KB083545

밤을
사랑한 화가,
반 고흐

*Vincent van
Gogh*

지금까지 알려지지 않았던 숨겨진 밤의 역사

밤을 사랑한 화가, 반 고흐

초판 1쇄 발행 2018년 9월 27일

지은이 박우찬
펴낸이 임정은
디자인 Wonderland

펴낸곳 (주)SJ소울
등 록 2008년 10월 29일 제2016-000071호
주 소 서울 송파구 충민로66 가든파이브 테크노관 T9031호
전 화 0505)489-3167 · 02)6287-0473
팩 스 0505)489-3168
이메일 starina0317@gmail.com

ISBN 978-89-94199-56-6 03600
값 14,800원

지금까지 알려지지 않았던 숨겨진 밤의 역사

밤을
사랑한 화가,
반 고흐

Vincent van Gogh

박우찬 지음

위울

고흐는 왜 밤을 사랑했을까?

황홀한 밤의 서곡인 일몰^{日沒}이 지고 땅거미가 세상을 덮치면 어둠이 찾아온다. 밤은 밝은 태양빛 아래서 모습을 감추었던 또 다른 세계가 모습을 드러내는 시간이다. 과거에 우리는 원하든 원치 않든 간에 인간이면 누구나 아침, 낮, 저녁, 밤, 새벽으로 이어지는 하루의 통과의례를 반드시 거쳐야만 했다.

물리적으로 밤은 지구의 자전현상에 의하여 해를 등진 시각부터 다음날 해를 마주하는 시각까지를 의미한다. 밤은 태양에 의하여 만들어지는 빛과 어둠의 관계 중에서 어둠 속의 시간인 것이다. 그러나 밤은 단순히 어둠 속의 시간만을 의미하지는 않는다. 밤은 논리적인 낮의 생활과는 전혀 다른 차원으로 존재해 왔고, 인류 역사의 절반은 그 어둠의 시간 속에서 이루어졌다. 밤의 시간은 모든 활동이 정지되어버린 적막의 시간이 아니라 또 다른 인간의 역사가 꿈틀거리며 만들어지고 있는 역동적인 시간이다.

오늘날 우리는 밤과 낮의 구별이 없는 문화 속에서 살아간다. 하루 스물네 시간을 대낮같이 밝히는 편의점 문화에 익숙해져 있는 우리에게 밤의 심오한 의미는 잊혀진지 오래이며, 더 나아가 생산성 향상을 최고의 선^善으로 여기는 산업사회 속에서 이제 밤은 우리

의 관심사 밖으로 밀려나 버렸다.

　인류 역사의 절반을 차지해 온 밤의 시간이 낮의 생산성 향상을 위하여 취하는 휴식시간 정도의 의미 밖에는 가지지 못하고, 잘해 봐야 낮의 규칙적인 생활 속에서 쌓였던 스트레스를 풀어버리는 시간 정도로 인식되고 있는 것이 오늘날 우리의 실정이다. 이러한 상황 속에서 우리에게 밤이란 술이나 섹스, 폭력이 난무하는 무정부적인 모습으로 그려지게 되는 것이 보통이다.

　우리는 보다 나은 생상성 향상을 위하여 기꺼이 밤의 시간을 희생하여 낮의 시간으로 대체할 의향이 있으며, 그러한 인간의 노력은 근대 산업사회의 성립 이후 이미 상당 부분 진행되어 왔다. 이제 인류 문화의 절반을 차지해 온 밤의 문화가 우리들의 삶 속에서 사라질 위기에까지 몰려 있다고 해도 과언이 아니다.

　그러나 낮의 반대쌍으로서 밤은 이성이 아닌 감성이 지배하는 시간이고, 낮의 시간 속에서는 경험할 수 없는 새로운 체험을 하는 시간이다. 또 밤은 원초적 충동이 내면 깊숙한 곳으로부터 꿈틀거리며, 내면으로 집중된 무의식이 창조적 생명력을 발아^{發芽}하는 시간이기도 하다. 밤의 시간을 상실한다는 것은 단순히 하루 스물네 시간 중 몇

시간을 상실한다는 것을 의미하는 것이 아니라 인류 역사의 절반을 상실한다는 것을 의미하는 것이다. 생산성 향상을 위해 우리가 치러야 하는 대가로서는 너무나 크지 않은가?

태양의 화가로 알려진 빈센트 반 고흐Vincent van Gogh는 늘 외로웠다. 화가가 되기 전에도 그랬고 화가가 된 이후에도 그랬다. 고흐는 태양의 화가이기도 했지만 밤의 화가이기도 했다. 외로운 밤, 고흐는 그림을 그리고 편지를 썼다. 잠 못 이루는 밤, 그는 밤하늘을 관찰했고 달과 별의 움직임을 화폭에 담았다. 고흐는 자연이 스스로 비밀을 드러낼 때까지 인내하며 자연을 관찰하고 탐구하였다. 고흐 이외에도 세상에는 밤을 사랑한 많은 작가들이 있다.

〈밤을 사랑한 화가, 반 고흐〉는 일몰에서 여명, 황혼, 밤, 새벽으로 이어지는 흥미진진한 밤의 다양한 세계를 고흐와 밤을 사랑한 여러 작가들의 작품들을 통해 살펴보고자 한다. 고흐와 함께 카스퍼 프리드리히, 에드바르트 뭉크, 앙리 루소 그리고 신윤복, 안도 히로시게, 김성호 등 밤그림을 대표하는 화가들의 작품들을 통해 지역, 시대, 문화를 뛰어넘는 다양한 밤의 풍경을 감상해보자.

〈밤을 사랑한 화가, 반 고흐〉를 통해 밤의 정서적, 심리적 측면의 이해 뿐 아니라 밤에 대한 과학적 지식까지 얻었으면 한다. 나아가 창조적 상상력이 결핍된 오늘날 우리의 삶과 문화에 생동감 넘치고 상상력이 가득찬 밤의 에너지를 불어넣었으면 한다.

2018년 9월 박우찬

01

일몰(日沒 Sunset)
장엄과 황홀

해 질 녘, 세상은 시뻘건 용광로 속에서 이글이글 타오른다. 긴 밤이 찾아오기 전 펼쳐지는 이 황홀한 자연의 드라마는 단 하루도 멈춘 적이 없다. 매일 저녁 일어나는 일이지만 고흐는 늘 자연의 장엄한 드라마에 넋을 빼앗겼다. 그 장관 앞에서 다른 어떤 생각을 할 수 있을까? 결코 할 수 없을 것이다. 해 질 녘, 밤이라는 또 다른 세계로 들어가기 전 조물주가 연출하는 황홀한 전주곡前奏曲을 들으면 우리는 모두 시인이 된다.

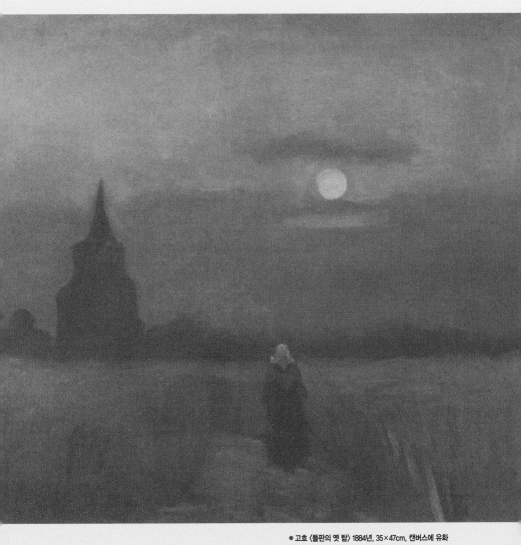

● 고흐 〈들판의 옛 탑〉 1884년, 35×47cm, 캔버스에 유화
"나는 아침 일찍 또는 저녁에 작업을 하는데, 그땐 모든 것이 너무나 아름답다."

외로운 사람은
해 지는 가로수길을 걷는다

"해가 지고 땅거미가 질 때의 침묵과 평화를 상상해 보라. 낙엽이 진 가을, 키 큰 포플러 가로수가 늘어선 길을 상상해 보라."

해 질 녘, 하늘 빛깔이 다양한 색으로 층을 이룬다. 좁은 길이 길게 누워 있고 가로수들이 길을 호위하고 있다. 인적이 없는 황량한 길 위를 혼자 걷는 사람들, 가을날의 포플러 잎들을 밟으며 사색에 잠긴 사람들, 길의 끝으로 긴 그림자를 드리우며 멀어지는 사람들. 해질 무렵의 가로수길을 배경으로 고흐의 그림에 등장하는 사람들은 알 수 없는 어딘가로 향하고 있다. 집으로 돌아가는 길인지, 미지의 장소로 떠나는 것인지 모호하다. 확실한 것은 해 질 녘 고흐의 그림 속 가로수길을 걷는 사람들은 하나같이 쓸쓸해 보인다는 점이다. 평생 불안정한 생활을 해온 그는 늘 어디론가 떠나고 싶었던 것이 아닐까?

고흐는 에텐Etten, 헤이그Hague, 드렌테Drenthe, 뉴에넌Nuenen에서만 해 질 녘의 포플러 가로수에 관심이 있었던 것은 아니었다. 후에

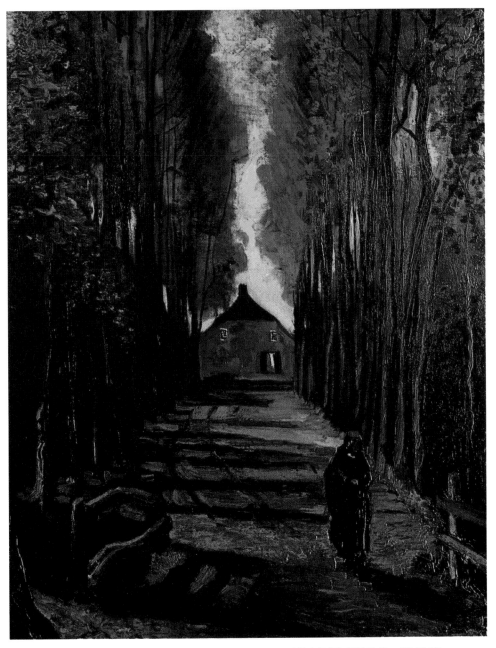

● 고흐 〈가을의 가로수길〉 1884년, 99×66cm, 캔버스에 유화

거주했던 프랑스의 아를^{Areles}이나 생-레미^{Saint-Remy}에서도 버드나무와 포플러나무는 늘 그의 관심의 대상이었다.

1883년 12월 초, 고흐는 타지에서의 지독한 가난과 타향살이에서 오는 외로움, 그리고 극도로 나빠진 건강 문제 때문에 부모님이 계신 뉴에넨으로 돌아왔다. 2년 전, 아버지와 험하게 싸우고 집을 나간 후 성공하기 전까진 절대로 집에 돌아오지 않겠다고 굳게 다짐했었는데……. 고흐가 집에 돌아오자 가족들은 마치 집나간 탕아가 돌아온 듯 반갑게 맞아주었다. 그러나 그것도 잠시뿐, 고흐는 곧 집안의 골칫덩어리로 전락했다.

고흐는 자신을 차가운 쇠붙이처럼 대하는 아버지에게 섭섭해했다. 하지만 아버지 역시 지난날 고흐가 한 행동들에 대한 앙금이 남아 있었다. 잘 다니는 직장을 때려치우고, 어렵사리 얻은 전도사 직에서 잘리고, 목사의 아들이 거리의 여자와 동거나 하니 어느 아버지인들 아들을 예뻐했겠는가? 오죽하면 아버지는 아들을 정신병원에 집어넣을 생각까지 했었다.

고흐가 처음 뉴에넨에 돌아왔을 때, 고흐의 가족들은 마을 사람들에게 그에 대해 알려주지도 않아서 사람들은 한동안 고흐가 누구인지도 몰랐다. 고흐는 가족들이 자기를 더러운 개 취급하는 것에 대해 격분해 하루라도 빨리 뉴에넨에서 도망치고 싶었다.

"가족들은 나를 커다란 털복숭이 개로 취급하지. 그들은 나를 집에 들여놓는 데에 두려움을 가지고 있어. 그 개는 젖은 발로 들어오고 진짜 털복숭이였지. 개는 제 멋대로 짖지, 간단히 말해 그

놈은 더러운 짐승이야……."

정나미 떨어지는 뉴에넌에서 정말 하루라도 더 머무르기가 싫었다. 어딘가로 빨리 떠나고 싶었다. 해가 지는 가로수길에 서면 더욱 간절해졌다.

그런데 돈이 문제였다. 이곳에 와서도 아직 그림 한 점을 팔지 못했다. 마을 사람들은 몰라서 그러는 것인지, 놀리려고 그러는 것인지 고흐에게 왜 작품을 팔지 않느냐고 묻곤 했다. 나중에 한꺼번에 팔려고 한다고 얼버무렸지만 정말 답답해 미칠 노릇이었다. 뉴에넌에 온 후 밤낮으로 열심히 그림을 그렸고 나름대로 꽤 그림 실력이 향상되었다고 생각하는데, 그림은 안 팔리고 사람들에게 그런 말까지 들으니 울화통이 터졌다.

가끔 참을 수 없는 지경에 이를 때면 동생 테오에게 분노를 퍼부었다. 도대체 파리에서 잘나간다는 화상畵商인 네가 왜 내 그림을 팔아주지 못하는 거지? 고흐는 테오를 비난했다. 하지만 미술의 중심지 파리에서 화상으로 활동하던 테오에게 고흐의 그림은 너무나 구식이었다. 당시 테오의 관심은 인상주의미술Impressionism 빛에 따라 미묘하게 변화하는 색채를 그리는 화파이었다.

테오는 고흐에게 파리로 와서 인상파 미술을 접해보라고 권해보았지만 당시 고흐는 인상주의 미술이 무엇인지 몰랐고 관심도 없었다. 뉴에넌에서 고흐의 관심은 오로지 장 프랑스와 밀레Jean Fransois Millet를 본받아 자기만의 농민미술을 구축하는 것이었다.

촌동네 뉴에넌에서 하루하루를 지내던 고흐는 뉴에넌이 매우

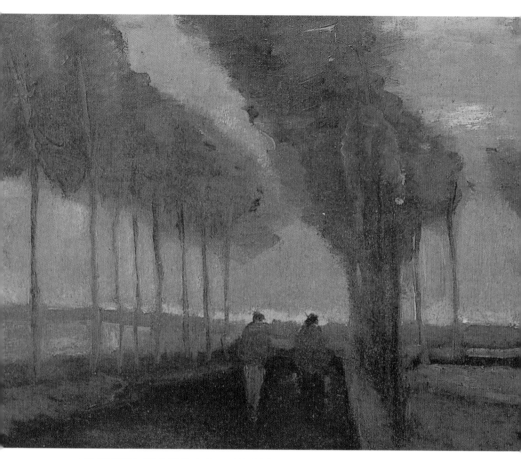

● 고흐 〈두 인물이 있는 시골 길〉 1885년, 32×39.5cm, 캔버스에 유화
일몰을 배경으로 하든 하지 않든, 그의 가로수길을 걷는 사람들은 늘 쓸쓸하게
어디론가 향해 가고 있다.

아름다운 곳이라는 것을 발견했다. 해 질 녘의 물레방아와 노을에 물든 마을, 가로수길과 나무하는 사람들, 양떼를 몰고 귀가하는 목동들, 농민화가 고흐에게 뉴에넨은 감동의 드라마로 가득 찬 곳이었다. 고흐는 주변의 아인트호벤Eindhoven이나 겐네프Gennep 등지로까지 여행하며 고향인 네덜란드의 아름다운 자연을 그려나갔다.

밤낮을 가리지 않고 그리고 또 그렸다. 그 덕에 어느 정도 자신이 생겼지만 여전히 아무도 관심을 가져주지 않았다. 아인트호벤의 상점 주인이 그림 주문을 했지만 물감 값을 번 정도였다.

자기를 알아주지 않는 세상에 실망한 고흐는 자연을 스승 삼아 자연의 비밀을 철저히 탐구하기로 마음먹었다. 고흐는 뉴에넨의 여기저기를 돌아다니며 풍경을 그리는 작업에 몰두하였다. 고흐는 특히 석양의 가로수길을 좋아했다. 포플러와 버드나무는 북유럽의 시골에서 흔히 볼 수 있는 나무지만 늘 고흐의 마음을 빼앗았다. 그의 마음속에는 언제나 해 질 녘, 포플러와 버드나무가 자라나고 있었다.

● 고흐 〈황혼의 버드나무〉 1888년, 31×34cm, 캔버스에 유화

고흐는 후에 프랑스에서도 해 질 녘 포플러와 버드나무 가로수에 관심이 많았다.

가난한 화가의 작업실, 저녁 들판

"마을은 보랏빛, 태양은 노란색, 하늘은 청록색이라네. 밀밭은 숙성된 황금빛, 구릿빛, 녹색을 띠는 황금빛, 혹은 붉은 황금빛, 노란 청동색, 적록색 등 모든 색을 담고 있다."

1888년 6월, 프랑스 남부도시 아를Arles의 들판은 수확을 앞둔 잘 익은 밀들로 노랗게 불타고 있고, 도시의 보랏빛 건물들 너머로 한낮의 뜨거운 태양이 막 지고 있다. 황금빛 밀밭과 해 질 녘의 노란 태양은 보랏빛 건물들, 청록색의 하늘과 대조되어 더욱 노랗게 보인다. 들판에 바람이 불면 밀밭은 바람결에 따라 춤을 추며 황금색에서 주황색, 황동색, 청동색으로 시시각각 얼굴빛을 바꾼다. 〈석양의 밀밭Wheat Field at Sunset〉 속에는 노을빛을 휘두르며 빛깔놀이를 하는 바람이 있다.

평화로워 보이는 농촌의 여름날 해 질 녘 풍경이지만 이때 야외에서 그림을 그리는 일은 결코 쉽지가 않았다. 뜨거운 날씨임에도 아를의 6월은 강한 미스트랄Mistral 프랑스 중부에서 지중해 북서안으로 부는 건조하고 차가운

^{강풍}이 불어 작업하기가 무척 어려웠기 때문이다. 고흐는 야외에서 이젤과 캔버스가 날아가는 것을 막기 위해 팩을 땅에 깊이 박고 그것들을 로프로 묶은 채 작업을 해야만 했다.

이때 고흐는 "나는 더이상 일본의 미술이 필요 없다"고 선언했다. 고흐가 아는 사람 하나 없는 프랑스 남부의 아를까지 온 이유 중의 하나는 일본미술 때문이었다. 일본을 '뜨거운 태양의 나라'라고 생각한 고흐는 태양에 보다 가까운 곳을 쫓아 내려왔는데, 그곳이 지중해 부근의 아를이었다. 아마 일본으로 가는 길이 육지로 이어져 있었다면 일본까지 갔을지도 모른다. "단순하고 세련된 선과 강렬한 색채로 그리는 것" 그것이 일본미술의 핵심이었고, 고흐가 추구하고자 했던 예술 세계였다.

고흐가 일본미술에서 추구한 것은 강렬한 색면과 분명하고 세련된 선이었다. 황금 밀밭, 청록빛 하늘, 보랏빛의 마을……. 〈석양의 밀밭〉은 서양화로 그린 일본 그림이었다. 혹시 사람들이 〈석양의 밀밭〉이 아니라 〈일출의 밀밭〉으로 잘못 이해하면 어쩌지? 잠시 염려도 했지만, 고흐는 일몰이든 일출이든 개의치 않았다. 그에게 중요한 것은 강렬한 색면의 조화와 분명하고 세련된 선이었다.

수확하는 밀에만 온 신경을 쓰는 농부와 같이, 고흐는 온 신경을 집중하여 밀밭을 그려나갔다. 좋아하는 것을 그리니까 그림도 잘 그려졌다. 하루에 유화 두 점도 그렸다. 하지만 그림이 너무 잘 그려지는 것도 고민이었다. 팔리지도 않는데 유화를 많이 그리려니 재료비가 부담이 되었던 것이다. 돈 없는 화가에게 돈이 많이 드는 유화를 그리는 일은 공포라고도 할 수 있었다.

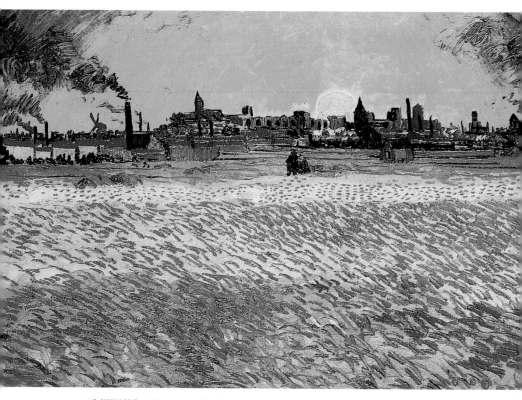

● 고흐 〈석양의 밀밭〉 1888년, 73×92cm, 캔버스에 유화

　"때로는 그림을 그리기 전에 망설이곤 해. 물감 값이 너무 비싸기 때문이야. 재료비가 무서워 못 그리는 것만큼 화가에게 더 큰 공포가 있을까?"

　재료비는 늘 고흐의 고민이었다. 아를에서 고흐는 한 달에 대략 2백 프랑의 돈을 썼는데 생활비보다 재료비가 더 많이 들었다. 그래서 가계부는 항상 마이너스였다.

⊙ 캔버스는 개당 4프랑

한 달에 20점의 유화를 그린다면(아를에서 고흐는 너무나 창작열이 왕성하여 일 주일에 10점도 그렸다)한 달에 캔버스 비용은 80프랑(4프랑×20개)

⊙ 물감은 개당 1.5프랑

한 달에 물감 20개 정도를 쓴다고 가정하면 물감 값으로 30프랑(1.5프랑×20개)

⊙ 총 재료비로 약 110프랑

남은 돈 90프랑(이 돈으로 식사와 숙박비를 해결하고 그가 좋아하는 담배와 생활 용품을 구입하여야 한다)

그러나 초기에 묵었던 카렐호텔의 하루 숙박비(식사 제공)가 4프랑이었으니까 한 달 비용만 해도 120프랑(4프랑×30일), 여기에 재료비 110프랑만 더해도 230프랑 으로 30프랑이 적자

게다가 돈 들어갈 일은 더 있었다. 담배도 사 피우고, 카페에서 술도 마시고, 가끔 색시집에도 가야 하고, 또 테오에게 편지와 그림 소포를 보내야 하니까 돈은 훨씬 더 들기 마련이었다. 고흐에게 이런 적자 생활은 한두 번이 아니었다. 밥 굶기를 밥 먹듯 하던 엔트 워프 시절 테오에게 쓴 편지이다.

"그림재료와 모델료, 방세를 치른 다음 남은 돈으로 생활용품을 살 수가 있을까?"(이 당시에는 월 100프랑 정도로 생활하고 있었다.)

1888년 5월, 집세가 적게 드는 〈노란 집The Yellow House〉으로 옮긴 다음에는 가계 운영에 약간의 숨통이 트였지만, 여전히 하루하루가

숨이 막힐 듯한 생활이었다. 할 수 없이 고흐는 재료비가 많이 드는 유화를 자제하고 대신 돈이 적게 드는 펜화 드로잉 작업에 많은 시간을 할애했다. 돈이 풍족했다면 태어나지 않았을 걸작 드로잉 작품들이 돈 때문에 생겨난 것이다. 하지만 돈 때문에 화풍마저 달라져버리는 현실은 암담했다. 고흐는 이때만큼 가난한 것이 한탄스러웠던 적이 없었다.

"펜 종이를 대할 때처럼 물감을 쓸 때도 부담이 없었으면 좋겠다. 색을 망칠까 싶어 두려워하다 보면 꼭 실패하기 때문이다. 내가 부자였으면 지금보다 훨씬 물감을 덜 썼을 것이다."

〈석양의 밀밭〉을 그린 후 고흐는 오랫동안 갈망해왔던 〈씨 뿌리는 사람The Sower〉의 작업에 들어갔다. 〈씨 뿌리는 사람〉은 그림을 시작할 때부터 밀레의 화집을 보며 늘 그려왔던 주제였다. 그렇지만 오랜만에 다시 그리려니 약간 긴장도 되고 걱정도 되었다. 옛날에 그린 〈씨 뿌리는 사람〉은 밀레의 화집을 보고 있는 그대로 그리거나 밀레의 그림을 토대로 나름대로 해석하여 변형시킨 정도였다.

그러나 새롭게 그리고자 계획한 〈씨 뿌리는 사람〉은 이전의 그림들과는 전혀 다른 그림이었다. 고흐는 대담한 계획을 세웠다. 화면을 크게 둘로 나누어 윗부분의 하늘은 황금색으로, 아래부분의 땅은 보라색으로 처리했다.

거기에다 그림의 중앙에는 강렬한 빛 에너지를 발산하는 노란 태양을 배치하였다. 단순한 색면만으로 처리한 듯하지만 〈씨 뿌리

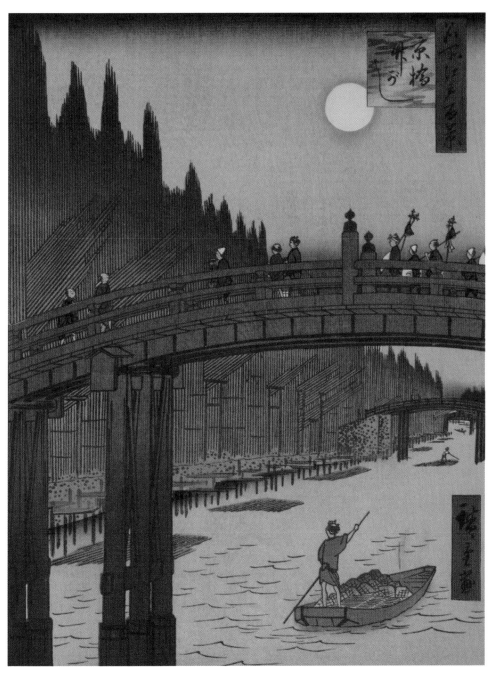

● 히로시게 〈다리〉 1856~8년, 37.5×25.2cm, 종이에 목판
단순한 선과 강렬한 색면으로 정교하게 표현된 일본미술은 고흐가 따르고 싶었던 예술세계였다.

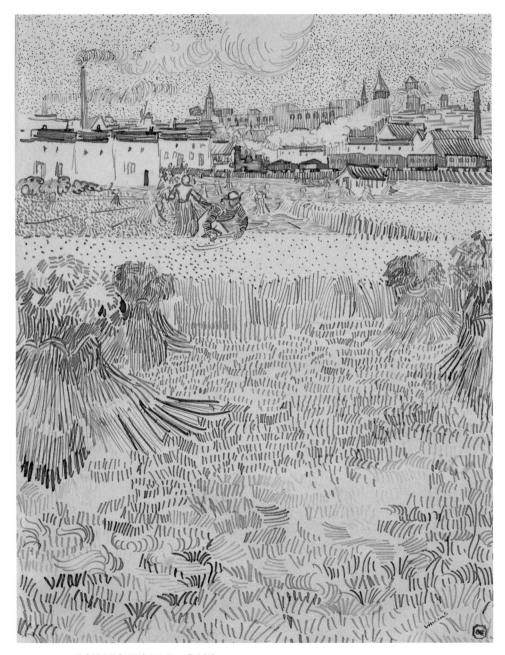

●고흐 〈밀밭의 정경〉 1888년, 32.5×24cm, 종이에 펜

는 사람〉을 그리는 일은 보기보다 쉬운 일이 아니었다.

"그림은 위, 아래 두 부분으로 크게 나누었는데 윗부분은 노란
색, 아래부분은 보라색이다. 이런 그림은 아주 다루기가 어려운 주
제이다."

고흐의 〈씨 뿌리는 사람〉은 더이상 일본미술을 모방한 그림이
아니었다. 그것은 일본 그림에서는 찾아볼 수 없는 강렬한 에너지
로 요동치는 고흐의 독자적인 예술세계였다. 〈씨 뿌리는 사람〉은
고흐가 자신의 영원한 우상 장 프랑스와 밀레의 영향에서 벗어나
자신만의 예술세계를 구축하였음을 보여주는 그림인 것이다. 고흐
는 이 그림의 의미를 잘 이해하고 있었다.

"밀레의 〈씨 뿌리는 사람〉은 무채색의 그림이다. 이스라엘
스Joseph Israels의 〈씨 뿌리는 사람〉도 마찬가지다. 그러나 나의 〈씨 뿌
리는 사람〉은 천연색의 〈씨 뿌리는 사람〉이다."

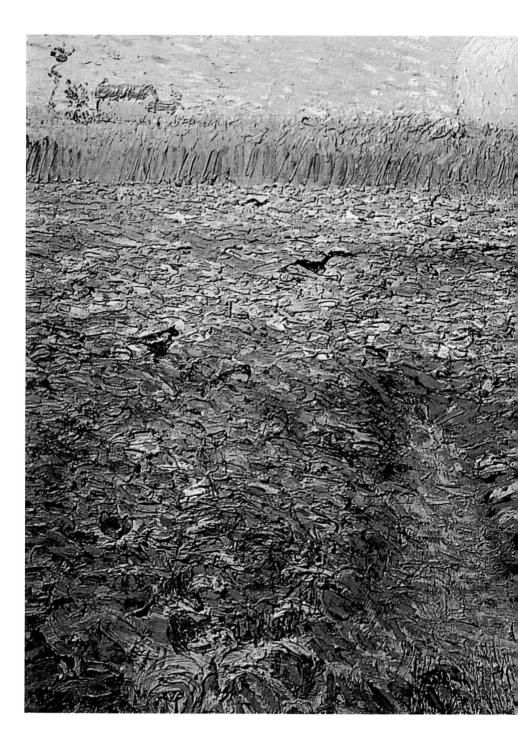

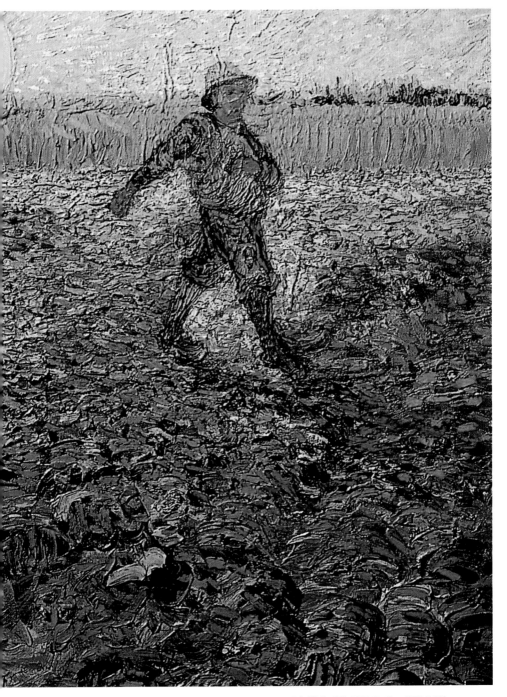

● 고흐 〈씨 뿌리는 사람〉 1888년, 64×80cm, 캔버스에 유화
해 질 녘 농부가 쟁기로 파헤친 보랏빛 땅에 씨를 뿌리고 있다.
"땅은 보라색, 하늘과 밀은 온통 노란색이고 황금빛의 태양이 이글거린다."

고갱, 포도밭을 보라

"⋯⋯모든 것이 빨갛다. 멀리서 포도밭이 노란색으로 바뀌다가 청록색으로 변했다. 하늘은 녹색, 비온 후의 땅은 보라색으로 보였다. 해질 무렵 태양빛으로 이곳저곳이 노란색으로 반짝거렸다."

1888년 11월, 고흐와 고갱은 그림의 소재를 찾아 아를의 여기저기를 돌아다녔다. 한 달 전인 10월 23일, 퐁타방에 거주하던 고갱이 아를의 노란 집으로 찾아왔다. 세계 미술계의 두 거장의 역사적인 공동 작업의 시작이었다.

고흐는 귀하게 모신 고갱을 어떻게 해서든 오랫동안 붙잡아 두고 싶어 그를 데리고 아를의 이곳저곳을 찾아다녔다. 투우장을 비롯해 고대 로마의 유적지, 술집과 댄스홀, 심지어 매음굴Brothel까지 데리고 다녔다. 아를에서 볼만한 것은 다 보여준 것이다. 그러나 사실 다 헛수고였다. 아를에 오랫동안 잡아두고자 하는 고흐의 노력에도 불구하고 고갱은 여건만 되면 언제든지 아를을 떠날 속셈이었다. 그는 2천 프랑만 모이면 주저 없이 아를을 떠나 적도의 마

르티니크^{Martinique}로 가려고 했다.

고흐가 고갱을 만난 것은 1년 전인 1887년 11월, 파리의 한 화랑에서였다. 당시 고갱은 적도의 마르티니크에서 막 돌아와 개인전을 열고 있었다. 고흐와 동생 테오는 한 눈에 고갱의 가능성을 알아보았다. 계산이 빠른 고갱도 즉시 테오가 미술계의 중요한 인물임을 알아차렸다. 테오는 고갱의 작품 한 점을 구입하였고, 고흐는 고갱의 작품 한 점과 자신의 해바라기 작품 두 점을 바꾸었다.

고갱은 특이한 인생 역정과 독특한 감수성을 지닌 작가로 당시 세속적으로 큰 성공을 거두지는 못했지만 파리의 미술계가 인정하는 차세대 프랑스의 대표 작가였다.

1888년 봄, 프랑스 남부의 아를에 정착한 고흐는 예술가공동체를 구축하기 위해 고갱을 초대하려는 계획을 세웠다. 예술가공동체는 고흐의 오랜 꿈이었다. 이 해 5월, 고흐는 '노란 집'이라는 작업실을 마련했는데, 싼 값에 방이 네 개나 되는 환상적인 작업실이었다.

난생 처음 방이 네 개나 되는 큰 집을 얻게 된 고흐는 너무나 기뻤다. 네 개의 방 중 하나는 작업실로, 다른 하나는 침실로, 또 하나는 작품 보관 창고로 쓰기로 계획을 세웠다. 그러고도 하나가 남았다. 생각지도 못했던 넓은 공간이 생기자 잊고 지냈던 것이 생각났다. 바로 고흐가 예전부터 가졌던 꿈, 예술가를 위한 작업공동체였다. 그동안 여유가 없어 생각하지 못했었는데, 여기에다 예술가공동체를 결성하여 도시에서 고생하는 화가 친구들과 함께 생활하며 그림을 그린다면 얼마나 좋을까? 고흐는 즉각 계획을 실행하

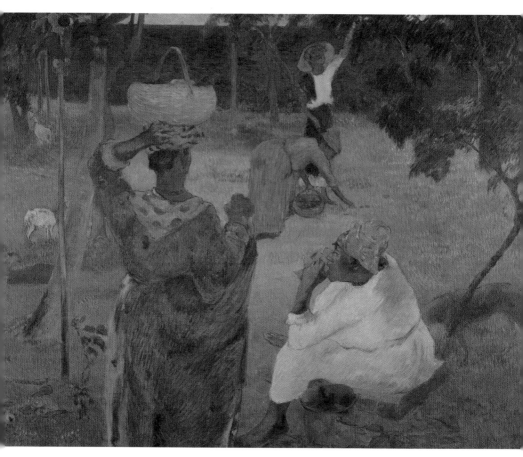

●폴 고갱 〈마르티니크에서의 과일 따기〉 1887년, 89×116cm, 캔버스에 유화

테오가 구입한 고갱의 작품이다. 고흐는 여동생 빌헬미나에게 "얼마 전 테오가 고갱으로부터 멀리 바다가 보이고 타마린드와 코코넛, 바나나 나무 아래에서 분홍, 파랑, 오렌지 그리고 노란색 면옷을 입은 흑인여자 그림을 구입하였다."라고 편지를 썼다.

기로 마음먹고는 폴 고갱^{Paul Gauguin}과 베르나르^{Emille Bernard}, 루이 앙크탱^{Louise Anqetin} 등에게 편지를 보냈다. 그리하여, 우여곡절이 있었지만 드디어 8월, 폴 고갱이 아를에 오기로 결정했다.

능력 있고 젊은 화가들에게 인기가 있던 고갱은 아를을 프랑스 남부의 미술 중심지로 세우려는 고흐의 계획에 반드시 필요한 인물이었다. 고흐의 제안을 받은 고갱은 미루고 미루다 8월에 노란 집에 오기로 약속하였지만 실제 고갱이 도착한 것은 10월 후반이었다. 고갱은 증권가의 금융인 출신답게 사전에 고흐형제로부터 자신에게 최대한 유리한 조건을 이끌어냈다.(고갱은 테오로부터 매달 생활비를 대주고 작품을 팔아준다는 조건을 얻어냈다.)

11월, 그렇게 만난 고갱과 아를의 이곳저곳을 돌아다니다 그린 〈붉은 포도밭^{The Red Vineyard}〉이다.

고흐와 고갱은 해 질 녘, 황금빛 태양을 받으며 시시각각으로 모습을 바꾸는 포도밭을 보았다. 비가 그친 저녁 무렵, 아를의 여인들은 색색의 빛 속에서 포도를 수확하느라 분주했다. 그 모습은 두 사람을 매혹시키기에 충분했다.

〈붉은 포도밭〉은 황금빛의 태양과 울긋불긋한 포도밭, 그리고 포도 따는 일로 분주한 여인들이 뿜어내는 에너지로 가득 차 있다. 고흐는 유려한 선과 색면을 바탕으로 한 인상파적 스타일로 시시각각 변화하는 빛의 상태를 예리하게 포착해냈다. 햇살에 반짝이는 냇가의 잔물결과 바람결에 따라 수시로 변화하는 포도밭의 다양한 색조는 보는 사람의 눈을 즐겁게 한다.

이 〈붉은 포도밭〉은 고흐에게는 남다른 그림이다. 왜냐하면 고

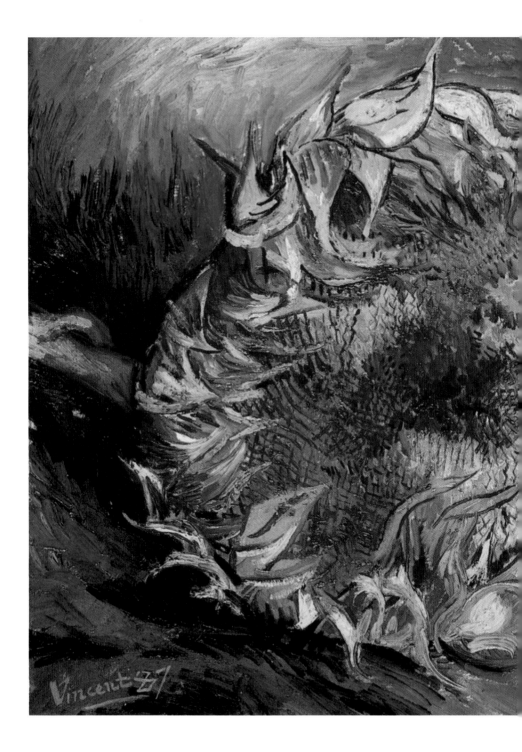

● 고흐 〈두 송이의 해바라기〉 1887년, 43.2×61cm, 캔버스에 유화
고흐가 고갱의 그림과 바꾼 두 점 중의 하나이다.

흐가 생전에 유일하게 판매한 유화작품이었기 때문이다. 오래 전, 헤이그에서 드로잉 작품을 판 적이 있었지만 거의 껌값 수준이었다. 겨우 하루 노동자의 일당 정도였으니까. 〈붉은 포도밭〉은 1890년 벨기에의 전위예술가 그룹인 레뱅Les Vingt 전통에 얽매이지 않고 벨기에 미술의 혁신을 도모하고자 한 미술그룹에 출품되었는데, 같이 출품했던 벨기에의 여류화가 안나 보흐Anna Boch가 이 그림을 4백 프랑에 샀다. 4백 프랑은 아를에서 생활할 당시 고흐의 두 달치 생활비였다. 생각한 만큼의 높은 가격은 아니었지만 난생 처음으로 가격다운 가격을 받고 판 그림이라서 기분이 아주 좋았다. 그러나 그는 애써 태연한 척했다.

"어제 테오가 브뤼셀의 전시에서 내 그림 중 하나가 400프랑에 팔렸다더군. 나는 다른 그림들과 비교해보았지. 또 네덜란드의 다른 그림들과도 비교해보았지. 아직은 적은 금액이었어. 더 생산적이 되려고 노력해야지."

고흐는 작품을 사 준 안나 보흐의 남동생 유진 보흐Eugene Boch에게 고마움을 전했다. 유진 보흐는 아를에서 만난 벨기에 출신의 인상파 화가 겸 시인이었다. 고흐는 그를 모델로 〈시인의 초상Portrait of Eugene Boch〉을 그린 적도 있었다. 당시 보흐에게서 신비스런 시인의 감성을 발견한 고흐는 보흐의 초상에 무한한 상상력과 신비스러운 분위기를 주고자 울트라마린 색의 파란 밤하늘을 배경으로 반짝이는 별들을 그려 넣었다.

●고흐 〈붉은 포도밭〉 1888년, 75×93cm, 캔버스에 유화

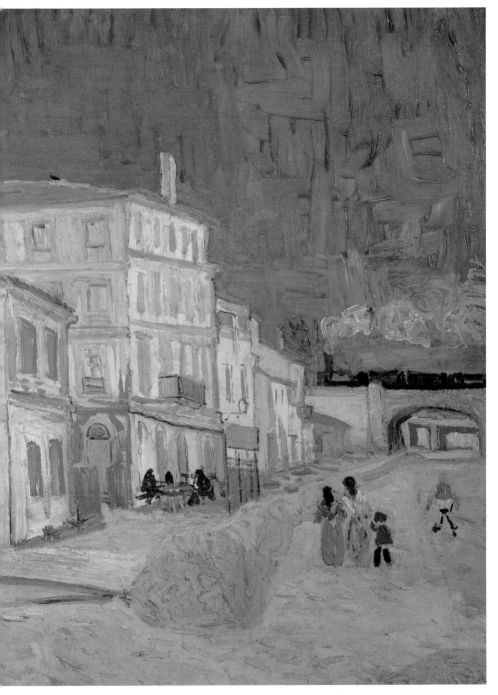

● 고흐 〈노란 집〉 1888년, 72×91.5cm, 캔버스에 유화

고흐와 고갱은 이 집에서 1888년 10월부터 12월까지 2개월 동안 같이 살며 작업을 했다.
고흐는 이 집을 남부의 예술가 공동체로 만들고자 하였다.

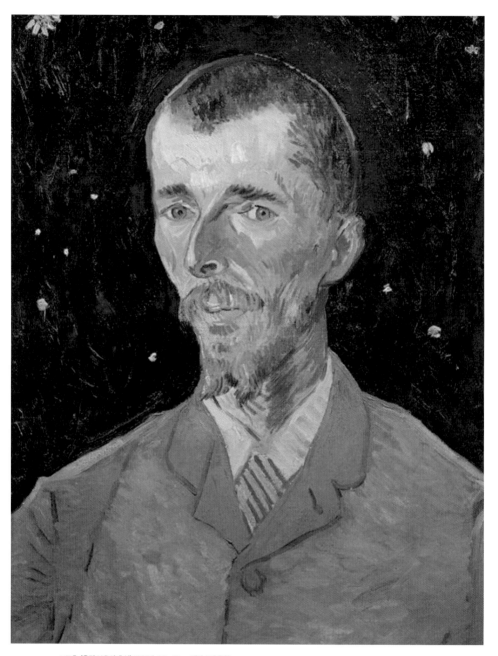

● 고흐 〈유진 보흐의 초상〉 1888년, 60×45cm, 캔버스에 유화

"짙은 파란색 배경에 밝은 얼굴이라는 소박한 조합이지만 별이 빛나는 밤의
신비스러운 효과를 준다."

저무는 강가, 흔들리는 배

"오늘 저녁, 굉장한 장면을 목격하였다. 석탄을 가득 실은 배가 론 강의 선착장에 정박했는데, 위에서 보니까 배와 강물이 온통 노란색으로 보였다."

1888년 6월, 고흐는 해질 무렵 커다란 석탄운반선이 론강의 선착장으로 들어오는 것을 목격했다. 그날 석양에 물든 하늘과 강은 정말이지 너무나 아름다웠다. 배가 선착장에 정박하자 거센 론강의 물결 위에서 인부들이 석탄을 하역하기 시작했다. 능숙한 솜씨로 작업하는 인부들의 몸짓과 노란 하늘과 노란 물색은 놓치기 아까운 장관壯觀이었다.

해 질 녘의 론강과 하늘은 온통 노란빛이고 석탄을 하역하는 인부들과 배, 그리고 강 건너의 건물들은 실루엣으로 검게 보인다. 일몰시 해를 등진 물체는 그것이 사람이든, 건물이든, 나무든, 그 무엇이든 검은 장엄함을 이루었다. 고흐는 눈앞에 펼쳐지는 장관을 놓치지 않으려고 인상파 미술가들처럼 몇 번의 빠르고 두터운

붓 터치로 처리했다. 그림의 붓 터치를 보면 마치 현장에서 하역하는 장면을 보는 듯 바쁜 호흡이 느껴진다. 얼마 후 작업이 끝나고 물결이 잠잠해졌다.

하루의 일과를 마친 인부들은 석양의 론강을 뒤로 하고 천천히 배에서 내려왔다. 그들은 이제 무엇을 할까? 아마 카페로 가서 압상트Absinthe를 마시며, 그날의 피로와 스트레스를 풀 것이다. 하루 동안 쌓인 스트레스를 푸는 데는 담배와 술만한 것이 없으니까. 돈이 더 있다면? 아마 색시집에 갈 것이다.

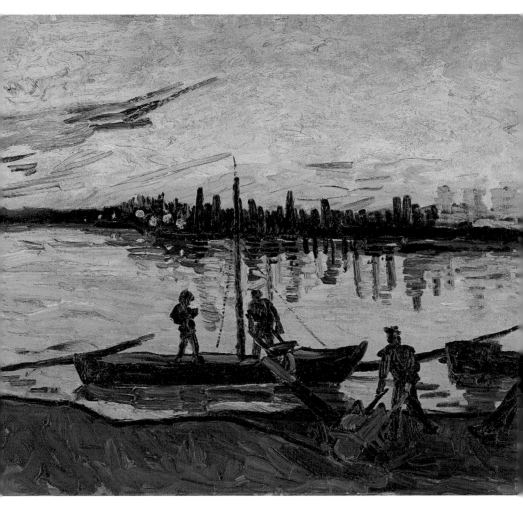

● 고흐 〈석탄운반선〉 1888년, 71×65cm, 캔버스에 유화

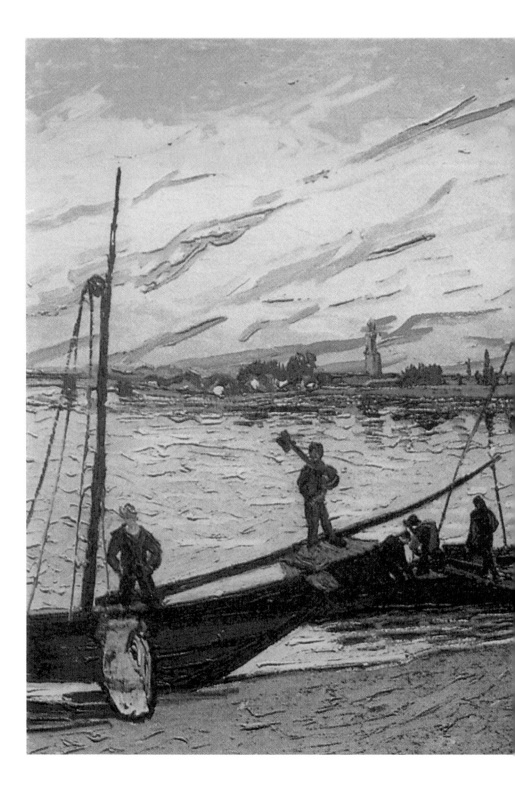

● 고흐 〈석탄운반선〉 1888년, 54×65cm,
 캔버스에 유화

슬픈 일몰

일몰이라고 다 황홀하고 가슴 뛰는 것은 아니다. 장소가 어디냐에 따라, 그리고 자신의 육체적·정신적 상태가 어떠냐에 따라 전혀 다른 상황이 될 수 있다. 만약 몸이 정상이 아니고 장소가 정신병원이라면? 주변에 죄다 정신병자들만 어슬렁거린다면 어떨까? 1889년 5월, 고흐가 입원했던 〈생폴 정신병원의 정원The Garden of Saint Paul's Hospital〉이 그러했다.

해 질 녘, 몇 명의 환자들이 병원의 정원을 산책하기도 하고 건물 주변에서 서성거리고 있다. 병원의 담장 너머로는 노란 노을이 줄무늬같이 펼쳐졌고 낮의 마지막 빛줄기는 음울한 황토색의 땅과 나무를 오렌지색으로 변화시키고 있다. 비로 생긴 바닥의 웅덩이에도 해질 무렵의 노란 하늘이 반사되어 그림은 온통 노란빛이다. 초겨울철의 싸늘한 냉기를 녹이는 훈훈한 색채에도 불구하고, 병원의 분위기는 우울하고 쌀쌀해 보인다. 고흐는 생폴 병원의 병적이고 우울한 분위기를 강조하고자 노란 하늘과 함께 그림 전면에 서 있는 천둥번개에 맞아 갈라진 나무를 붉은색과 검은색으로

●고흐 〈생폴 정신병원의 정원〉 1889년, 71.5×90.5cm, 캔버스에 유화

처리하였다.

생-레미의 생폴 병원Saint Paul Hospital은 중세시대에 설립된 수도원이었는데, 후에 수도원을 개조하여 병원 겸 요양소로 사용하고 있었다. 이곳은 성처럼 크고 긴 담장으로 둘러싸여 있었고 그 안에는 여러 건물과 밀밭, 그리고 작은 숲도 있었다. 정원에는 거대한 소나무들이 자리하고 있었고, 그 아래로는 다양한 풀들이 서로 뒤섞여 무성하게 자라나고 있었다.

고흐는 이 정원만으로도 많은 영감을 얻고 작업을 할 수 있었다. 처음 그는 병원생활에 잘 적응했다. 병원 곳곳을 돌아다니며 거침없고 세련된 터치로 꽃들과 숲을 그려나갔다. 고흐의 걸작 〈붓꽃Irishes〉은 이 생 폴 병원의 정원에서 만들어졌다.

1889년 5월, 고흐는 자발적으로 이 병원에 입원했다. 하지만 그것은 어쩔 수 없는 선택이었다. 입원하지 않는다면 테오나 조셉 룰랭Joseph Roulin, 지누부인Madame Ginoux, 펠릭스 레이Felix Rey 등 자기가 사랑하는 주변 사람들이 너무 피곤해질 것이기 때문이었다. 1888년 12월 말, 고갱과 싸운 후 자신의 귀를 자르고 정신을 잃은 고흐는 아를의 시립병원에 실려 갔고 닥터 펠릭스 레이의 치료를 받았다.

상처를 치료한 후 고흐는 노란 집으로 돌아왔다. 노란 집에 돌아와서도 몸과 마음이 불편했지만 다시 열심히 그림을 그리자고 마음을 다잡았다. 그러나 그의 소망과는 달리 귀 절단 사건은 고흐에게 커다란 시련을 안겨주었다. 고흐에게 그 사건은 정신이 혼란한 상태에서 일으킨 대수롭지 않은 사건이었을지 모르지만 아를의 일반 시민들에게는 그렇지가 않았다. 그 일이 있은 후로 고흐는

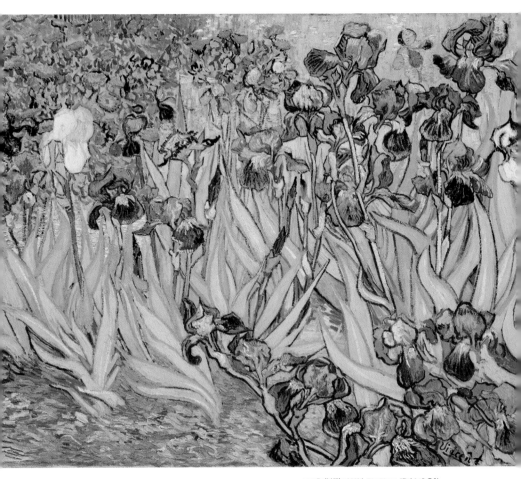

●고흐 〈붓꽃〉 1889년, 71×93cm, 캔버스에 유화

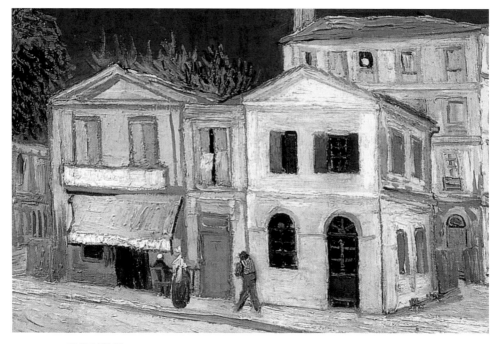

● 고흐 〈노란 집〉(부분)
이 그림에서 잔뜩 몸을 웅크리고 가게로 향하는 사람은 아마 고흐일 것이다.

시민들에게 공포와 조롱의 대상이 되었다. 그는 붉은 머리에 녹색
눈을 가진 미치광이 이방인이 되어버린 것이다.

1889년 2월, 다시 병원에 입원하자 상황은 더욱 악화되었다. 사
람들은 고흐가 자신의 귀를 자른 칼을 마을 사람들이나 그들의 아
이들에게 겨눌지 모른다고 생각하기 시작했다. 급기야 아를의 시
민들은 단체로 경찰서장에게 미치광이 이방인 화가를 마을에서
쫓아내줄 것을 탄원하기에 이르렀다. 이것만으로도 고흐는 화가
났지만 고흐를 더욱 화나게 한 것은 같은 집에 세들에 살던 식료
품집 주인도 탄원서에 서명을 했다는 사실이었다.

자, 고흐가 살던 〈노란 집〉을 자세히 보자.

라마르틴 광장에 위치한 〈노란 집〉은 쌍둥이 같은 건물 두 채가 나란히 배치되어 있는 이 층짜리 건물이다. 오른 편 초록색의 두 개 층이 고흐가 임대한 방이고, 건물 왼편에 위치한, 사람이 들락거리는 핑크빛 차양이 있는 건물은 식료품 가게이다.

고흐는 좋아하는 담배를 사려고 이 가게를 수시로 들락거렸을 것이다.(고흐는 죽는 순간까지도 침대에서 담배를 피울 정도로 애연가였다.) 같은 건물에 세 들어 사는 세입자로서 가게 주인과 다정한 인사도 나누었을 것이고 필요시 외상도 그었을 것이다. 수시로 물건을 사며 세상사는 이야기와 농담도 주고받았지 모른다.

그러나 이 가게 주인은 고흐가 정신분열증세로 자신의 귀를 자르는 사건이 일어났을 때 주민들과 함께 고흐를 마을에서 내쫓자고 경찰서장에게 탄원서를 제출한 것이다.

아니 매일 얼굴을 보는, 같은 집에 세 들어 사는 이웃에게 이래도 된단 말인가! 정말 멱살이라고 잡고 따져 묻고 싶었다. 그러나 다 부질없는 짓이었다. 다 스스로가 못난 탓이리라. 누구를 원망한단 말인가? 고흐는 혼자 괴로워했다.

그렇지 않아도 정신이 혼란하고 몸을 주체하기도 어려운데, 계속하여 안 좋은 소식이 들려왔다. 아를의 경찰서장이 곧 자기를 강제로 정신병원에 입원시킨다는 소문이었다. 고흐는 정신이 바짝 들었다. 정신병원에 강제로 입원당한다면 자신의 인생은 끝장난 것이나 다름이 없었다. 19세기의 정신병은 단순한 질병이 아니었다. 당시 정신병자란 마귀가 들린 구제불능의 저주받은 사람이나

마찬가지였던 것이다.

어떻게 이 난국을 헤쳐 나갈 것인가? 고흐는 고민하기 시작했다. 외인부대에 입대하는 것에서부터 자살까지 별별 생각이 다 들었다. 하지만 결국은 스스로 정신병원에 입원하기로 결정을 내렸다.

그런데 정신병원에 입원하는 일로도 자존심이 상하는데 더 참을 수 없는 것은 돈까지 내고 입원하여야 한다는 점이었다. 정말 이렇게까지 살아야 되는 것인가, 이렇게 불명예스럽게 사느니 차라리 죽어버리고 말자는 생각이 다시 고개를 내밀었다. 그러나 이대로 죽어버린다면 그동안 못난 자기를 후원해온 동생에게 씻을 수 없는 빚을 지게 될 것이다. 마을사람들에게 굴복하여 마을을 떠나는 것은 창피하고 억울했지만 고흐는 아를을 떠나기로 결심했다.

그렇게 1889년 5월, 고흐는 정신병자들이 득실거리는 생 폴 정신병원에 자발적으로 입원하였고 거기서 1년 동안을 생활했다. 초기에는 잘 적응하는가 싶었지만 시간이 지나면서 병원 생활에 견딜 수가 없었다. 더이상 병원에 있다가는 자기도 진짜 정신병자가 될 것만 같았다. 일 년이 지난 1889년 4월, 고흐는 테오와 병원을 압박해 생폴 병원에서 퇴원하였다.

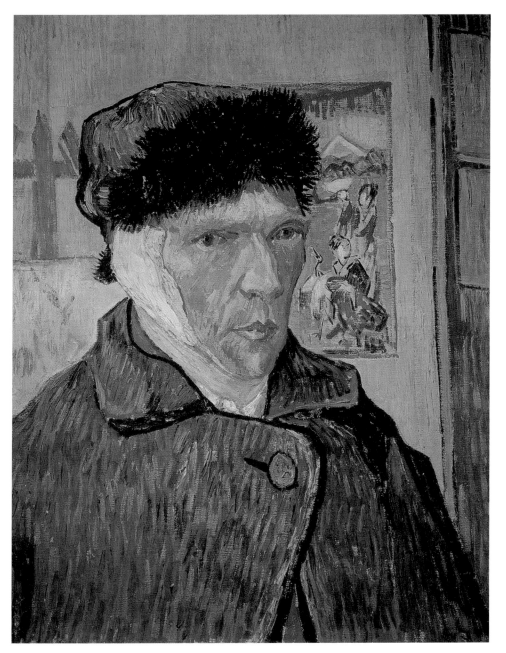

● 고흐 〈귀 자른 자화상〉 1889년, 51×45cm, 캔버스에 유화

카스퍼 프리드리히의 드라마틱한 밤

"예술가는 눈앞에 본 것을 그려야 할 뿐만 아니라
자기 안에서 본 것도 그려야만 한다."
−C. Friedrich

독일의 낭만주의 화가 카스퍼 프리드리히Caspar David Friedrich 1774-1840는 적막감이 감도
는 새벽이나 안개, 은은한 달빛이 비치는 풍경을 상징적이고 우의적으로 그렸다. 프리드리
히는 항상 자연 속에서 가장 극인 장면을 포착하여 자신만의 독특한 상상력을 가미한 밤
의 풍경을 그렸다.

프리드리히의 〈산과 강이 있는 풍경(낮과 밤)Mountainous River Landscape(Day and Night)〉이
다. 해가 지자 평범한 풍경이 완전히 다른 모습으로 변했다. 그의 그림은 낮과 밤이 얼마나
이질적인 세계라는 것을 보여준다. 황홀한 밤의 서곡인 일몰이 지고 땅거미가 세상을 덮치
면 어둠이 찾아온다. 어둠은 일상의 세계에서 밤이라는 미스터리한 세계로 들어가는 시간

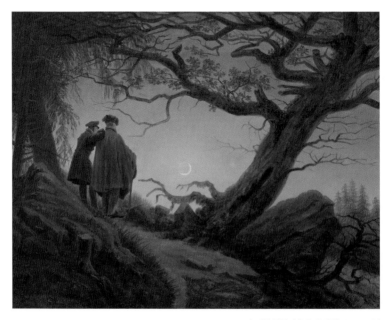

● 프리드리히 〈달을 바라보는 두 사람〉 1819∼1820년

이다. 낮과 밤은 연속적인 세계가 아니라 완전히 다른 두 세계로, 밤은 밝은 태양빛 아래서 모습을 감추었던 또 다른 세계가 모습을 드러내는 시간이다. 광대한 자연의 힘 앞에 인간의 무력함을 나타내는 거대하고 신비스러운 프리드리히의 밤 풍경은 보는 사람을 정신적, 형이상학적인 차원으로 인도한다.

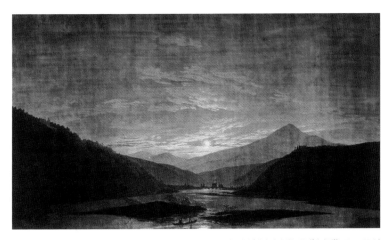

● 프리드리히 〈산과 강이 있는 풍경(낮과 밤)〉 1830~1835년

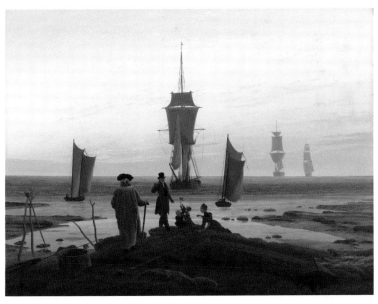

● 프리드리히 〈인생의 단계들〉 1835년

해 질 녘이나 밤하늘, 새벽 안개, 황량한 나무, 황폐한 유적지 등을 배경으로 그린 프리드리히의 밤 풍경은 우리에게 묘한 감동과 교훈을 전달한다. 프리드리히의 대표작 〈인생의 단계들The Life Stages〉이다. 작은 보트부터 커다란 범선까지 다섯 척의 다양한 모양과 크기의 배들이 바다에 떠있고, 뭍에는 인생의 다양한 단계를 상징하는 다섯 명의 인물들이 포즈를 취하고 있다. 마치 바닷가에서 늘 볼 수 있는 한 가족의 피크닉 같은 자연스러운 모습이지만, 황혼 녘을 배경으로 펼쳐지는 〈인생의 단계들〉은 인간의 탄생과 죽음 사이에 존재하는 인생의 각 단계들을 우의적으로 보여준다.

프리드리히의 우의적이고 상징적인 밤 풍경은 현실 세계의 단순한 모방이 아니라 화가의 시각적 인상과 화가의 상상력이 복합적으로 작용하여 만들어진 산물이다. 그에게 중요한 것은 자연의 순간적인 인상이 아니라 정신적으로 충만한 어떤 느낌을 주는 것이었다. 프리드리히는 진정한 예술작품은 정신의 숭고함과 종교적 영감이 있어야 한다고 보았다. 그의 작품들은 자연의 면밀한 관찰에 기초를 두었지만, 경외스럽고도 불길한 분위기를 담은 색채와 풍부한 상상력을 거쳐 이루어졌다. 프리드리히는 자신의 예술을 황혼과 밤을 배경으로 드라마틱하게 표현했는데 프리드리히의 숭고한 예술은 낭만주의 운동의 주요개념으로 확립하는 데 크게 이바지하였다.

카스퍼 프리드리히는 주로 독학으로 미술을 공부했다. 그의 작품은 오랫동안 드레스덴 이외로는 거의 전파되지 않아서 독일화단에서도 잊혀졌으나, 20세기에 들어와서 독특한 실존주의적 고독이 인식되면서 재평가되기 시작했다.

● 프리드리히 〈황혼녘의 산책〉 1830~1835년

● 프리드리히 〈월출의 해변〉 1822년

인간의 상상력이 허용하는 영역은 광대하다. - 프리드리히

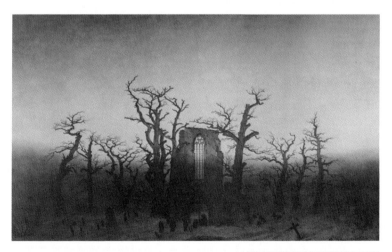

● 프리드리히 〈참나무 숲의 수도원〉 1809~1810년

02

여명(黎明 Twilight)
감사와 귀로

일몰의 태양은 순식간에 지평선과 수평선 아래로 사라진다. 이 시간을 여명黎明이라고 한다. 여명은 눈에서는 사라졌지만 아직 태양이 지평선과 수평선 아래에 머물러 있는 시간으로 흐릿하지만 색채를 구분할 수 있고, 일몰의 흥분이 지속되는 시간이다. 이때 우리는 오늘 하루를 무사히 보냈다는 안도와 감사, 그리고 태양이 사라졌다는 두려움과 밤이라는 새로운 세계에 대한 설렘과 기대가 교차한다. 여명은 저녁과 새벽에 나타나는데, 일반적으로 서양에서의 여명Twilight은 저녁에 나타나는 현상을 말하고, 아침의 여명Dawn이라고 한다.

● 고흐 〈여명의 로스도이넨 농가〉 1883년, 33×50cm, 캔버스에 유화
로스도이넨은 헤이그에 인접한 마을로 고흐는 해가 진 직후 그곳의 낮은 초가집에 감동하였다.
여명의 풍경은 너무나 아름답지만 금세 눈앞에서 사라져 버린다.
원하는 여명의 장면을 그리기 위해서는 빠르게 포착하고 표현해야만 한다.

닫힌 문,
갇힌 하루의 끝

"나는 밀레를 따라 그린 〈저녁 : 하루의 끝〉이 가장 좋다. 이 그림 속에는 공기가 있고 톤Tone이 있다."

시계가 발명되기 전, 해가 뜨는 시간은 일을 시작하는 시간이었고 해가 지는 시간은 일을 마치는 시간이었다. 태양은 인간의 삶에 절대적인 기준이었다. 태양의 움직임에 따라 사람들의 생활이 달라졌다. 고흐가 자신의 우상 장 프랑스와 밀레$^{Jean\ Fransois\ Millet}$의 그림을 따라 그린 〈저녁 : 하루의 끝$^{Evening\ :\ The\ end\ of\ the\ day}$〉을 보자.

해가 진 직후 서편의 하늘은 노랗게 물들어 있다. 노란 하늘은 곧 짙푸른 빛으로 변해 갈 것이고 달은 더욱 선명해질 것이다. 해가 지자 농부는 하던 일을 멈추고 집으로 돌아가려고 벗어놓았던 옷을 입고 있다. 그는 오늘 하루도 무사히 보낼 수 있도록 도와준 신의 은총에 감사의 기도를 드릴 것이다. 기도를 마친 농부는 어둠이 세상을 뒤덮기 전, 집으로 돌아가 사랑하는 가족들과 저녁식사를 할 것이고 저녁식사 후에는 달콤한 잠에 빠져들 것이다.

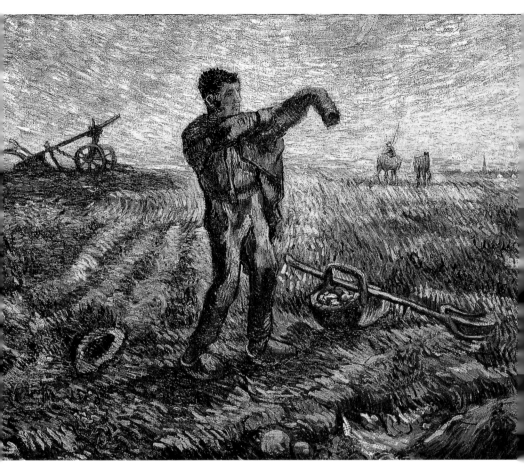

● 고흐 〈저녁 : 하루의 끝〉 1889년, 72×94cm, 캔버스에 유화

수백 년, 아니 수천 년 동안 인간은 자연에 순응하며 이렇게 살아왔다. 그러나 시계가 등장하면서 생활의 기준이 바뀌었다. 사람들은 더이상 자연의 리듬에 따라 살지 않았다. 대신 시계의 눈금에 따라 살기 시작했다. 인간이 시간을 측량하기 시작하면서 태양을 중심으로 진행되던 아침 → 점심 → 저녁 → 밤으로 이어지는 하루의 순환 고리는 끊어지고 아침에서 밤으로 이어지는 하루의 드라마도 단절되었다. 이제 아침, 점심, 저녁, 밤을 파악하는 지표는 해와 달이 아닌 시계의 시침과 분침이 되었다. 더이상 사람들은 해와 달을 보지 않았다. 사람들의 눈은 시계를 보기 시작했다.

〈저녁 : 하루의 끝〉은 19세기 중반, 밀레가 바르비종Barbizon에서 생활할 당시의 시골마을을 알 수 있다. 이 그림은 그 당시 시골마을에서는 사람들이 자연의 리듬에 따라 생활하였음을 보여준다. 그러나 도시의 사람들은 더이상 해를 기준으로 살지 않았다. 일을 끝낸 저녁, 사람들은 야외 카페에서 술과 커피를 마셨다. 심지어 밤 12시가 넘어서도 카페에서 취하도록 술을 마셔댔고 한 밤중에도 강변을 산책하며 사랑의 밀어를 속삭였다.

19세기 유럽의 사람들은 태양이 아닌 시계와 가스등 불빛에 따라 살아가고 있었다. 유럽 대부분의 도시의 밤은 가스등으로 인해 대낮같이 밝았다. 그런데 고흐는 어떻게 자연 속의 밤에 관심을 가질 수 있었을까?

이때 고흐가 머물던 네덜란드의 시골마을 뉴에넨은 도시와 달랐다. 그곳은 도시생활의 혜택이 전혀 미치지 않는 깡촌이었다. 뉴에넨의 마을 사람들은 여전히 등잔불 아래서 천을 짜고, 감자를 깎

● 밀레 〈하루의 끝〉 1867~1869년, 14.9×22cm, 종이에 목판

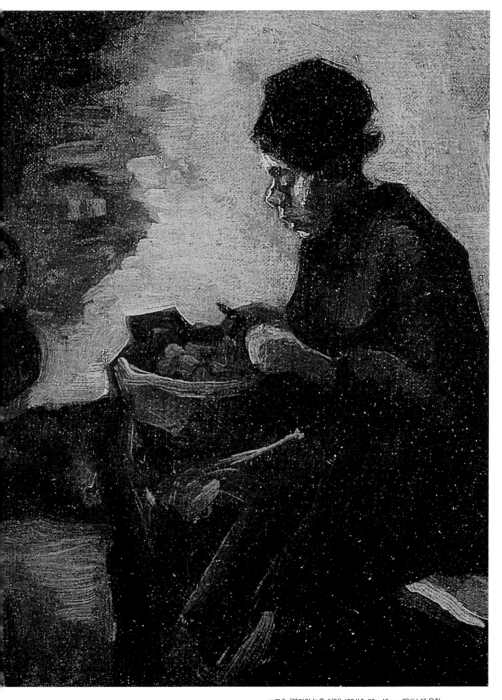

● 고흐 〈불가의 농촌 여인〉 1884년, 30×40cm, 캔버스에 유화
19세기 후반에도 뉴에넨의 농민들은 태양의 운행에 의지해 살고 있었다.
그들은 태양의 운행에 따라 밭을 갈고 씨를 뿌려 수확을 하며 밥을 먹고 잠을 잤다.

고, 저녁식사를 했다. 고흐가 밤에 대해 특별한 관심을 가질 수 있었던 것은 그런 환경에서 어린 시절을 보낸 추억 때문이었다.

〈저녁 : 하루의 끝〉은 생명력 넘치는 아를의 들판에서 그린 그림이 아니라 생-레미의 정신병원에서 그려졌다. 1889년 5월, 정신병원에 입원한 고흐는 입원 초기에 병세가 회복되는 듯 했으나 시간이 지날수록 악화되었다. 병세가 심해지자 고흐는 일체의 외출을 제한당하기에 이른다.

고흐는 암울했다. 무엇보다 그는 동생 테오에게 진 빚을 갚고 싶었다. 하루 빨리 화가로서 성공해서 지금까지 자기를 뒷바라지해준 동생에게 보답해주고 싶은데 보답은커녕 언제까지 정신병원에서 이런 생활을 해야 하는지……. 무기력한 자신이 원망스럽기만 했다.

더 두려운 것은 여기서 이렇게 인생이 끝나는 것이 아닌가 하는 생각이었다. 그런 생각이 들자 점점 초조해지기 시작했다. 설상가상으로 병원 밖 외출 금지도 모자라 밤에 그림 그리는 일까지 제한하는 것이 아닌가. 고흐의 불안감은 극에 달했다.

"혹시 이렇게 지내다 결국은 그림 그리는 법조차 잊어버리는 것이 아닐까……."

그림을 못 그리는 것에 대해 두려워하던 고흐는 동생 테오에게 부탁하여 밀레^{Jean Fransois Millet}나 렘브란트^{Rembrandt Harmenszoon van Rijn}, 들라크로아^{Eugene Delacroix} 등 옛 대가들의 판화작품을 구해 들였다. 그리

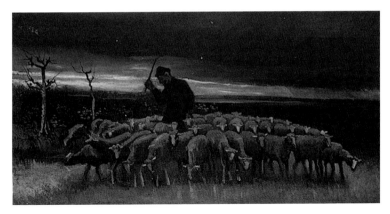

●고흐 〈양떼를 모는 목동〉 1884년, 67×126cm, 캔버스에 유화

고 그것들을 모사하기 시작했다. 그에게 옛 대가들의 작품을 모사
하는 일은 그리 새로운 일이 아니었다. 초보화가 시절부터 고흐는
대가들의 화집을 보고 그것들을 모사하였기 때문이다. 그러나 이
곳 정신병원에서는 전혀 다른 각도에서 대가들의 작품을 모사했
다. 그는 자신의 작업이 단순히 대가들의 작품을 옮긴 것이 아니라
그 작품을 다른 언어, 다른 색채로 번역하는 것이라고 생각했다.

아, 저녁 종소리

"옛날 우리가 밭에서 일할 때 저녁 종 울리는 소리가 들리면, 우리 할머니는 어쩌면 그렇게 한 번도 잊지 않고 꼬박꼬박 우리 일손을 멈추게 하고는 삼종기도를 올리게 하셨는지 모르겠어. 그럼우리는 모자를 손에 꼭 쥐고서 아주 경건하게 고인이 된 불쌍한사람들을 위해 기도를 드리곤 했지." 《밀레》 p. 56~57

해가 질 무렵 농부들은 서둘러 하루를 마칠 준비를 한다. 그들의 하루는 삼종기도로서 마무리 되었다.

해 질 녘 광활한 들판에 멀리 교회의 저녁 종소리가 울려 퍼진다. 일을 하던 농부 부부가 하던 일을 멈추고 자연스럽게 종소리에따라 기도를 드린다. 이것이 삼종기도이다. 삼종기도는 가톨릭에서 하루 3번, 하던 일을 잠시 멈추고 기도를 하는 하루 일과 중의하나이다. '삼종三鐘'의 삼이라는 숫자는 하루 세 번이라는 숫자라기보다는 세 번 종 치고 잠시 멈추었다가 세 번 다시 치는 식으로 계속되는 타종이다. 그런데 그림의 제목으로는 '저녁에 종소리를 들

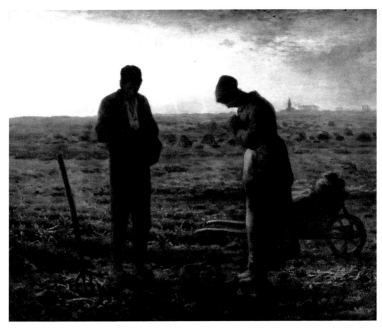

● 밀레 〈만종〉 1857~1859년, 55.5×66cm, 캔버스에 유화

밀레는 자연의 숭고함과 자연의 질서에 따라 살아가는 농촌 사람들의 진실한 삶을 표현하려고 했다.

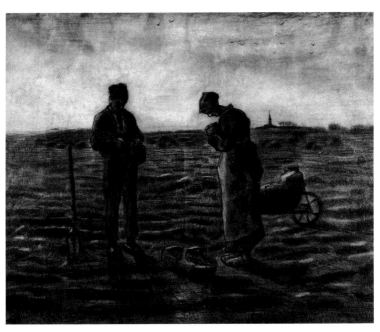

● 고흐 〈만종〉 (밀레의 그림을 보고 그림) 1880년, 종이에 연필

으며 드리는 기도'라는 의미에서 '만종'晩 저물 만, 鐘 칠 종이라고 번역한 것이다. 밀레의 〈만종〉은 그렇게 이름 붙여졌다.

장 프랑스와 밀레의 〈만종〉에서는 여명의 들판에서 농부 부부가 삼종기도를 드리고 있다. 이 모습을 일몰의 역광逆光에서 보았다면 이런 분위기가 났을까? 역광의 〈만종〉은 장엄해보이기는 하겠지만, 검은 빛의 강한 실루엣으로 위압적으로 보일 것이다. 빛과 그림자가 강하게 충돌하는 역광 속에서의 〈만종〉은 황홀하긴 하겠지만, 여명의 은은한 분위기에서 자연과 사람이 하나가 되는 평온한 느낌은 얻을 수 없을 것이다.

여명의 들판에서 기도를 드리는 농부 부부는 잠시 후 어둠에 잠겨 흙과 같은 무채색으로 변해버릴 것이다. 그들은 흙에서 나왔으니까. 밀레나 고흐에게 지상의 모든 것은 흙이 변화된 모습에 지나지 않았다.

시계가 없던 시절, 일몰은 노동을 끝내는 시간이었다. 과거 프랑스에서 일용 노동자란 해가 떠서 해가 질 때까지 일하는 노동자를 뜻했다.《밤의 문화사》 p. 219 기독교 신자가 아니더라도 오늘 하루를 무사히 지낼 수 있게 해준 신께 감사의 기도를 드리는 것은 필요하지 않을까? 요즘 우리가 너무 각박하게 살아가는 것은 조물주의 감사함을 모르고 살기 때문일지도 모른다. 감사의 기도는 꼭 두손을 모아 드리는 것은 아니다. 독일의 낭만주의 미술가 카스퍼 다비드 프리드리히Caspar David Friedrich의 〈해 질 녘의 여인Woman before the Setting Sun〉을 보자.

여인은 태양을 등지고 서 있다. 그리고 마치 초기 그리스도교

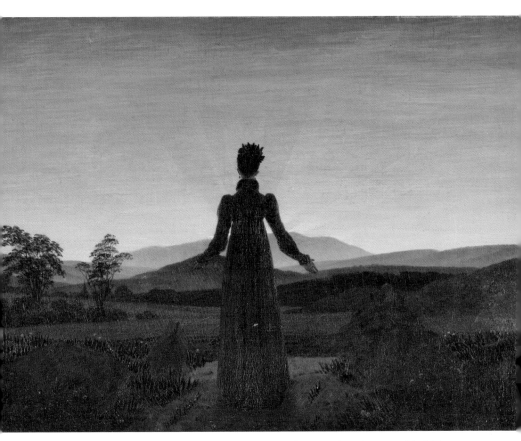

● 프리드리히 〈해 질 녘의 여인〉 1820년, 22×30cm, 캔버스에 유화

수도자처럼 붉고 노랗게 물든 하늘을 향해 두 팔을 벌리고 기도를 올리고 있다. 감사는 여러 가지 제스처로 표현할 수 있다. 기도의 형식보다 감사하는 마음이 중요하다. 밤마다 나타나는 사악한 악령들이나 도둑, 화재 같은 무시무시한 공포들로부터 자신이나 가족을 보호하려면 삼종기도로서는 부족하다. 과거의 밤은 지금보다 더 신비스럽고 어두웠기에, 그 이상의 진지하고 간절한 기도가 필요한 시간이었다.

해 진 후
집으로 돌아가는 길

"목동들이여, 아름다운 처자들이여, 양떼를 우리로 몰아넣으시오.
바람이 짙어지기 시작했고 벌써 태양이 거대한 일정을 마쳤나니."

<div align="right">

《밤의 문화사》 p. 23

</div>

　지평선으로 막 해가 질 무렵, 서쪽 하늘은 불구덩이같이 빨갛
게 타오른다. 마치 땅 위의 모든 것을 다 태워버릴 기세이다. 조물
주는 지상의 모든 것을 다 태워버리고 내일 새로운 하루를 만들고
싶은 것은 아닐까? 지상의 모든 것을 다 태운 후, 낮의 열기도 사
라지고 세상은 급속히 식어간다.

　〈나무와 초가집Cottage with Trees〉을 보자. 붉은 하늘을 배경으로 벌
겋게 물든 집은 마치 용광로 같다. 급경사 진 초가집의 지붕은 멀
리서 보면 마치 작은 뒷산처럼 보인다. 검붉은 하늘을 배경으로 초
가집들과 나무들이 실루엣처럼 서있는데, 이 검은 실루엣이 마치
타다 남은 숯덩이 같다.

　긴 밤이 찾아오기 전 펼쳐지는 광대한 이 자연의 드라마는 단

● 고흐 〈해가 진 마을〉 1884년, 57×82cm, 캔버스에 유화

하루도 멈춘 적이 없다. 조물주의 드라마는 지극히 단순하지만 언제나 감동적이다.

이제 〈해가 진 마을Village at Sunset〉을 보자. 몇몇 사람들이 마을 입구에서 서성거리고 있다. 아직 집으로 돌아오지 않은 가족이 걱정되어 기다리는 것은 아닐까? 사방은 벌써 사물을 구별하는 것조차 어려울 정도로 어둡다. 조금만 지나면 세상은 검게 물들어 칠흑과 같은 어둠에 잠길 것이다. 빛이 없는 밤길은 위험하다. 그래서 먼 옛날, 밤늦게까지 우물쭈물하다 귀가가 늦은 사람들은 무서운 밤길을 가느니 차라리 친척이나 친구 집에서 묵었다.〈밤의 문화사〉p. 136

괜히 밤길을 나섰다가는 노상강도나 실족사고, 짐승의 습격, 마귀 들림 등 어떤 험한 꼴을 당할지 모르기 때문이다. 남에게 원한진 자도 조심하여야 한다. 왜 그들이 늘 하는 말이 있지 않은가?

"밤길 조심해."

밤의 어둠은 보통사람들에게 우호적이지 않았다. 그러나 입장을 바꿔 자기가 도둑이거나 음험한 짓을 하려고 할 경우, 또는 위험으로부터 벗어나려고 할 경우 밤의 어둠은 좋은 친구가 된다. 유다는 예수를 배반하고, 베드로는 새벽닭이 울기 전 예수를 세 번이나 부인했다. 막강한 힘을 지닌 스승 예수를 배반하고 부인하는 데에는 어둠의 익명성이 큰 용기를 주었을 것이다. 어둠이 없었다면 과연 가능했을까? 환한 대낮에 빤히 얼굴 마주보고 그런 짓을 저지르기란 쉽지 않을 테니 말이다. 또 밤의 어둠은 자신을 숨기거나

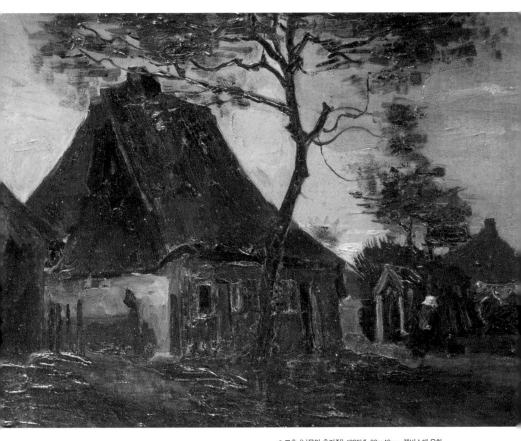

● 고흐 〈나무와 초가집〉 1885년, 32×46cm, 캔버스에 유화

해 질 녘 세상은 시뻘건 용광로 속에서 이글이글 타오른 후 급속히 식어 재처럼 된다.
이때 모든 것이 흙으로 돌아간다.

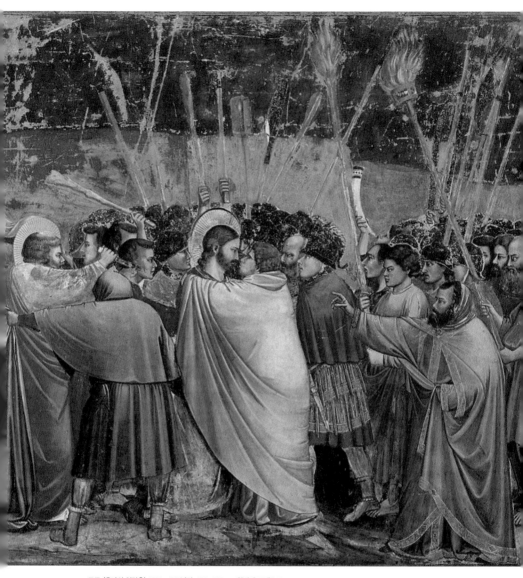

●조토 〈유다의 입맞춤〉 1304~1313년경, 200×185cm, 회벽에 프레스코

유다가 그리스도를 체포하기 위해 그리스도와 키스를 하자 대사제의 하수인들이 그리스도를
체포하려고 한다. 밤은 배반과 음모가 판을 치는 세상이다.

도주할 때 아주 유효하다. 쇼생크 탈출, 마리아와 요셉의 이집트로의 탈출 등 야반도주夜半逃走는 대부분 밤의 어둠을 틈타 일어나는 것이 보통이다.

태양빛 아래에서 펼쳐지는 일상적인 낮 세계의 모습은 어둠 속에서 전혀 새로운 모습으로 탈바꿈을 한다. 밤은 낮 시간 태양 아래서 보여주던 친숙한 모습을 벗어던지고, 전혀 다른 모습으로 다가오는 시간이다. 밤에는 주변의 사물에 대한 정보량이 지극히 적어지게 된다. 인간은 대부분의 정보량을 시각에 의존하게 되는데, 황혼 무렵부터는 시각이 별 도움이 되지 못한다. 어둠 속에서는 시야가 극도로 제한된다. 그로 인한 불안감으로 밤에는 주관적이 되기 쉽고, 또 내부의 상상력을 부채질하여 환각작용을 일으키기 쉽다. 태양빛 아래에서는 나무이지만 어둠 속에서는 마치 악당이나 무서운 동물, 심지어는 악령의 모습으로까지 보이게 된다. 그래서 과거에는 유난히 밤에 여우에게 홀린 일이라든가, 유령에게 혼쭐이 난 이야기들이 문학이나 민담의 주요 소재가 되었던 것이다.

해가 진 자연은 정말 무섭다. 언제 어둠 속에서 깨어난 흡혈귀가 튀어나올지, 듣도 보도 못한 괴물이 나타날지 모르기 때문이다. 재수 없으면 마녀들에게 붙잡혀 마법에 걸려들지도 모른다.

그래서 밭에 나갔던 사람들, 나무를 하러 나간 사람들, 고기를 잡으러 바다에 나간 사람들, 양떼를 몰고 나간 목동들은 해가 지기 무섭게 서둘러 집으로 향했다.

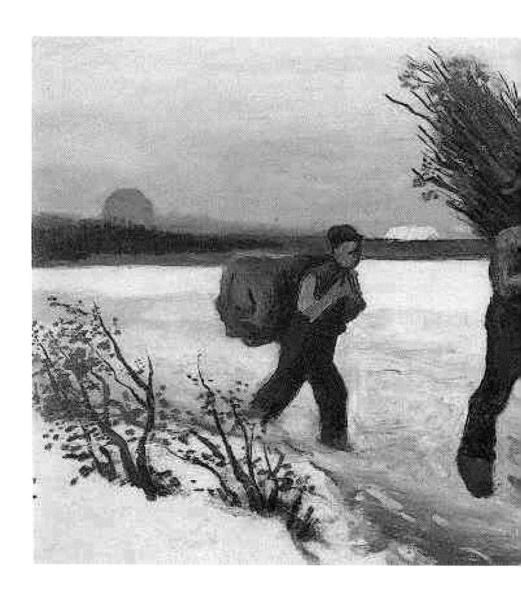

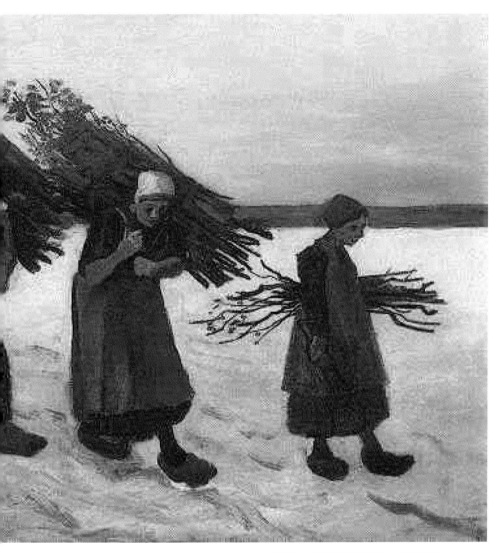

● 고흐 〈눈 속의 나무꾼〉 1884년, 67×126cm, 캔버스에 유화

● 고야 〈마법에 걸린 남자〉 1798년경, 42.5×30.8cm, 캔버스에 유화

추억의 슈베닝겐 해변

해가 지면 바다로 나간 배들도 항구로 돌아온다. 바다는 육지보다 더 험하고 무섭다. 특히 폭풍우 치는 황혼의 바다는 살아있는 공포다. 고흐의 초기 대표작 〈슈베닝겐 해변 View of the Sea at Scheveningen〉을 보자.

1882년 폭풍우가 몰아치는 여름 저녁, 잿빛 하늘은 잔뜩 찌푸려 있고 북해 North Sea의 거대한 파도가 하얀 거품을 일으키며 해변으로 몰려들고 있다. 거친 파도 위에서 흔들거리는 작은 고기잡이배는 금방이라도 뒤집혀버릴 듯이 위태로워 보인다. 폭풍우가 몰려오기 전, 사람들은 서둘러 배를 해변으로 끌어올리려고 분주하다. 해변 오른편에는 배를 끌어올리기 위해 말까지 대기하고 있다.

이런 모습은 슈베닝겐 해변에서는 늘 접하는 풍경이었다. 고흐가 이 그림을 그릴 때 실제 슈베닝겐 해변가에는 강풍이 불고 모래바람이 심하게 날리고 있었다. 그 영향으로 이 작품에는 물감에 모래가 섞여 있는데, 후에 물감에 묻은 모래는 대부분 깎아냈다고 한다. 그러나 지금도 물감 층에는 티끌이 남아 있어 숨가빴던 당시

● 고흐 〈슈베닝겐 해변〉 1882년, 34.5×51cm, 캔버스에 유화

의 상황을 말해주고 있다.

슈베닝겐 해변은 헤이그의 북서쪽에 위치한 바닷가 마을로 당시 헤이그 산업의 요충지였다. 이곳은 고기 잡는 사람들과 어망을 고치는 여인들, 이탄泥炭 넓은 뜻으로는 석탄의 한 종류에 포함되지만 일반적으로 석탄과는 구별됨을 채굴하는 사람들, 생선을 말리는 사람들, 퇴역한 어부들, 해변을 산책하는 사람들, 배를 끄는 말과 마차들로 늘 붐볐다. 바람과 바다가 만드는 변화무쌍한 풍경과 해변에서 생활하는 사람들의 다양한 삶의 풍경을 그리기 위해 고흐는 이곳을 즐겨 찾았고 헤이그화파The Hague School 19세기 중엽에 활동한 네덜란드의 사실주의 풍경화가 그룹 화가들도 자주 이곳을 찾았다.

그런데 슈베닝겐 해변은 좋은 추억만 있던 곳이 아니었다. 이곳은 고흐의 쓰라린 추억이 서려 있던 곳이기도 하다. 1882년 여름, 고흐가 거리의 여인 시엔Sien과 동거하는 것을 알게 된 스승 안톤 모베Anton Mauve는 해 질 녘 슈베닝겐 해변의 모래언덕에서 고흐에게 절교를 선언했다.

"자네는 타락했어."

그것이 모베의 마지막 말이었다. 모베에게서 그런 말을 들었을 때 고흐는 억울했다. 그래도 스승인데, 고흐의 말은 들을 생각도 않고 자기가 하고 싶은 말만 하고 일방적으로 절교를 선언하다니. 고흐는 인간적으로 깊은 서운함을 느꼈다. 누군가의 도움이 필요한 가엾은 거리의 여인, 그런 불쌍한 사람에게 도움을 준 것이 그

●반 고엔 〈슈베닝겐 해변〉 1646년, 캔버스에 유화

●안톤 모베 〈슈베닝겐 해안의 고기잡이 배〉 1876년, 캔버스에 유화

리도 잘못한 일이란 말인가? 자신이 도와주지 않았다면 그날 밤 차가운 거리에서 얼어 죽었을지도 모르는 약한 여자. 게다가 그녀는 혼자의 몸이 아니었다. 그녀는 다섯 살 난 어린 딸을 데리고 있었고 누군지도 모르는 남자의 아이까지 임신하고 있었다. 모베의 태도가 너무나 단호해 고흐는 모베를 설득하는 일을 단념하고 말았다. 하지만 절교의 충격으로 며칠 동안 몸져 누워야 했다.

고흐는 모베와의 화해를 원했지만 1888년 봄, 모베가 죽는 날까지 화해할 수 없었다. 고흐는 스승 모베와의 이별을 늘 가슴 아파했다. 고흐는 화가로서, 한 인간으로서 스승 모베를 진심으로 존경했다.(고흐는 끝까지 모베와 화해하지는 못했고 모베가 죽은 후 모베의 부인과 화해했다. 그러나 그것만으로도 고흐는 마음이 홀가분했다.)

안톤 모베는 고흐의 외사촌 누나의 남편으로 헤이그화파를 대표하는 유명한 화가였다. 고흐의 어머니 안나 코르넬리아 카르벤투스Anna Cornelia Carbentus는 이왕에 화가가 되려면 모베처럼 뛰어난 화가가 되기를 바랐다. 모베는 고흐에게 유화와 수채화 그리는 법을 지도해주었고 미술 재료를 살 돈도 주었다. 또 그는 헤이그의 이름 있는 화가들을 소개시켜주기도 했다. 늦은 나이에 화가가 되려는 외사촌 조카가 안쓰러워 그랬겠지만 무뚝뚝하고 좀처럼 남을 지도하지 않는 모베로서는 매우 이례적인 일이었다.

한편 모베와의 절교는 이별 이상의 의미가 있었다. 헤이그화파를 대표하는 모베와의 이별은 헤이그에서 고흐의 작가생활이 끝났음을 의미하는 것이었다.

둥지에 대한 갈망

황혼 녘에는 사람과 배만 집으로 돌아오는 것이 아니다. 새들도 그리운 둥지로 돌아가는 시간이다. 네덜란드의 농민들은 이엉으로 엮은 초가집에 살았는데, 고흐는 '초가집Cottage'을 인간의 둥지라고 불렀다.

뉴에넨의 농민들이 사는 초가집은 비록 누추했지만 그 속에서 오순도순 살아가는 사람들의 삶은 고흐에게 늘 부러움의 대상이었다. 고흐에게는 행복한 가족이나 집에 대한 추억이 하나도 없었다. 부모와 같이 살았던 때도 그랬다. 그는 가정에서나 사회에서 늘 이방인이었다. 어릴 때도 그랬다. 어린 고흐는 고집이 세고 툭하면 싸워서 주변에 친구가 거의 없었다. 선생님들과도 의견이 맞지 않으면 대들기 일쑤여서 모두들 그를 부담스러워했다.

고흐는 아버지 테오도루스 반 고흐Teodorus van Gogh 1822~1885와 어머니 안나 코르넬리아 카르벤투스Anna Cornelia Karbentus 1819~1907 사이에서 장남으로 태어났는데, 그의 밑으로 줄줄이 동생들이 다섯이나 태어나 그는 부모의 사랑을 받을 틈이 없었다.

원래 고흐는 장남이 아니었다. 고흐가 태어나기 일 년 전 고흐의 형이 태어났는데, 태어나자마자 죽어서 고흐의 집은 늘 슬픔에 싸여 있었다. 어린 고흐는 어머니의 사랑을 간절히 바랐지만 그럴 수 있는 집안 분위기가 아니었다. 고흐의 이름은 1년 전, 태어나자마자 죽은 형의 이름을 그대로 물려받은 것이다. 부모에게 고흐는 죽은 형, 빈센트의 분신이었다. 결국 고흐는 죽은 형의 대리인생을 살았던 셈이다.

고흐는 어릴 적부터 새둥지를 무척 좋아했다.

개똥지바퀴, 티티새, 노랑 꾀꼬리, 굴뚝새, 방울새 등 온갖 종류의 새집을 수집하였고, 새집을 친구들에게 선물로 주기도 했다. 고흐의 제자이자 친구였던 안톤 카세메르에 따르면 고흐는 약 30개의 새둥지를 갖고 있었는데, 그가 직접 수집하기도 하고 아이들에게 한 개에 10센트 정도를 주고 샀다고 한다. 뉴에넨 시절, 고흐는 여러 점의 새둥지를 그렸다. 그 중 하나가 〈새둥지가 있는 정물Still Life with Bird's Nests〉이다.

고흐에게 '새둥지'는 초가집이었고, 그것은 안락한 가정의 상징이었다. 그러나 그가 그린 새둥지는 행복해보이지 않는다. 그의 새둥지는 언제나 쓸쓸해 보인다. 그가 그린 새집은 늘 비어 있거나 몇 개의 알들만이 쓸쓸하게 담겨져 있다. 그가 그린 텅 빈 새둥지는 자신의 고달픈 삶의 상징이었다.

고흐는 늘 자신만의 안락한 집을 원했지만 직장 문제, 화가수업, 새로운 예술의 추구, 주변의 몰이해, 경제적인 어려움, 질병 치료 등의 많은 이유들로 편안한 둥지를 갖지 못했다.

● 고흐 〈새둥지가 있는 정물〉 1885년, 33×42cm, 캔버스에 유화

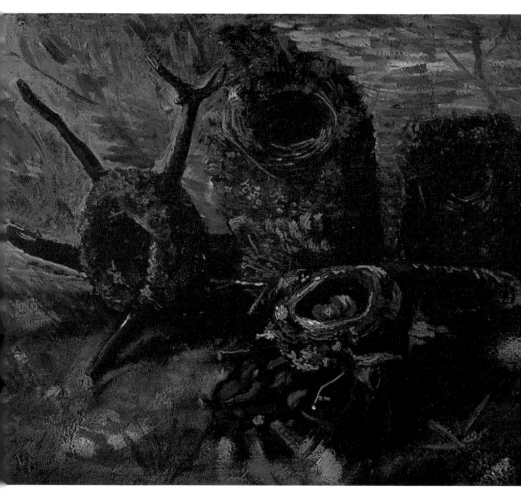

●고흐 〈다섯 개의 새둥지가 있는 정물〉 1885년, 38,5×46,5cm, 캔버스에 유화

브라반트 Brabant→헤이그 Hague→런던 London→파리 Paris→보리나
주Borinage→브뤼셀Brussel→에텐Etten→헤이그Hague→드렌테Drenthe→뉴에
넌Nuenen→엔트워프Antwerp→파리Paris→아를Arles→생-레미Saint-Remy→오
베르-쉬르-우와즈Auvers-Surs-Oise 등지로 수많은 곳을 떠돌며 평생 고
달픈 삶을 살아야 했다.

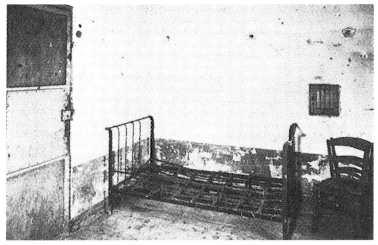

● 생폴 정신병원 고흐의 방
고흐는 늘 이런 집에만 살았다. 당연히 행복한 집에 대한 추억이 없다.

에드바르트 뭉크의 밤과 죽음

"나는 보이는 것을 그리는 것이 아니라
이전에 보았던 것(기억)을 그린다"
–E. Munch

호소력 깊은 심리적 경향의 작품을 주로 그렸던 노르웨이의 표현주의 화가 에드바르트
뭉크Edvard Munch 1863-1944가 그린 밤은 고독과 불안, 죽음과 소외 같은 인간 내면의 소리를
담고 있다.

● 에드바르트 뭉크 〈별이 빛나는 밤〉 1893년

● 에드바르트 뭉크 〈폭풍우가 치는 밤〉 1893년

　뭉크의 삶은 가혹했다. 다섯 살 때 어머니가 결핵으로 세상을 떠났고, 누나 역시 같은 병으로 세상을 떠났다. 여동생은 우울증으로 치료를 받아야 했고, 아버지도 우울증에 시달리다가 세상을 떠났다. 뭉크의 남동생도 서른 살의 젊은 나이로 사망했다. 뭉크는 병약해서 질병을 달고 살았다. 그의 삶은 늘 죽음과 질병이 함께 했다.

　뭉크는 어릴 때부터 그림에 재능을 보였지만, 예술가가 되는 것을 탐탁지 않게 생각했던 아버지의 반대 때문에 엔지니어가 되기 위한 공부를 시작했다. 그러나 잦은 병치레로 학업에 지장을 초래하자 학교를 그만두고 화가가 되기로 결심했다.

　작가 초기 시절에 뭉크는 파리와 독일, 이탈리아를 여행하면서 인상주의와 상징주의의 영향을 받았다. 특히 빈센트 반 고흐, 앙리 드 툴루즈 로트렉, 폴 고갱의 작품에 크게 공감했다. 그림이 자신의 내면을 돌아보고 두려움을 극복할 수 있는 수단이 될 수 있음을 깨달은 뭉크는 인간 내면의 심리적이고 감성적인 주제들을 깊이 있게 파고들었다.

뭉크의 복잡한 심리와 연계된 북구의 밤은 표현적이면서도 상징적이다. 〈칼 요한의 저녁 거리Evening on Karl Johan Street〉이다. 어둠이 내려앉은 북구의 냉랭한 밤, 차가운 밤공기를 뚫고 무표정한 사람들이 마치 좀비같이 집으로 향하고 있다. 거리의 반대편에서는 한 사람이 불길한 어둠을 뚫고 어디론가 걸어가고 있는데, 그는 뭉크 자신이다. 뭉크는 현대사회의 군중과 도시의 불안, 고독을 밤과 어둠을 이용하여 표현하였다.

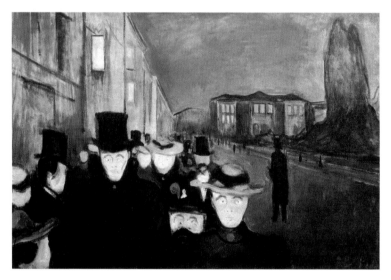

● 에드바르트 뭉크 〈칼 요한의 저녁 거리〉 1892년

뭉크의 밤은 현실을 소재로 했지만 일상의 밤과는 아주 다르다. 뭉크는 눈으로 본 세계를 영혼의 풍경으로 옮겨 놓았다. 뭉크의 〈생명의 춤The Dance of Life〉이다. 여름밤에 달빛이 비추는 해변에서 한 떼의 남녀들이 열정적으로 춤을 추고 있다. 그림 중앙에는 한쌍의 남녀가 황홀한 춤을 추고 있고, 그들의 양 옆에는 두 명의 여성들이 춤추는 모습을 지켜보고 있다. 뭉크는 이 그림에서 남녀가 성적으로 합치는 순간을 이렇게 표현하면서 "그들은 그들 자신이 아니고 한 세대에서 다음 세대를 연결하는 끊임없는 체인의 한 부분일 뿐이다."라고 설명하였다. 결혼과 미래에 대한 불안을 표현하고자 했던 뭉크는 결혼에 대해 자신이 없었고 결국 애인과 헤어진다.

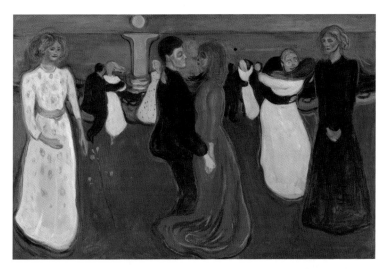

● 에드바르트 뭉크 〈생명의 춤〉 1899년

핏빛으로 붉게 물든 황혼 녘을 배경으로 그려진 뭉크의 대표작 〈절규Scream〉는 현대인의 불안과 실존을 표현한 것으로 유명하다. 〈절규〉는 뭉크가 친구 두 명과 크리스티아니아 근교를 걷고 있을 때 자신이 겪은 경험을 바탕으로 제작했다. 이 그림에 대해 뭉크는 "나는 친구들과 산책을 나갔다. 갑자기 해가 지기 시작했고, 갑자기 하늘이 핏빛으로 물들었다. 나는 죽을 것 같은 피로감에 멈추어 서서 난간에 기대었다. 검푸른 협만에 마치 화염 같은 핏빛 구름이 걸려 있었다. 친구들은 계속 걸어갔고, 나는 혼자서 불안에 떨며 자연을 관통하는 거대하고 끝없는 절규를 느꼈다."고 설명했다. 〈절규〉는 제2차세계대전 후 특히 유명해졌는데, 그것은 아마도 실존적인 공포를 표현한 것이 전쟁이라는 참사를 겪은 세계인에게 보편적인 지지를 받은 것으로 보인다. 뭉크는 개인적인 슬픔과 망상을 바탕으로 삶과 죽음, 사랑과 관능, 공포와 우수를 강렬한 색채와 왜곡된 형태로 표현하며 표현주의 미술의 선구자가 되었다.

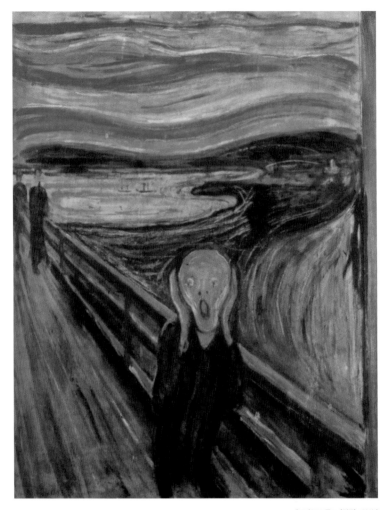

● 에드바르트 뭉크 〈절규〉 1893년

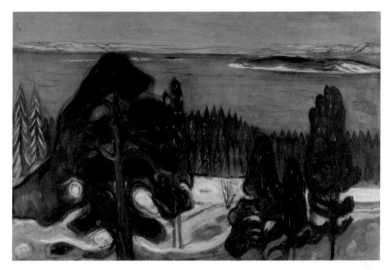

●에드바르트 뭉크 〈겨울 별이 빛나는 밤〉 1900년

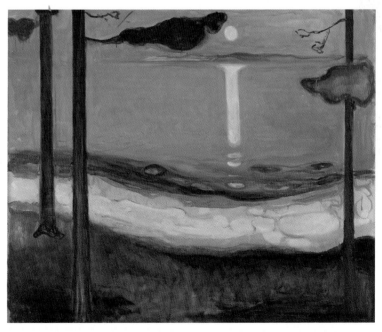

●에드바르트 뭉크 〈달빛〉 1895년

Vincent van Gogh

03

황혼(黃昏 Dusk, Nightfall)
어둠과 공포

황혼黃昏은 노란 태양黃이 사라지는昏 시간이다. 이때 대기 중의 빛은 사라지고 땅거미가 온 세상을 뒤덮는다. 땅거미가 뒤덮은 황혼의 어둠 속에서는 더이상 물체와 색채를 구별할 수가 없게 된다. 빛이 사라졌기 때문이다. 황혼은 본격적으로 일상의 세계에서 밤이라는 미스터리한 세계로 들어가는 공포의 시간이다.

● 고흐 〈황혼 녘의 가을 풍경〉 1884년, 51×93cm, 캔버스에 유화
땅거미가 깔리기 시작하면 모든 것은 자연색을 잃게 된다.

어둠 속 붓 터치

"이곳을 몇 시간이고 돌아다니다 보면 말과 히스를 키워내는, 끝없이 펼쳐진 하늘 외에는 아무 것도 없다는 느낌이 든다. 이곳에서는 말과 사람들이 벼룩처럼 작아 보인다."

해가 진 황량한 드렌테Drenthe의 들판에서 여인들이 허리를 굽혀 토탄土炭 땅속에 묻힌 시간이 오래되지 않아서 완전히 탄화하지 못한 석탄을 줍는다. 추운 겨울철을 보낼 땔감을 얻기 위해서다.

어둠이 찾아온 광활한 평원에서 농부는 잡초를 태우고 있다. 잡초가 잘 타도록 농부가 삽으로 잡풀을 뒤척이자 빨갛고 노란 불빛이 반짝이고 하얀 연기가 하늘로 솟아오른다. 고흐는 황혼 녘 이 장면들을 그리기 위해 저녁마다 황량한 드렌테의 들판을 방문했다.

고흐는 1883년 9월부터 12월까지 3개월간 드렌테에 머물렀다. 어쩌다가 네덜란드 북부의 오지奧地인 드렌테까지 왔지만, 고흐는 오랫동안 드렌테에 머물 생각은 없었다. 작업이 나아지고 경제적

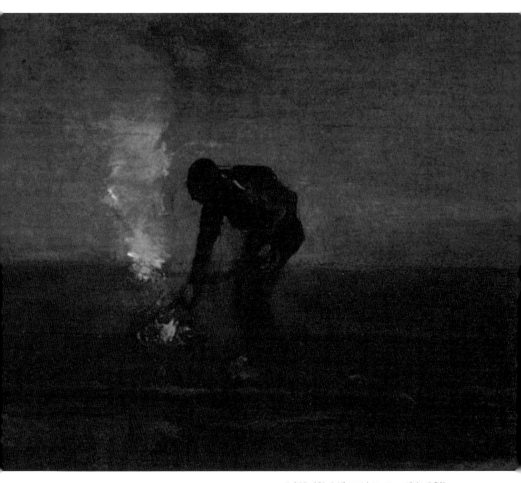

● 고흐 〈잡초 태우는 농부〉 1883년, 30×39cm, 캔버스에 유화

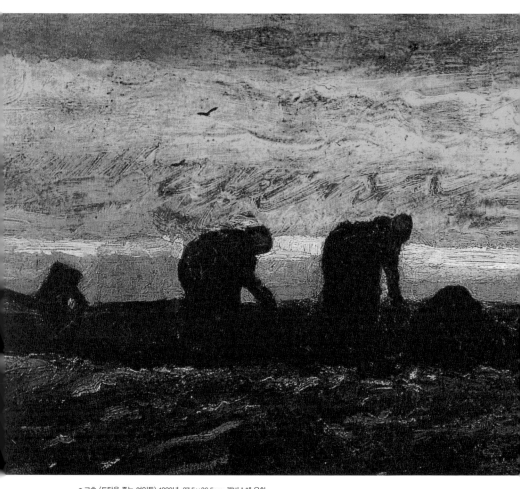

● 고흐 〈토탄을 줍는 여인들〉 1883년, 27.5×36.5cm, 캔버스에 유화

사정이 좋아지면 곧 헤이그로 돌아갈 계획이었다. 고흐가 드렌테까지 오게 된 것은 순전히 돈 때문이었다. 경제적인 문제로 더이상 헤이그에서 생활할 수가 없었던 고흐는 친구 안톤 라파르트Anton Van Rappard 1858~1892의 소개로 드렌테로 오게 되었다. 라파르트는 경치가 좋고 그릴 것도 많고 물가도 싸서 가난한 예술가가 지내기에는 더 없이 좋은 곳이라며 드렌테를 추천해주었다.

드렌테에 도착한 고흐는 곧 이곳의 아름다운 자연에 빠져들었다. 때묻지 않은 자연과 황무지, 그리고 히스Heath 황야에 자생하는 관목가 무성한 습지, 풍차와 옛 정취를 간직한 초가집은 고흐를 매혹시키기에 충분했다. 그런 이유로 해서 헤이그화파들도 그림을 그리러 드렌테를 즐겨 찾았다.

처음에는 잠시 동안만 있을 예정이었으나 드렌테의 풍경에 흠뻑 빠진 고흐는 여건만 허락된다면 오랫동안 이곳에 머무르고 싶었다. 고흐는 그림의 소재를 찾아 도보로, 어떤 때는 보트로 드렌테의 외딴 구석구석까지 여행했다. 늘 보는 황혼이 드렌테에서는 더 감동적으로 다가왔다. 보이는 것마다 그대로 한 폭의 그림이었다. 붓을 갖다 대면 그대로 그림이 될 것만 같았다.

"여기에 있으면 수 백점의 걸작이 있어 마치 전시회에 와있다는 느낌을 받는다."

고흐는 침을 튀기며 드렌테를 자랑했지만, 고흐의 말과는 달리 황혼 녘의 드렌테의 풍경들은 감동적이라기보다는 사실 좀 썰렁

했다. 심지어 황량해 보이기까지 했다. 땅만이 아니었다. 아는 사람 하나 없고 유난히 밤이 빨리 찾아오는 초겨울의 드렌테에서의 생활은 황량 그 자체였다. 〈토탄을 줍는 여인들Two Women in the Moor〉이나 〈잡초를 태우는 농부Peasant Burning Weeds〉를 보라. 어둠에 잠겨 얼굴을 잘 알아볼 수는 없지만 그들은 어쩐지 하나 같이 쓸쓸해 보인다.

고흐는 드렌테에서 그림을 그리는 데 큰 애를 먹었다. 이곳의 사람들은 예술이 무엇인지를 들어본 적도 없는 시골사람들이어서 한사코 그림의 모델을 서려고 하질 않았다. 할 수 없이 고흐는 먼 발치에서 그들을 그려야 했다.

겨울철 빨리 찾아오는 어두운 날씨와 황혼이라는 시간적 상황 탓도 있었지만 드렌테에서 그린 사람들은 얼굴이 없다. 그들의 얼굴에서는 눈, 코, 입을 찾을 수가 없다. 그럼에도 불구하고 토탄 줍는 여인들과 잡초를 태우는 농부, 토탄을 나르는 농민 부부들은 마치 옆에서 본 듯 생생하게 다가온다. 그들의 속마음까지도 느껴질 정도이다.

헤이그 시절부터 고흐는 인물의 세부 하나하나를 자세하게 묘사하는 것을 지양했다. 대신 그는 인물의 전형성을 포착하여 단순하게 표현하는 작업을 시도했다. 지나친 세부묘사가 보는 사람의 상상력을 방해한다고 생각했기 때문이다. 고흐는 단순한 표현으로 사물의 본질을 포착하여 표현하는 방법을 시도했는데, 드렌테에서 그 결실을 맺고 있었다.

이별 후, 밤과 어둠

"비가 온 다음 진흙 같은 어둠 속에서 초가집을 보았는데, 아주 아름다웠다."

드렌테의 밤 풍경에 매료된 고흐는 늦은 밤에도 들판에 나가 움집 같은 농가를 그렸다.

드렌테의 초가집이 아름답다고 했지만 그가 그린 초가집은 너무나 초라하다. 드렌테의 초가집들은 마치 원시인들이 살던 움집 같이 지붕이 낮았다. 북부지방의 매서운 추위를 견디기 위해 땅을 파고 지붕을 만든 탓이다. 긴 겨울의 추위를 견뎌내기 위해 많은 토탄이 필요했던 드렌테 사람들은 땅거미가 진 황혼 녘까지 들판에서 토탄을 주웠고 그것을 집주변에 쌓아두었다. 일몰시의 휑한 들판에는 이엉으로 엮어 만든 초가집과 겨울철 땔감으로 모아둔 커다란 토탄더미가 보인다. 해 질 녘 들판에 쌓아둔 토탄더미나 움집 같은 농가, 휑한 벌판에 우뚝 선 교회는 드렌테의 주민들만큼이나 쓸쓸해 보인다.

드렌테에서 그린 고흐의 그림들은 슬픔으로 가득 찼던 헤이그 시절의 그림들보다도 더 절망적으로 보인다. 고흐는 드렌테의 멋진 자연을 소리 높여 칭찬했지만 드렌테는 그리 살기에 좋은 곳이 아니었다. 가을이 지나고 겨울이 찾아오자 드렌테의 춥고 음산한 기후는 더욱더 견디기가 어려웠다. 문득문득 시엔과 그 가족들의 얼굴이 떠올라 고흐의 드렌테 생활을 더욱 힘들게 했다.

1883년 9월, 고흐는 헤이그에서 2년 여 동안 동거하던 시엔과 헤어지고 이곳 드렌테로 왔다. 다 돈 때문이다. 동생 테오가 보내주는 돈으로는 자기 한 입 풀칠하기도 어려운데, 그 돈으로 시엔과 그 가족들과 함께 생활하고 그림까지 그리려니 답이 나오질 않았던 것이다.

이별의 괴로움에서 벗어나기 위해 고흐는 밤늦은 시간까지 작업에 매달렸다. 그러나 드렌테의 겨울은 너무나 추웠고 아는 사람, 찾아오는 사람 하나 없는 타지에서의 생활은 너무도 외로웠다. 지독하게 외로운 나머지 그는 파리에서 화상 일을 잘하고 있던 동생 테오에게 유명한 형제화가들의 이야기를 나열하며, 일을 때려치우고 드렌테로 와서 자기와 같이 그림을 그리자고, 그래서 유명한 형제화가가 되어보자고 억지까지 부렸다.

시엔 가족과 헤어지고 드렌테로 온 고흐는 시엔과 아이들을 버렸다는 죄책감에서 벗어나기 위해 더욱 작업에 정진했다. 외로움을 달래보려고 애써 자신을 위로해보았지만 허사였다. 춥고 음산한 북부도시 드렌테의 가을은 외로움을 더욱 참기 어렵게 만들었다.

드렌테의 추운 겨울 밤, 고흐는 직업화가로서 살아가는 일이 얼

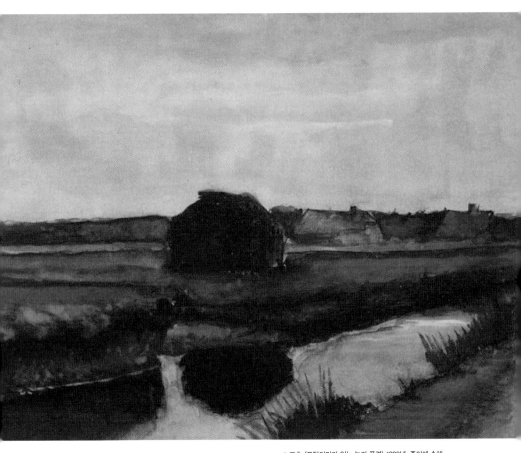

● 고흐 〈토탄더미가 있는 농가 풍경〉 1883년, 종이에 수채

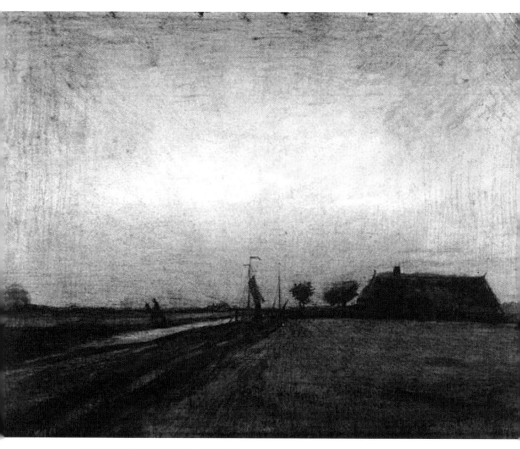

●고흐 〈드렌테의 일몰〉 1883년, 40×53cm, 종이에 수채

마나 어려운 일임을 통렬하게 깨닫고 있었다. 시엔 가족과 헤어진
후 고흐는 한시도 마음이 편한 적이 없었다. 자기와의 이별 후 험
난한 삶의 구렁텅이에서 허우적거릴 시엔과 어린 아이들을 생각
하면 가슴이 터질 것 같았다. 도울 방법이 없다는 것이 더 괴로웠
다. 마침내 참고 참았던 울분이 터지고 말았다. 처음엔 자신의 성
격이나 무능력을 미워했지만 점차 그 분노가 자신을 외면하는 세

상으로 향해졌다. 그는 자신의 능력을 인정하지 않는 예술계를 향해 분노를 퍼부었다.

"나는 현재의 예술 비즈니스가 썩었다고 생각한다. 솔직히 명작이라고 하더라도 현재의 이 엄청난 가격이 지속될지가 의문이다."

고흐가 드렌테에서 이런 한탄을 쏟아낼 때, 당대의 대표화가 안톤 모베Anton Mauve나 요제프 이스라엘스Joseph Israels, 클로드 모네Claude Monet, 장 프랑스와 밀레Jean Fransois Millet와 같은 일류 화가들의 작품 가격은 수천 프랑에서 1만 프랑이 넘었다. 1만 프랑은 월 100프랑으로 생활하던 고흐의 약 10년치 생활비인 셈이다. 작품 한 점도 팔지 못한 고흐가 분통을 터뜨릴 만하다.

그러나 현재 수천만 달러나 나가는 고흐의 수작들은 연봉 5천만 원 짜리 월급쟁이의 수백 년 어치의 생활비이고, 가장 비싼 〈가세 박사의 초상Portrait of Doctor Garchet〉 같은 작품은 1,000년치가 넘는 생활비이다.

역사는 어쩌면 이렇게 똑같이 되풀이되는지. 지금의 젊은 작가들이 고흐의 그림을 보면 백여 년 전 드렌테의 컴컴한 황무지에서 외쳤던 고흐와 똑같이 외치지 않았을까?

"나는 현재의 예술 비즈니스가 썩었다고 생각한다. 솔직히 명작이라고 하더라도 현재의 이 엄청난 가격이 지속될지가 의문이다." 라고 말이다.

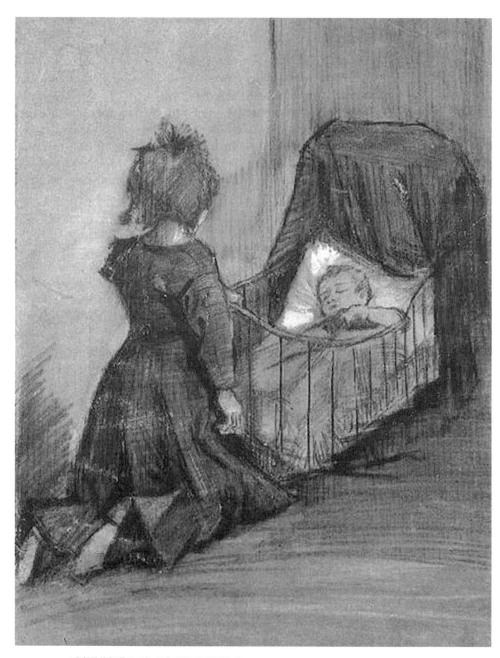

● 고흐 〈요람 앞에 무릎 꿇고 있는 소녀〉 1883년, 종이에 목탄·초크

헤이그에서 고흐와 동거하던 시엔에게는 다섯 살짜리 여자아이와 빌렘이라는 갓 태어난 사내아이가
있었다. 자기의 아이는 아니었지만 고흐는 빌렘을 친아들처럼 아겼다. 빌렘을 하늘에서 보낸 천사라
고 생각했을 정도였다. 고흐는 시엔과 헤어지면서 아이들을 버렸다는 죄책감으로 평생을 괴로워했다.

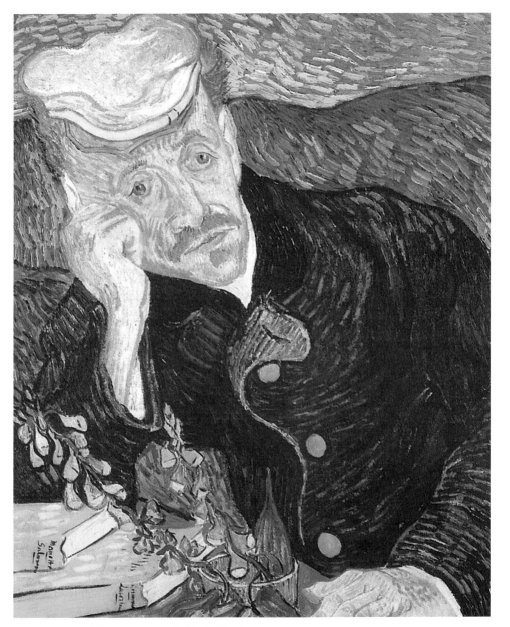

● 고흐 〈가셰박사의 초상〉 1890년, 66×57cm, 캔버스에 유화

고흐가 죽은 지 꼭 1백년이 되던 1990년 5월, 이 그림은 크리스티에서 8,250만 달러(900여 억 원)에
팔렸다. 당시 세계 최고의 그림값이었다. 1990년 〈가셰박사의 초상〉을 산 사람은 일본에서 두 번째로
큰 제지회사의 사장 사이토Ryoei Saito였다. 그는 그림값을 터무니없이 부풀린 장본인이고 바가지를 썼다
는 주위의 비난에 대해 다음과 같이 말했다.

　　"지금 이런 그림을 사지 않는다면 일본은 두 번 다시 이런 그림을 살 수 없을 것이다."

혜원 신윤복의 조선후기의 밤

"月沈沈夜三更　兩人心·事兩人知
달빛 어두운 밤 삼경 두 사람 마음이야 둘만이 알겠지."

– 혜원蕙園 신윤복申潤福

　　조선의 풍속화가 혜원蕙園 신윤복申潤福 1758 - ?은 조선후기, 상업화되어가는 도시의 한복판에서 전개되는 도시적 정경情景을 주로 그렸다. 신윤복은 양반층의 풍류와 남녀 간의 연애, 기녀와 기방의 세계가 펼쳐지는 사건들을 감각적이고 해학적으로 그렸다. 그는 특히 밤을 배경으로 펼쳐지는 남녀 간의 연애나 사랑, 걸죽하게 술에 취해 싸우는 주막의 풍경, 그리고 달빛 아래서 벌어지는 조선후기의 밤의 세계를 미묘한 감성으로 포착하여 표현했다.

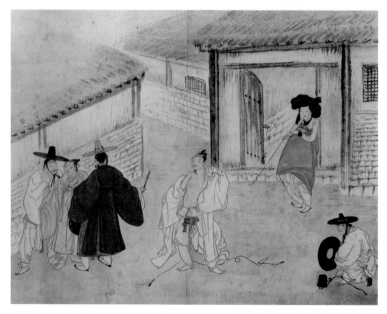

● 신윤복 〈유곽에서 벌어진 난투극〉 조선후기

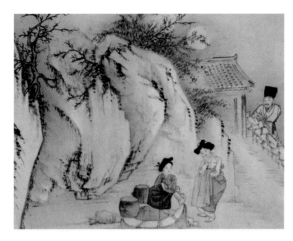

● 신윤복 〈정변야화〉 조선후기

〈정변야화井邊夜話〉이다. 달빛이 은은한 밤, 두 여인이 우물가에서 물을 긷다가 잠시 멈춰서서 이야기를 나누고 있다. 돌담 너머에서는 한 양반이 이들의 이야기를 은밀하고 심각하게 엿듣고 있다. 우연히 여인들의 이야기를 엿듣게 된 것이 아니라 자신과 관련된 이야기가 어떻게 진행되어 가고 있는지가 궁금해서일 것이다. 그의 계획이란 다름 아닌 둘 중 한 명과 성적인 작업을 이루려는 것이리라.

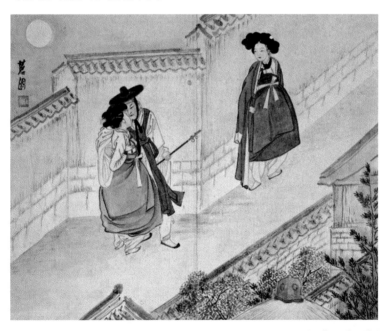

● 신윤복 〈월야밀회〉 조선후기

신윤복의 대표작 〈월하정인月下情人〉이다. 안개가 자욱하게 끼고 초승달이 떠 있는 낭만적인 밤, 돌담 아래서 두 남녀가 은밀히 만났다. 남자는 용감한 척하지만 사뭇 긴장한 표정이고, 수줍은 척하지만 여자는 힐끗 남자를 관찰할 정도로 여유로운 표정이다. 남녀칠세부동석을 내세우는 유교국가 조선의 심장 한복판에서 벌어지는 남녀의 연애는 매우 색다르다. 시간은 삼경11시부터 새벽 1시, 일반인의 통행이 금지된 깊은 밤, 남몰래 만난 두 남녀의 사랑은 보는 사람을 긴장시킨다. 月沈沈夜三更 兩人心 事兩人知달빛 어두운 밤 삼경 두 사람 마음이야 둘만이 알겠지라는 작품의 화제話題가 그림의 묘미를 더하고 있다.

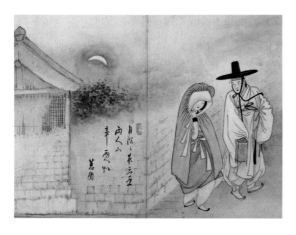

●신윤복 〈월하정인〉 조선후기

신윤복은 도시생활에서 키워진 새로운 감각으로 도시의 생활상과 당시로서는 매우 색다르고 대담한 주제까지 그려냈다. 신윤복의 〈야금모행夜禁冒行〉이다. 풀이하면 통행이 금지된 밤 대담한 나들이라는 뜻이다. 세 명의 남녀와 어린 아이가 추운 겨울밤 길을 걷고 있다. 추운 겨울 밤, 통행이 금지된 시각에 이들은 어디로 가려는 것일까? 이미 한 잔 거나하게 걸친 양반은 왼편 붉은 옷을 입은 별감에게 이제 그만 가라는 듯 사인을 보낸다. 이제부터 옆에 있는 기녀와 단둘이만 있고 싶다는 표시이다. 그는 앞으로 펼쳐질 일을 상상하느라 기분이 좋은 듯하나 긴 담뱃대를 문 기녀는 늘 하던 일인 듯 무덤덤한 모습이다. 신윤복이 당시로서는 파격적인 밤 연애나 술집 풍경을 그릴 수 있었던 것은 상업화된 조선후기의 달라진 사회적 · 경제적 배경 때문이었다.

신윤복은 풍속화를 통해 시대를 고발하거나 비판하기보다 현실을 긍정하고 낭만적인 풍류와 해학을 강조했다. 신윤복은 전근대적인 사회 분위기 속에서 서민들의 삶과 성풍속을 과감하게 보여줌으로써 오늘날 우리에게 조선시대 사회풍속의 숨겨진 이면을 이해할 수 있게 해주었다.

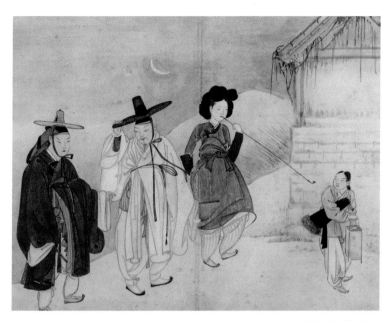

● 신윤복 〈야금모행〉 조선후기

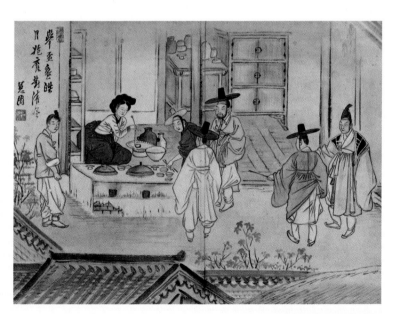

● 신윤복 〈 술집에서 잔을 들다〉 조선후기
빨리 가자고 재촉하는 사람들과 얼른 한 잔 마시고 가려는 사람 사이의
실랑이가 벌어지는 조선후기 전형적인 술집의 정경이다.

Vincent van Gogh

04

저녁(Evening)
식사와 휴식, 그리고 여흥

밤 이전의 일몰, 여명의 시간을 저녁Evening이라고 한다. 보통 일몰 후한 시간 사이에 사람들은 저녁을 먹는다. 그래서 저녁은 저녁밥이라는식사의 뜻으로 쓰이기도 한다. 먼 옛날 사람들은 긴 밤을 보내기 위해서는 잠들기 전에 잘 먹어두어야 했다. 저녁은 밥만 먹고 쉬는 시간이아니다. 저녁은 술과 담배로 하루에 쌓인 스트레스를 풀고 또 긴 밤을맞기 전, 여흥을 즐기는 시간이기도 하다.

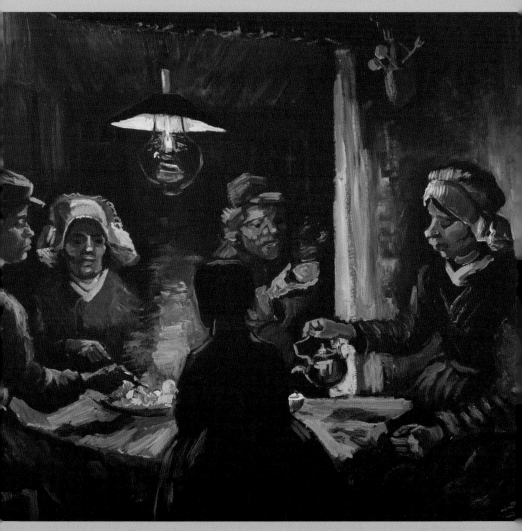
● 고흐 〈감자 먹는 사람들〉 1885년, 72×93cm, 캔버스에 유화

램프 아래 저녁 식탁

"희미한 램프 아래서 그 시골 농가를 바라보느라 무수히 많은 밤을 지새운 후에, 그리고 농부들의 머리를 수십 여 개나 그린 후에 얻은 인상을 내 나름대로의 관점에서 그렸다."

해가 진 하늘을 배경으로 초가집이 서있다. 청록색의 하늘에는 푸른빛을 띤 노란 노을이 띠줄처럼 펼쳐졌고 지붕의 경사가 가파른 초가집은 마치 작은 산 같이 보인다. 집 앞에는 젊은 여자가 등을 보이고 서 있다. 〈밤이 찾아온 초가집 Cottage at Nightfall〉을 보자.

이 집은 고흐가 좋아하던 드 구르트 De Groot씨의 가족이 살던 집이다. 1885년 봄, 고흐는 드 구르트씨의 집을 방문했다.

드 구르트씨의 가족은 희미한 램프 아래서 저녁식사를 하고 있었다. 그들의 식사는 늘 그랬듯이 감자였다. 식사를 하는 드 구르트씨의 가족들은 표정이 없다. 누런 램프 아래의 어두컴컴한 방안에서 묵묵히 자신들 앞에 놓인 음식을 먹을 뿐이다. 떠드는 사람도, 농담하는 사람도 없다. 조그만 방에는 음식 먹는 소리와 식기

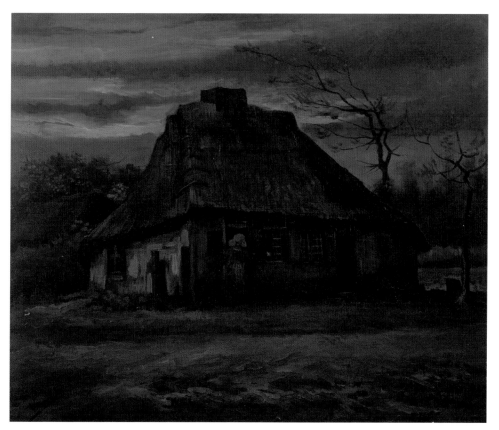

부딪치는 소리, 그리고 차 따르는 소리만이 들릴 뿐이다. 사람들이 식사를 하기 위해 내민 손이 등잔불 아래서 반짝거렸다. 감자를 먹기 위해 내민 그들의 손을 본 순간 고흐의 눈도 반짝거렸다. 고흐는 가슴이 뛰었다. 땅을 파고, 감자를 심고, 그 감자를 수확한 농민들의 저 손들. 와락 눈물이 날 것 같았다. 고흐는 단순히 식사하

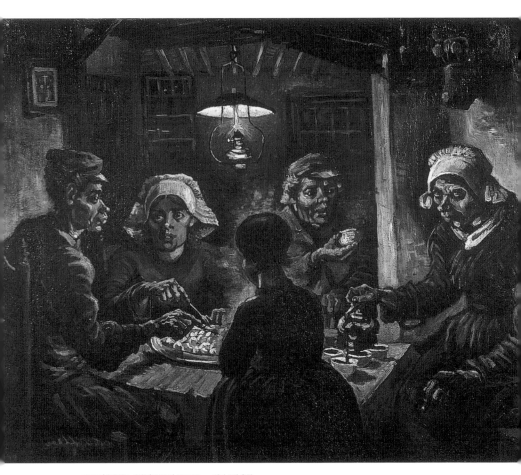

● 고흐 〈감자 먹는 사람들〉 1885년, 82×114cm, 캔버스에 유화

는 장면에 주안점을 둔 것이 아니었다. 〈감자 먹는 사람들The Potato Eaters〉에서 고흐가 강조하고자 한 것은 농민들의 노동이었고, 그 노동을 행하는 그들의 손이었다. 〈감자 먹는 사람들〉을 통해 고흐는 문명화된 도시의 사람들과는 전혀 다른 삶을 살아가던 농촌사람들의 삶을 보여주고 싶었다.

　"농부들이 등잔불 아래서 손을 뻗어 감자를 먹고 있다. 나는 감자를 먹고 있는 사람들의 손, 자신을 닮은 그 손으로 땅을 팠다는 점을 분명하게 보여주고 싶었다."

　19세기 후반, 급격한 도시화와 산업화로 유럽의 도시와 농촌의 괴리는 심화되었고 두 세계는 별개의 세계가 되어가고 있었다. 고흐는 도시의 사람들이 농민의 생활을 이해하리라고는 생각하지 않았다. 또 그들에게 이해를 구하기 위해 〈감자 먹는 사람들〉을 그린 것도 아니었다. 〈감자 먹는 사람들〉을 그린 것은 농촌의 현실을 있는 그대로 기록하고픈 농민화가로서의 일종의 의무감 같은 것이었다. 유화 〈감자 먹는 사람들〉을 그리기 전에 이전의 스케치를 바탕으로 〈감자 먹는 사람들〉의 석판화를 제작했는데, 고흐는 〈감자 먹는 사람들〉이 지금까지 그린 자기의 그림 중에서 가장 훌륭한 작품이라고 자평했다.

　명작을 제작했다는 성취감에 기분이 좋아진 고흐는 석판화를 동생 테오와 친구 라파르트, 그리고 아는 화상들에게 보냈다. 고흐는 이 그림을 통해 미술계의 인정도 받고 또 작품도 팔고 싶다는

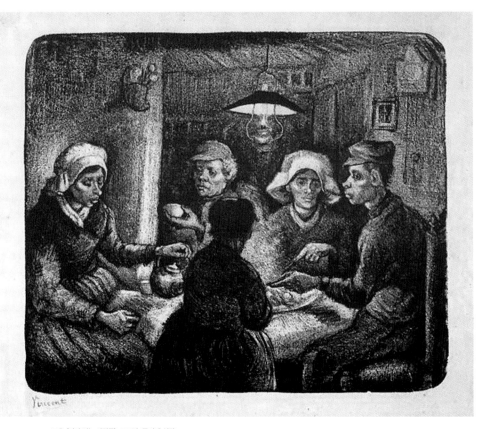

●고흐 〈감자 먹는 사람들〉 1885년, 종이에 석판

의도도 있었다. 그러나 아쉽게도 그림에 대한 주변의 반응은 신통
치가 않았다. 테오가 형의 마음을 상하지 않게 위로해주었지만, 고
흐는 주변의 반응에 대해 큰 신경을 쓰지 않았다. 남들이 뭐라 하
던 고흐는 자신의 그림에 만족했고, 자신감에 넘쳐 있었다.

　그러나 한 가지, 친구 라파르트의 비난만은 참을 수가 없었다.
〈감자 먹는 사람들〉을 본 라파르트는 정말 참기 힘든 비난을 퍼

부었다.

"왜 인물들을 이리 건성으로 관찰하고 처리하였지? 사람들은 너무 고요하고 그들의 손은 비현실적이야. 그러고도 자네가 밀레나 브레통Jule Breton의 이름을 들먹일 수가 있는가? 내가 아는 예술은 너무나 고상한 것이어서 이렇게 분별없이 다루면 안 되지. 자네는 예술가가 아니야."

● 고흐 〈옛 거리〉 1882년, 25×31cm, 종이에 펜·잉크

1882년 봄, 고흐는 센트삼촌이 주문한 그림을 그리기 위해 아침부터 헤이그의 거리를 헤매며 다녔다. 심지어 친구 헨리 브라이트너Henri Breiner와 함께 밤 12시에 유대인의 거리에 나가 이 그림을 스케치하기도 하였다. 당시 라파르트는 이 그림을 아주 칭찬했었다.

고흐와 안톤 반 라파르트Anton van Rappard는 1880년 벨기에의 브뤼셀에서 처음 만났다. 당시 독학으로 그림을 배우는 데 한계를 느꼈던 고흐는 동료 화가에게서 그림의 기초지식을 배우기를 원했다. 고향 사람 라파르트는 그때 브루셀 아카데미에 다니고 있었다. 테오의 요청으로 라파르트는 초보 화가 고흐에게 원근법과 해부학 등 기초 실기 지식을 가르쳐주게 되었다.

고맙게도 그는 작업실이 없는 고흐에게 작업실도 같이 쓸 수 있도록 배려까지 해주었다. 얼마 후 라파르트가 개인적인 사정으로 브뤼셀을 떠나며 두 사람은 헤어졌지만 이후에도 서신 왕래를 계속했고 라파르트는 고흐에게 조언을 아끼지 않았다. 친구라고는 하지만 사실 그는 고흐보다 다섯 살이나 어렸다. 심지어 동생 테오보다도 한 살이 더 어렸다. 그러나 고흐는 나이에 개의치 않고 그를 친구로서 미술계의 선배로서 대접해주었다. 헤이그 시절 삼촌에게 그려준 고흐의 데생을 보며 아낌없는 칭찬을 해준 그였다.

누구보다도 자기의 그림을 잘 이해한다고 생각했던 라파르트에게서 〈감자 먹는 사람들〉이 그림 같지도 않은 그림이라는 소리를 들으니 정말 참을 수가 없었다. 화가 머리끝까지 난 고흐는 라파르트와 절교를 선언했다.

당혹스럽기는 라파르트도 마찬가지였다. 아니, 적반하장도 유분수지, 잘못을 지적하는 친구에게 감사하다는 말은 못할망정 이래도 되는 것인가! 그건 그렇고 도대체 고흐의 그림 실력은 왜 이렇게 퇴보한 것이지? 그래도 데생은 꽤 괜찮았던 친구였는데……. 그는 왜 인체의 비례를 무시하고 거칠고 괴기스럽게 인물을 표현

했단 말인가? 불과 몇 년 만에 이렇게 그림이 퇴보할 수도 있단 말인가? 라파르트로서는 기가 찰 노릇이었다. 라파르트가 석판화를 보아서 그랬지 유화 〈감자 먹는 사람들〉을 보았다면 더욱 심한 말을 했을지도 모른다.

라파르트의 말대로 얼핏 보아서는 〈감자 먹는 사람들〉이 인체의 비례를 무시하고 거칠고 서투르게 그려진 것 같지만 사실 이 그림은 매우 신중하게 그려진 그림이었다. 고흐는 〈감자 먹는 사람들〉을 그리기 위해 드 구르트씨의 집을 셀 수 없이 드나들며 그들을 관찰하고 연구했다. 심지어 그는 색채를 분간하기 어려운 늦은 밤 시간까지도 램프 아래서 그림을 그렸다. 그런 관찰과 연구 끝에 제작한 그림을 보고 그런 말을 해대다니 고흐는 더욱 참을 수가 없었던 것이다.

뉴에넨에서 밤낮으로 그림을 연구하던 고흐는 기존의 사진 같은 아카데미식 방식으로는 자신이 직접 느끼고 체험한 감동을 표현할 수 없다고 생각했다. 눈앞의 사실을 객관적이고 아름답게 표현하는 아카데미식 방식은 동시대의 치열한 삶을 표현하는데 적합하지 않을 뿐더러 그것은 현대회화가 지향하는 바가 아니라고 생각했던 것이다. 그림을 늦게 시작했을 뿐이지 사실 고흐는 미술의 문외한이 아니었다. 그는 16세 때 구필화랑에 취직해 그림을 팔며 그림을 연구했던 전문가였다. 그것도 단순한 전문가가 아니었다. 당시 그는 자타가 인정하는, 장래가 촉망되던 젊은 화상이었다.

언젠가 그는 라파르트에게 "내가 그림 그리는 일을 늦게 시작하여 서툴지는 모르지만 적어도 그림 보는 눈은 남 못지않네."라고 말

● 고흐 〈고르디나〉 1885년, 43×33.5cm, 캔버스에 유화
고르디나는 고흐가 뉴에넨에서 가장 좋아하는 모델 중 하나였다. 그는 그녀를 모델로 20여 점의 습작
을 한 것으로 알려졌다. 낮은 이마와 두터운 입술, 거칠고 편평한 얼굴을 한 고르디나는 농민화가를
꿈꾸던 고흐에게 농촌여인의 전형이었다.

한 적이 있었다. 고흐는 아카데미 미술의 약점을 잘 알고 있었다.

"나는 아카데미 방식으로는 정확한 그림을 그릴 수 없다고 생각한다. 만약 밭을 갈고 있는 농부의 사진을 찍는다면 사진 속의 농부는 더이상 밭을 갈지 않을 것이다."

농부만이 아니다. 천을 찌는 직조공은 천을 찌는 것을 멈출 것이고, 땅을 파는 농부는 땅 파는 것을 멈추게 될 것이고, 씨를 뿌리는 농부는 씨를 뿌리는 것처럼 보이질 않을 것이다. 또 〈감자 먹는 사람들〉은 식사를 멈춘 것 같이 보일 것이다. 고흐는 사진같이 그리는 아카데미식 그림의 문제점에 대해 잘 파악하고 있었던 것이다.

사진을 경멸했던 고흐는 19세 이후에 찍은 사진이 하나도 없다. 19세 이후에 찍은 사진은 34세 때인 1887년 센^{Seine} 강변에서 동료 화가인 베르나르와 찍은 사진이 유일한데, 그나마 얼굴을 보여주지 않으려고 등을 돌리고 찍어 삼십대 중반이었던 그의 얼굴을 알 수가 없다. 파리 시절에 그린 그의 자화상들을 통해 고흐의 얼굴을 유추해 볼 수 있는데, 아쉽게도 그의 자화상은 같은 얼굴이 하나도 없다. 그의 진짜 모습을 알려면 상상력의 도움이 필요하다.

한편 〈감자 먹는 사람들〉을 그린 후 고흐는 예상치 못한 곤경에 빠지게 되는데, 바로 드 구르트씨의 딸 고르디나^{Gordina de Groot} 때문이었다. 그림을 그린 지 얼마 후 그녀는 아기를 임신했는데, 그 아이의 아버지가 고흐라는 소문이 마을에 퍼진 것이다. 물론 아이의 아버지는 고흐가 아니었고 그녀의 가족들도 그 사실을 잘 알고 있

었다. 그러나 평소 고흐를 탐탁치않게 생각하던 마을의 카톨릭 신부는 이 사건을 계기로 마을 사람들에게 고흐의 그림 모델을 서지 말 것을 주문했다. 고흐는 어이없어 했지만 신부의 위세에 눌린 마을 사람들은 더이상 고흐의 모델을 설 수가 없었다.

●고흐 〈땅 파는 농촌 여인〉 1885년, 37.5×25.7cm, 캔버스에 유화

화가를 꿈꾸게 한 그림

"렘브란트의 그림을 보면 하느님이 살아계신다는 것을 느낀다. 결국 렘브란트가 전하고자 하는 것은 단순한 그림이 아니라 복음 아닌가?"

17세기 바로크미술의 대가 렘브란트 반 린Rembrandt Harmenszoon van Rijn 1606~1669의 〈엠마오의 식사Supper at Emmaus〉를 보자. 황혼 녘, 죽음에서 부활한 예수가 제자들과 함께 엠마오라는 마을에 나타나 막 저녁 식사를 하고 있다.

그런데 제자들은 아직 자기들 눈앞에서 식사를 하는 이 사람이 자신들의 스승 그리스도인지를 모르고 있다. 제자들은 식사를 하는 이 사람을 엠마오로 가는 도중 우연히 길에서 만나 동행한 나그네 정도로 알고 있다. 얼마 전 십자가형을 받고 죽었으니 스승이 부활했을 것이라고는 상상조차 할 수 없었던 것이다. 엠마오는 예루살렘에서 약 7마일 정도 떨어진 마을인데, 이 마을은 예수의 부활과 루가복음 덕분에 유명해진 마을이다.

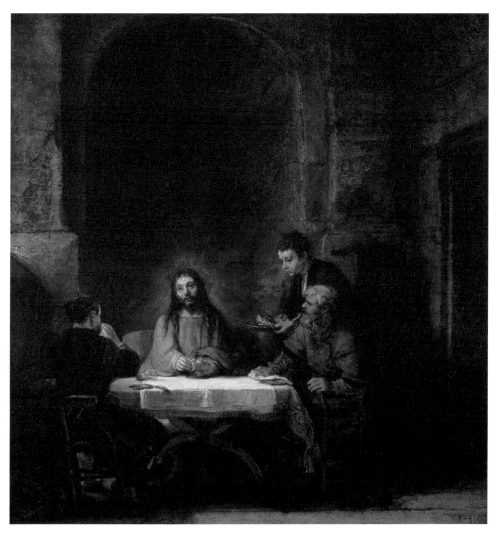

● 렘브란트 〈엠마오에서의 저녁식사〉 1648년, 42×60cm, 캔버스에 유화

● 고흐 〈남녀 광부들〉 1880년, 종이에 연필 · 펜

식탁에 앉은 예수가 빵을 들어 축복을 하고는 빵을 쪼개 제자들에게 나누어 주자 그제야 제자들은 이 사람이 그리스도임을 알아차렸고, 깜짝 놀란 순간 그리스도는 연기같이 사라졌다는 루가복음 24:28~32의 이야기를 형상화한 그림이다.

왜 갑자기 엠마오의 저녁식사냐고? 고흐는 이 그림을 보고 화가가 되기로 결심했다. 1880년 보리나주 탄광촌의 전도사직에서 잘린 고흐는 공황상태에 빠져 있었다. 6개월 전 고흐는 임시전도사로 발령을 받았는데, 그의 부임지 벨기에의 보리나주Borinage 탄광촌은 거의 지옥이었다.

탄광촌의 〈남녀 광부들Miner〉을 보자. 아직 해가 뜨기도 전인 이른 새벽인데도 삽과 곡괭이를 든 남녀 광부들이 일터로 나가고 있다. 어른만이 아니다. 아직 어린 나이의 광부들도 보인다. 초겨울 살을 뚫고 들어오는 추위에 잔뜩 몸을 움츠리고 석탄을 캐기 위해 탄광으로 향하는 그들의 얼굴에는 표정이 없다.

"눈이 오는 날 아침, 어슴프레한 새벽 가시나무들이 일렬로 늘어선 오솔길을 따라 탄광으로 향하는 남녀 광부의 모습을 서투른 솜씨로 스케치해 보았다. 뒤에 희미하게 치솟은 거대한 건물이 광산이다."

탄광촌 사람들은 매일 아침 눈뜨기가 무섭게 탄광으로 향했고 목숨을 걸고 석탄을 캐냈다. 이런 탄광촌에서의 설교는 사치였다. 마을 주민들에게는 하루하루를 살아갈 빵과 옷이 더 절실했다.

● 고흐 〈탄광촌 카페〉 1878년, 종이에 연필

그믐달이 뜬 늦은 밤 인적 하나 없는 탄광촌 카페의 분위기가 매우 썰렁하다. 이 카페는 탄광에서 일을 끝낸 광부들이 한 잔 하러 들르는 술집이다.

그들의 어려움을 외면할 수 없었던 고흐는 주민들에게 자기의 옷과 양식을 나눠주었다. 그는 광부와 함께 일하며 탄광안에서 성경을 읽어주었고 설교도 하였다. 광부들은 감동의 눈물을 흘렸다. 고흐는 예수님의 복음을 몸소 실천했다는 자부심으로 마음이 뿌

듯했다. 그러나 6개월 후 전도위원회는 고흐와의 재계약을 포기했다. 고흐가 연설을 잘하지 못하는데다 성직자로서 품위를 지키지 못하고 노동자같이 처신했다는 것이 그 이유였다. 고흐는 어처구니가 없었고 종교집단의 위선에 치를 떨었다.

전도사직을 박탈당한 고흐는 절망스러웠다. 지난 6개월 동안 광부들에게 몸이 부서질 듯이 복음을 전했는데, 그 대가가 전도사직 박탈이라니……. 고흐가 전도사직을 박탈당했다는 소식에 아버지가 더 절망했다. 아버지는 하는 일마다 실패만 거듭하는 아들을 사회의 부적격자라고 판정했고, 아들을 사회와 격리시켜야 하는 것 아닌가 하는 고민까지 했다.

전도사직을 잃은 후에도 고흐는 이웃마을로 가서 광부들에게 계속 전도활동을 하였다. 그러나 광부들은 성직자 자격도 없이 전도를 하는 고흐를 비웃었다. 고흐는 더이상 전도 일을 계속해나갈 수 없었다. 마음이 찢어지는 것처럼 아팠다.

"전도사직을 잃은 이제 무엇을 해야 한단 말인가?"

이때 렘브란트의 그림을 생각하며 불현듯 뇌리를 스쳐가는 것이 있었다. 그것은 그림을 그리는 일이었다. 당시 그에게 화가는 하느님의 말씀을 그림으로 전하는 사람이었던 것이다. 그는 렘브란트의 그림을 보며 화가가 되기로 결심했다.

악마의 술

"고된 작업을 마치고 나서 긴장을 풀고 기분을 전환시킬 수 있는 유일한 방법은 다른 사람들도 그렇겠지만, 술 한 잔을 마시거나 독한 담배를 피우면서 멍하니 취해 있는 것이다."

저녁은 밥만 먹는 시간이 아니다. 한 잔의 술과 독한 담배를 피우면서 멍하니 취한 채로 하루의 스트레스를 날려버리는 시간이기도 하다. 석양이 강물을 노랗게 물들이는 1888년 6월의 어느 날 저녁, 아를의 론Rhon강가에는 하루의 피로를 풀고 휴식을 취하려고 나온 사람들로 북적거렸다.

〈트랑콰유 다리The Bridge at Trinquetaille〉를 보자. 이 다리 밑으로 흐르는 강이 유명한 론강인데, 알프스에서 시작되는 이 강은 아를의 북서쪽으로 휘돌아 흐르며 지중해로 흐른다. 론강은 2천 년 전 카르타고의 영웅 한니발Hannibal BC247~BC183이 로마 정복을 위해 건넜던 역사적인 강이다. 19세기 론강은 아를 시민들의 훌륭한 휴식처 역할을 했다. 고흐는 종종 이 강가에 나가 그림을 그렸다.

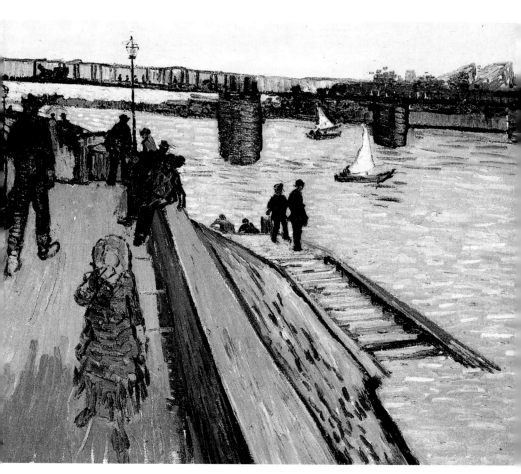

● 고흐 〈트랑콰유 다리〉 1888년, 65×81cm, 캔버스에 유화

● 마네 〈압상트〉 1858~1859년, 178×103cm, 캔버스에 유화

유원지에 나온 사람들이 제방의 여기저기에 앉아 있기도 하고 어떤 사람들은 물끄러미 강물을 쳐다보기도 하며 강을 즐기고 있다. 바람이 세차게 부는지 앞쪽의 여자는 손으로 모자를 누르고 있다. 멀리 강에는 요트들이 떠 있다. 그 위로 보이는 다리가 트랑콰유 다리다. 이 다리는 파리로 연결된 다리로 고흐도 파리에서 이곳에 올 때 이 다리를 건넜다.

〈트랑콰유 다리〉를 그릴 때 해 질 녘 노랗게 변한 강물을 보고 고흐는 압상트Absinthe를 떠올렸다. 압상트는 향쑥을 주원료로 만드는 술로 19세기 유럽인들의 사랑을 한몸에 받았던 술이다. 가격도 저렴하여 사람들은 식사 반주로 압상트를 즐겨 마셨다. 19세기 유럽인들이 압상트를 얼마나 좋아했는지 파리의 대로변에서는 압상트 냄새가 날 정도였다고 한다.

그러나 압상트는 지나치게 독성이 강했다. 많이 마시면 손발이 떨리고, 환각幻覺 및 환청幻聽현상이 나타나며 심하면 정신분열증에 이르게 되어 죽음까지 부르는 위험한 술이었다. 압상트의 폐해가 심해지자 1915년 프랑스와 스위스에서는 이 술을 판매금지시켰다. 파리 시절, 고흐는 파리 뒷골목의 화가들과 어울리면서 압상트를 알게 되었고 압상트 애호가가 되었다. 그리고 나중에는 고흐가 그토록 추구하던 황금빛 노란색을 얻기 위해 압상트에 의지했다. 압상트를 마시면 색약현상과 환각작용이 일어나 노란색이 더욱 증폭되어 보였던 것이다. 태양의 화가 고흐는 생의 말기에, 원하는 황금빛 노란색을 얻기 위해 압상트에 의지했고 술이 없을 땐 물감을 씹어 먹기까지 했다.

● **투르즈 로트렉 〈반 고흐의 초상〉** 1887년, 57×46.5cm, 종이에 파스텔
이 그림을 그린 압상트 애호가 로트렉은 너무나 압상트를 마신 탓에 끝내 압상트 중독으로
고흐보다도 더 젊은 나이에 세상을 떠났다.

19세기 파리의 예술가들에게 압상트는 단순한 술이 아니라 생활용품이었다. 압상트는 그 독특한 색과 향으로 예술가들의 흥미를 끌었고 많은 화가들은 압상트를 즐겨 그렸다.

파리에서 친하게 지냈던 앙리 드 투르즈-로트렉Henri de Toulouse-Lautrec 1864~1901이 그린 〈반 고흐의 초상Portait of van Gogh〉 속에는, 1887년 파리의 한 카페에서 고흐가 압상트를 앞에 두고 멍하니 앉아 있다.

고흐는 1886년 코르몽의 화실에서 그보다 10살이나 어린 로트렉을 만났다. 다음해 로트렉은 카페에 앉아 있는 고흐의 옆모습 초상화를 그렸는데, 바로 이 그림이다.

고흐는 당시 30세 초반의 나이인데도 마치 노인처럼 초췌해 보인다. 압상트를 너무 마신 탓이다. 고흐와 뒷골목의 화가들은 파리의 카페에서 밤새 예술토론을 하며 지겹도록 압상트를 마셔댔다.

원래 압상트는 녹색기가 도는 술인데, 빛이 유리에 투과되면 엷은 노란색을 띠며 투명하게 보인다. 고흐는 파리에서 지나친 술과 방탕한 생활로 몸과 마음이 극도로 피폐해져 처음 아를에 왔을 때는 거의 술을 입에 대지 못했다. 그는 아를에 도착한 지 한 달이 지나서도 꼬냑 한잔에도 몸을 주체하지 못할 정도였다고 고백했다.

"빌어먹을 건강만 문제 없다면 하나도 두렵지 않다. 지금은 파리에 있을 때보다 훨씬 좋아졌다. 내 위장이 약해진 것은 파리에서 싸구려 포도주를 너무 많이 마신 탓이다. 여기서는 싸구려 포도주가 많지만 거의 마시지 않는다."

술을 입에도 안 댔다는 것은 사실이 아니다. 아를의 첫 숙박지였던 카렐호텔Carrel Hotel의 주인과 숙박비 문제로 싸운 이유가 술이었기 때문이다.(주인은 고흐가 술 취한 날에는 꼭 바가지를 씌웠다.) 고흐의 말은 단지 건강이 좋지 않아 많이 먹지 않았다는 이야기일 것이다.

아무튼 6월, 석양빛에 노랗게 물든 론강을 보며 압상트를 생각한 것으로 보아 고흐는 다시 술을 입에 대기 시작한 것으로 보인다. 거기에는 친구 조셉 룰랭Joseph Roulin이 있었다. 고흐가 룰랭을 친구라고 했지만 당시 고흐는 35세, 룰랭은 47세로 고흐에게는 한참 큰 형님뻘 되는 사람이었다. 고흐와 룰랭이 어떻게 친구가 되었는지는 자세히 알려지지 않았다. 평소 우편물이 많아서일 수도 있고, 카페에서 술을 마시다 친해졌을 수도 있고, 야외에서 그림을 그리던 고흐를 보고 이야기를 나누다가 친해졌을 수도 있다. 어쨌거나 고흐와 룰랭은 절친한 친구가 되었다. 요셉 룰랭에게는 부인 오귀스틴 룰랭Augustine Roulin과 장남인 아르망 룰랭Arman Roulin, 차남 카미유 룰랭Camile Roulin 그리고 막내 마르셀 룰랭Marcel Roulin의 세 자녀가 있었다. 룰랭과 그 가족들은 기꺼이 고흐의 모델이 되어 주었다. 고흐와의 친교로 룰랭가족은 미술사에서 영원히 지워지지 않을 유명한 가족이 되었다.

1888년 여름, 고흐는 조셉 룰랭을 알게 되면서 본격적으로 압상트를 마셔대기 시작했다. 고흐는 룰랭과 그 가족들을 모델로 몇 점의 그림을 그렸는데, 룰랭은 한사코 모델료를 받으려 하질 않았다. 미안해진 고흐는 룰랭을 〈밤의 카페〉로 데리고 가 술과 음식을 대접했다. 고흐는 온통 수염으로 뒤덮힌 룰랭의 얼굴에 관심이 끌렸

● 드가 〈압상트〉 1876년, 92×68cm, 캔버스에 유화

는데, 그를 사티로스^{Satyr, Saturos}라고 놀렸다. 사티로스는 사람의 얼굴에 염소의 몸을 지닌 반인반수伴人伴獸의 괴물로 술의 신 디오니소스^{Dionysos}의 하인이다. 사티로스를 닮았다는 룰랭은 술을 아주 좋아하는 술꾼이었다.

룰랭이 술을 좋아했던 것은 사실이었다. 후일 룰랭의 막내 딸 마르셀 룰랭은 회고록에서 아버지 조셉 룰랭이 술꾼이 아니었다고 부인했지만, 여러 정황으로 보아 그가 술을 좋아했던 것은 사실이다. 고갱은 밤의 카페에서 고주망태가 된 그를 그렸고, 고흐도 그가 술꾼이라고 이야기했다.

처음에는 몸 상태가 안 좋아 거의 술을 마시지 않았으나 아를에서는 언제든지 다시 술을 입에 댈 기회와 유혹이 많았다. 아를 사람들은 야외의 카페에서 압상트를 마셔댈 정도로 술을 좋아했다. 게다가 아를에는 프랑스 외인부대가 주둔하고 있고 론강으로 선원들이 수시로 드나드는 탓으로 술과 여자가 넘쳐났다. 그동안 기회가 마련되지 않았을 뿐인데, 룰랭이 그 계기가 되어준 것이다.

아를 시절 초기, 고흐는 아는 사람 하나 없는 낯선 아를에서 식사를 주문하는 일 이외에는 거의 말을 하지 않았고 오로지 그림 그리는 일과 편지 쓰는 일에 모든 시간을 보냈다. 그러나 시간이 지나면서 점차 건강을 회복한 고흐는 외로운 생활과 힘든 작업에서 오는 중압감을 해소하고자 압상트를 입에 대기 시작했다. 어렵고 힘든 작업 후에 쌓인 스트레스를 푸는 데에는 담배와 압상트만한 것이 없었다. 초기 새로운 곳에서 심기일전하여 새로운 미술을 구축하려고 마음을 다져 잡은 고흐는 극도의 절제된 생활을 하였

● 고흐 〈압상트〉 1887년, 46.5×33cm, 캔버스에 유화

압상트는 녹색기로 인해 녹색의 마주라고 불리었다. 1915년 심각한 해악으로 판매금지 처분을 받았던 압상트는 문제점을 해결하고 2005년 다시 일반인들에게 판매되기 시작하였다.

다. 그러나 여름부터 본격적으로 마셔댄 압상트는 결국 정신분열증으로 이어지고, 자신의 귀를 자르고, 종국에는 권총자살의 출발점이 되어버렸다. 압상트가 그 모든 사건을 일으킨 절대적인 이유는 아니었겠지만 그 사건으로 이어지는 계기가 된 것은 사실이다. 압상트는 이름 그대로 사람을 파멸시키는 악마의 술魔酒이었다.

● 고흐 〈오귀스틴과 마르셀〉 1888년, 92×73.5cm, 캔버스에 유화
룰랭의 딸 마르셀은 고흐가 아를에 머물 때 태어났다.

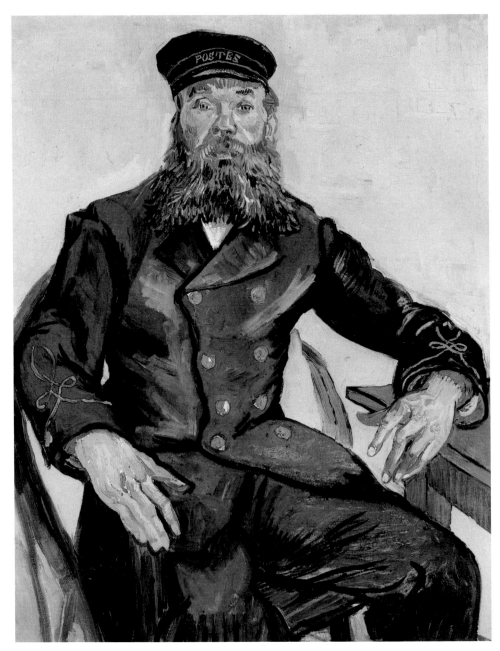

● 고흐 〈조셉 룰랭의 초상화〉 1888년, 81.2×65.3cm, 캔버스에 유화

파리의 뒷골목,
달라진 고흐

"지금 여기에 스무 명 남짓의 화가들이 있는데, 이들은 대부분 카페에서 죽치고 있거나 싸구려 여관에 기거하며 살아간다. 이들은 모두 빚쟁이에다 길거리의 개들과 비슷한 생활을 하고 있다."

파리에서의 고흐는 전혀 다른 사람이 되었다. 그의 삶은 이전의 삶과는 180도로 달라져 있었다. 파리에 오기 전 그는 늘 외로웠다. 심지어 2년 동안 가족과 함께 생활하던 뉴에넨에서도 그는 외로웠다. 4년 전, 춥고 황량한 드렌테에서는 예술에 대해 이야기를 나눌 친구 한 명만 있어도 자기 삶이 이렇지는 않을 것이라고 한탄한 적도 있었다. 그런 그에게 밤에 할 일이라고는 그림 그리고, 편지 쓰고 담배 피우는 일이 전부였다. 드렌테에서 극도의 가난과 외로움에 몸부림치던 때, 그는 파리에서 화상 일을 하는 동생 테오에게 화상 일을 때려치우고 드렌테에 와서 자기와 같이 그림을 그리자고 억지까지 부렸다. 그의 친구는 그림과 고독뿐이었다.

그런데 파리에 오자 상황은 정반대가 되었다. 우선 고흐 자신이

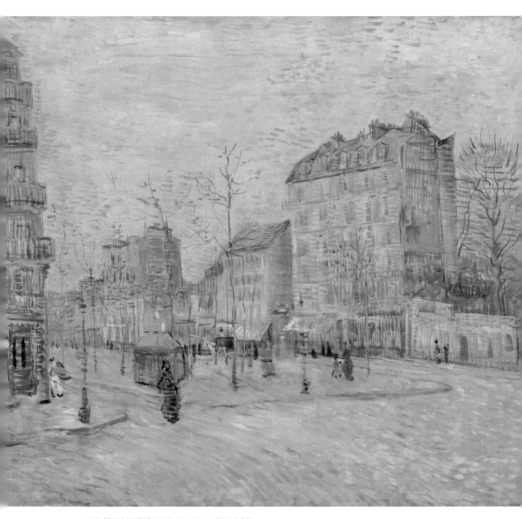

● 고흐 〈클리시가의 풍경〉 1887년, 45.4×55cm, 캔버스에 유화

변했다. 파리에서의 그는 이전의 은둔자적인 생활을 버리고 적극적으로 친구들을 사귀었고 예술토론에도 참여했다. 단순히 참여만 한 것이 아니라 토론을 주도하고 친구들의 논쟁을 중재하는 사람이 되었다. 그렇게 된 데에는 동생 테오의 영향이 컸다. 파리 미술계의 중요 인사로 떠오르던 테오의 주변은 늘 미술계 사람들로 붐볐고, 그들은 테오에게 잘 보이려고 형인 고흐에게도 매우 친절했다. 심지어 그 유명한 고생도 고흐의 그림을 칭찬하며 고흐에게 친절을 베풀었을 정도였다.

1886년 봄, 파리에 도착한 고흐는 코르몽의 아틀리에에서 그림을 배웠는데, 코르몽Fernando Cormon 1845~1924의 화실에서 고흐는 후에 프랑스 미술의 대표화가가 된 투르즈 로트렉Trouse de Lautrec 1864~1901, 폴 시냑Paul Signac 1863~1935, 루이 앙크탱Louise Anquetin 1861~1932 등을 사귀었다. 그리고 단골 화방인 탕기영감의 화방을 들락거리며 러셀과 베르나르Emile Bernard 1868~1941 등과도 친구가 되었다. 후기 인상파의 대가 폴 세잔Paul Cezanne 1839~1906의 그림을 접한 곳도 탕기영감의 화방이었다.

고흐가 살았던 르픽가Rue Lepic 뒤로는 클리시가Boulevard de Clichy가 위치하고 있었는데, 클리시가에는 유명한 술집인 물랭루주Moulin Rouge를 비롯하여 고흐의 단골이었던 카페 탱버린Cafe Timberin과 탕기영감의 화방이 있었고 신인상주의 미술의 개척자 조르주 쇠라George Seurat 1859~1891의 아틀리에도 이 거리에 있었다.

고흐는 자기를 비롯하여 이 거리에서 어슬렁거리며 밤새 예술논쟁을 벌이던 화가들을 '뒷골목의 화가들Petit Boulenard'이라고 불렀다.

1886년 고흐가 파리에 도착했을 때 인상파미술의 선구자였던 클로드 모네Claude Monet 1840~1926를 비롯하여 에드가 드가Edga Degas 1834~1917, 오귀스트 르노와르Pierre-Auguste Renoir 1841~1919, 카미유 피사로Camille Pissarro 1830~1903 등은 등장 초기의 격렬한 비난을 극복하고 미술시장에서 소위 팔리는 작가들이 되어 있었다. 고흐는 그들이 큰 길가의 화랑에서 작품을 전시하고 있다고 하여 그들을 '대로의 화가들Grand Boulevard'이라고 불렀다. 그리고 뒷골목 클리시가의 거리에서 개처럼 어슬렁거리며 카페에서 술이나 마시고 밤새 토론하던 자기의 친구들은 '뒷골목의 화가들'이라고 부른 것이다. 대로의 화가들이 팔리는 작가로서 막 뜨고 있을 때, 뒷골목의 화가들은 클리시가 거리의 카페에서 밤새 끝없는 예술논쟁을 벌였고, 기약 없는 예술가로서의 성공을 꿈꾸며 고군분투하고 있었다.

고흐는 파리의 뒷골목인 클리시가의 카페에서 밤늦도록 술을 마시며 친구들과 토론을 했다. 고흐는 종종 불꽃 튀는 논쟁의 중재자 역할을 하였는데, 후에 고흐는 편을 갈라 지겹도록 싸워대는 프랑스 미술가들에게 환멸을 느꼈다고 고백했다. 이 시절, 고흐는 자주 탱버린 카페에 들렀다. 테이블의 모양이 탬버린을 닮아 탱버린 카페탬버린의 프랑스 말라고 불리던 이 카페는 아고스티나 세가토리Agostina Segatory라는 여인이 운영하던 술집이었다.

척 보면 알겠지만, 좀 빈티가 나보이는 술집이다. 테오의 집에 얹혀살면서 식사와 편안한 잠자리는 해결했지만 돈 문제까지 해결된 것은 아니었다. 모델료가 없어 꽃그림과 풍경화만 그렸던 고흐였기에, 술 마실 돈이 없는 것은 당연했다. 고흐는 카페 탱버린

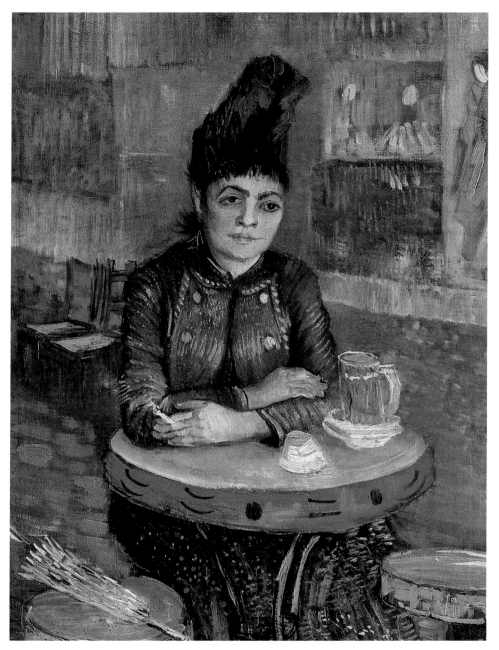

● 고흐 〈아고스티나 세가토리〉 1887년, 55.5×46.5cm, 캔버스에 유화
술집의 벽에 일본 목판화 작품들이 붙어 있다.

에서 자주 술과 음식을 해결했는데 돈이 없던 그는 음식과 술값으로 자기의 작품을 주었다. 아마 서빙도 했을 것이다.

고흐가 파리에 좀 더 눌러 지냈다면 근사한 물랭루주Moulin Rouge에서 한껏 기분 내며 무희들의 멋진 춤을 보며 로트렉과 함께 압상트를 들이켰을텐데……. 물랭루주는 고흐가 아를Arels로 떠난 후인 1889년 개장해서 아쉽게도 물랭루주에서 기분을 낼 기회는 없었다. 파리에 있었다고 해도 탱버린에서 술 마실 형편도 안 되는 고흐의 경제 상황으로는 물랭루주는 좀 무리였겠지만, 그래도 물랭루주에서 날리던 절친한 친구 로트렉이 한 번 정도는 쏘지 않았겠는가? 하지만 파리에 계속 머물러 로트렉과 친하게 지냈다면 더 빨리 죽었을지도 모른다. 애주가 로트렉은 압상트에 중독되어 젊은 나이에 요절했으니까.

1887년 봄, 세가토리와의 사이가 좋았을 때 고흐는 탱버린 카페에서 〈일본 목판화전〉을 개최했다. 금방 끝장이 나긴 했지만 그래도 고흐가 세가토리와 한때 연인 사이로 지냈기 때문에 가능했을 것이다. 고흐가 일본 목판화를 접한 것은 1885년 겨울, 벨기에의 엔트워프에서였다. 고흐는 유려한 선과 강렬한 색면으로 그려진 일본의 미술에 커다란 충격을 받았다. 그는 파리에서도 계속해서 일본 목판화를 수집하여 수백 점을 소장하게 되었다. 일본 목판화 중에서 고흐가 특히 관심을 가진 그림은 우타가와 히로시게Utagawa Hiroshige 1797~1858의 〈꽃이 핀 서양 자두나무Flowering Plum Tree〉였다. 고흐가 〈꽃이 핀 서양 자두나무〉를 좋아한 것은 전경前景과 후경後景의 극적인 대조와 공간 처리 때문이었다. 고흐는 히로시게의 〈꽃이 핀

● 로트렉 〈물랭루주에서〉 1895년, 123×141cm, 캔버스에 유화
로트렉(중앙에 턱수염을 기르고 웅크려 앉은 사람)이 술집 물랭루주에서
무용수들과 함께 압생트를 앞에 두고 이야기를 나누고 있다.

서양 자두나무〉 이외에 〈빗속의 다리Bridge in the Rain〉와 에이센의 〈게이샤〉 등을 보고 세 점의 유화를 제작했다.

당시 유럽에 소개된 일본의 목판화는 우키요에浮世畵라고 하는데, 우키요에는 일본 도쿠카와 시대에 세속적인 도시의 삶을 묘사한 그림이었다. 현재 반 고흐 미술관에는 고흐와 테오가 수집한 5백여 점의 일본 목판화가 소장, 전시되어 있다. 세계 최대 규모의 컬렉션이다. 작품들의 가격도 어마어마하다. 비싼 것은 1억 원이 넘는다. 판화가 1억 원이면 결코 싼 것이 아니다. 100장이 있으면 100억이라는 이야기니 그 규모와 가치를 실감할 수 있다.

후에 고흐는 자신이 기획한 〈일본 목판화전〉이 에밀 베르나르와 루이스 앙크탱의 작품에 분명한 영향을 주었다고 생각했다. 베르나르와 앙크탱은 클루아조니즘Cloisonnism 회화표현에 있어서 모티브를 단순화해서 파악하고 그 윤곽선을 강조해 그리는 수법이라는 미술을 개척했는데, 클루아조니즘은 고흐의 지적대로 전적으로 일본미술의 영향을 받았다.

● 고흐 〈꽃이 핀 서양자두나무와 게이샤〉 1887년, 캔버스에 유화
히로시게의 그림을 보고 유화로 제작한 그림이다.
"나는 주변의 모든 것을 명료하게 만드는 일본인들이 부럽다.
그들의 작업은 숨 쉬는 것만큼이나 단순하다."

밤의 이방인과 밤의 보행자

"당신은 밤에 일을 해야 할 정도로 가난한가요?"

밤이라고 해서 누구나 휴식과 여흥을 즐기는 것은 아니다. 먹고 살기 어려운 사람들은 밤이 되어도 일을 멈출 수 없다. 생활이 어려운 사람들에게 밤은 부족한 돈을 벌기 위해 남보다 더 일을 해야 하는 시간이다.

1884년 초, 뉴에넨에 머물던 고흐는 골방에서 천을 짜는 직조공의 작업장을 부지런히 들락거렸다. 고흐는 어두운 골방에서 힘겹게 일하는 직조공들에게 강한 동료의식을 느꼈다. 하는 일만 다를 뿐, 자기나 직조공은 다 같은 노동자라고 생각했다. 1880년대 유럽에서 베 짜는 일은 이미 기계식 생산 방식에 밀려 사양 산업이 되어 있었고, 유럽의 직조공들은 임금노동자로 전락한 상태였다. 고흐는 경쟁 산업사회에서 뒤처져 임금노동자로 전락한 직조공들에게 강한 연민을 느꼈다. 사실 〈베 짜는 사람The Weaver〉을 그리는 고흐 자신이 바로 베 짜는 사람이었다. 고흐는 그림 그리는 직조공이

● 고흐 〈직조공〉 1884년, 67×79cm, 캔버스에 유화
일거리가 많을 경우 그는 램프를 켜고 작업을 했다.

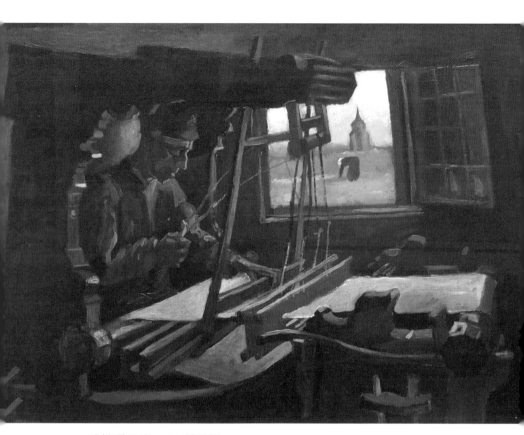

● 고흐 〈직조공〉 1884년, 70×85cm, 캔버스에 유화

었고 노동자였다.

당시 얼마나 베 짜는 작업을 그리는 일에 몰입했는지 고흐는 직조기에까지 베 짜는 사람의 고통을 이입시켰을 정도였다.

"그 기계는 가끔 한숨과 불만을 토해내기도 할 걸세."

직조공은 답답한 골방에서 아침부터 저녁까지, 때로는 밤늦은 시간까지 묵묵히 천을 짰다. 그는 가끔 실을 조정하려고 일어서서 베틀을 살펴볼 뿐, 하루 종일 앉아 눈앞의 베틀에만 온 신경을 집중할 뿐이다.

직조공의 작업장을 보자. 작업장의 조그만 창문으로 넓은 들판과 밭에서 일하는 농부들이 보인다. 또 곧 무너져내릴 듯한 황폐한 교회의 첨탑과 묘지가 보인다. 그리고 네덜란드의 상징인 풍차도 보인다. 황폐한 교회의 첨탑은 세월의 무상함을 보여주는 상징이다. 한때 세상 사람들의 정신세계를 인도했을 장엄한 교회는 간 데 없고 무기력하게 쇠퇴한 교회의 모습만이 휑한 들판에 남아 있다.

부조리한 사회적 문제에 무관심하고 침묵하는 교회……. 고흐는 이미 보리나주탄광촌과 헤이그에서 기성 종교의 위선과 무능력함을 똑똑히 목격했다. 그는 교회가 사회에서 버림받은 사람들에게 얼마나 무관심한지를 뼈저리게 느꼈다. 교회의 관심은 오직 자신들의 기득권을 지키고 교회 제도를 유지하는 것뿐이라고 생각한 고흐는 교회에게서 완전히 등을 돌렸고 주일에 교회에 나가는 것까지 거부하여 목사인 아버지와 자주 다투곤 했다.

●고흐 〈뉴에넨의 옛 교회탑〉
1885년, 65×88cm, 캔버스에 유화

직조공들의 삶은 고달팠다. 하루 종일 숨이 막힐 듯한 골방에서 괴물 같은 참나무 직조기와 씨름하는 그들의 얼굴에는 표정이 없다. 가끔 실을 조정하려고 일어날 뿐 직조공은 온종일 천과 베틀만을 뚫어져라 쳐다볼 뿐이다. 그 옆에서 물레를 돌리는 그의 부인 역시 표정이 없다. 앞날에 대한 기약이 없는, 어쩌면 평생 해야 할지도 모르는 이 지긋지긋한 단순 반복 작업이 그들을 지치게 만들었을 것이다. 작업장의 어두운 방에는 이들 부부만이 있는 것이 아니었다. 그들의 곁에는 그들의 사랑스런 어린 아이도 있었다. 작업에 방해되지 않도록 어린아이를 커다란 통속에 가두어 두어야 했다. 한창 어리광을 부리고 부모에게 사랑을 받아야 할 어린 나이임에도 아이의 얼굴에는 역시 표정이 없다. 통에 갇혀 옴짝달싹 못하는 아이는 아무 말 없이 슬픈 표정으로 일하는 부모를 바라볼 뿐이다.

1884년 초, 고흐는 틈만 나면 직조공을 그리러 그들의 작업실로 달려갔고 밤늦게까지도 작업장을 들락거렸다. 고흐는 직조공의 고통만 본 것이 아니었다. 농민화가답게 그는 작업장에 숨겨진 마음과 예술적 광경을 화폭에 옮기려고 온 정신을 쏟았다.

"어느 날 저녁, 천을 짜는 직조공을 보았을 때, 그는 막 꼬인 실을 풀고 있었다. 그는 등을 보이고 서 있었는데 커다란 베틀로 인해 하얀 벽에 커다란 그림자가 생겼다. 그 모습은 마치 렘브란트의 그림을 보는 듯한 효과를 주었다."

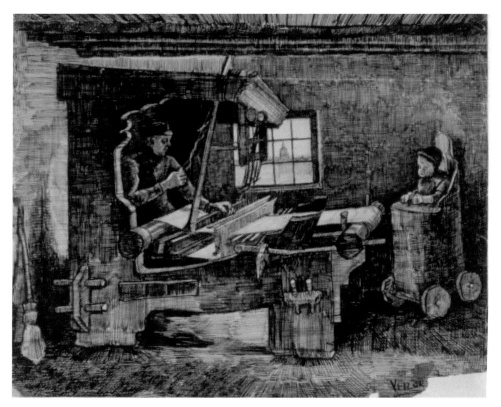

● 고흐 〈직조공의 작업장〉 1884년, 32×40cm, 종이에 연필 · 펜 · 잉크

농촌만 그런 것이 아니다. 도시의 노동자들에게도 밤은 비참했다. 도시의 노동자들도 생존을 위해 밤늦게까지 밤일을 해야 했다. 엔트워프에서 그린 〈붉은 나비장식을 한 여인Portrait of a Woman with Red Ribbon〉을 보자.

모델을 선 여인은 도회지의 화려한 분위기는 지녔으나 생기가 없다. 그녀는 카페에서 일하는 여인이다. 밤새 바쁘게 일하던 모습으로 고흐의 작업실에 모델을 서기 위해 찾아왔다. 산업화된 대도

시 엔트워프에서 살아가는 일은 가난한 사람들에게는 고달픈 일이었다. 고흐는 대도시의 생활과 도시풍의 모델에 매우 만족하였지만 모델료를 지불해가면서 생활을 해나갈 정도로 여유로운 상황은 아니었다.

어떻게 해서든 대도시 엔트워프에서 작가로서 버티며 생활하고 싶었는데, 엔트워프에서도 자신의 그림을 사줄 컬렉터는 만날 수가 없었다. 고흐의 원래 계획은 인물화가로서 성공하는 것이었다. 인물화가가 되지 못한다면 관광객을 위한 기념용 도시 풍경화나 상점의 간판을 그리면서까지 살아갈 계획을 세웠으나 그 일도 생각만큼 쉽지가 않았다. 대도시 엔트워프의 높은 물가와 임대료 지출로 생활은 말이 아니었다. 결국 고흐는 헤이그나 드렌테에서의 어려웠던 옛날의 생활로 되돌아갔다. 따듯한 밥을 먹은 지가 언제인지도 기억나지 않을 정도였고 너무나 몸이 약해져 야외 작업이 어려울 정도였다.

17세기 중엽 영국에서 '밤의 보행자'란 말은 창녀를 지칭하는 말이었다. 헤이그에서 고흐는 클래시나 마리아 후닉Clasian Maris Hoornik 1850~1904이라는 여인과 동거했다. 고흐는 그녀를 시엔이라고 불렀다. 시엔은 삯바느질과 몸을 팔아 생활하던 거리의 여자였다. 1881년 북유럽의 추운 겨울 밤, 고흐는 아픈 몸을 이끌고 거리에서 구걸하던 시엔을 만나 동거하기 시작했다.

시엔과의 동거는 성직자인 아버지를 무척이나 불편하게 했다. 보다 못한 아버지는 고흐에게 "너보다 신분이 낮은 여자와 관계하는 것은 좋지가 않다. 불쌍한 여자 때문에 네 인생을 헛되이 하지

● 고흐 〈붉은 나비장식을 한 여인〉 1885년, 60×50.2cm, 캔버스에 유화

●고흐 〈난로가에서 담배를 피우는 시엔〉 1882년, 45.5×56cm, 종이에 연필 · 펜 · 잉크

말거라"라며 아들을 꾸짖었다. 아버지의 충고는 고흐를 격분시켰
다. 그것은 불쌍한 사람들을 구원해야 할 성직자가 할 말이 아니라
고 생각한 것이다. 고흐는 아버지를 위선자라고 몰아부쳤고, 아버
지는 아들을 구제불능의 인간으로 낙인 찍고는 고흐에게 완전히
등을 돌리고 말았다. 가족과 주변 사람들의 격렬한 반대에도 불구
하고 시엔과 결혼하겠다는 고흐의 결심은 확고부동했다. 그는 자
기의 앞에 놓인 역경을 헤쳐 나갈 자신이 있었다.

"우리는 장미의 정원이나 달빛 속에서 꿈을 꾸는 존재가 아니다. 우리 앞에는 역경의 시간이 놓여 있지만 역경이 많을수록 더 좋다."

경제적으로는 매우 어려웠지만 타지에서의 외로움에 더 큰 고통을 겪던 고흐에게 시엔과 동거하던 이 시절만큼 행복했던 때는 없었다. 하루하루가 행복했다. 그에겐 매력적이진 않지만 사랑스런 시엔과 그녀의 아이들이 있었다.

〈난로가에서 담배를 피우는 시엔Siena with Cigar Sitting on the Floor near Stove〉을 보자. 세상살이에 시달린 그녀의 얼굴은 여인이라기보다는 늙은 할멈같이 보인다. 그래도 동거 초기 사람의 정에 목마르던 고흐의 눈엔 그녀가 사랑스러워 보였다. 시엔을 만나기 전 고흐의 고민은 늘 모델을 쓸 것인지, 아니면 밥을 굶을 것인지를 결정하는 것이었다. 고흐는 언제나 그림을 위해 주저 없이 밥을 굶는 편을 택했다.

"만일 내가 모델을 쓰지 않고 작업을 한다면 돈은 분명 안 들겠지. 그러나 그래서는 아무런 발전을 기대할 수가 없어. 모델을 쓰는 작업을 포기하고 그 비용을 식비로 돌리는 일은 간단한 일이지."

시엔과의 동거는 고흐의 작품 활동에 중대한 전기를 마련해주었다. 시엔과 함께 살게 되자 식사 문제와 모델 문제가 한꺼번에 해결이 되었다. 오랜만에 돈 걱정 없이 모델을 구한 고흐의 그림

실력은 비약적으로 발전했다. 고흐는 시엔과 그 가족을 모델로 50장 이상의 그림을 그렸다.

그러나 행복한 순간도 잠시뿐, 시간이 지나자 경제적인 문제가 고흐를 괴롭히기 시작하였다. 테오가 보내주는 100프랑의 돈으로는 고흐 한 사람도 살아가기 힘든 돈인데, 그 돈으로 시엔의 가족들과 함께 살아가려니까 무리가 따랐다.

시엔에게는 다섯 살짜리 여자아이와 빌렘이라는 갓 태어난 사내아이가 있었고, 근처에 시엔의 엄마와 오빠가 살고 있었는데 고흐는 그들의 생활까지도 지원해야 했다.

시간이 지나면서 처음의 기대와는 달리 그림은 팔릴 기미를 보이지 않고 하루하루가 고통이었다. 얼마나 고생이 심했는지 고흐는 "서른의 나이인데도 마흔의 나이로 보일 정도로 나의 이마와 손에는 깊은 주름으로 가득 차 있다."고 고백할 정도였다. 고흐는 돈이 없어 죽을 지경이었다. 테오에게 보낼 편지의 우표도 살 수 없었다. 그는 말 그대로 거지였다.

게다가 거리의 여인 시엔과의 동거로 고흐는 엄청난 대가를 치러야 했다. 우선 존경하는 스승 모베가 창녀와 동거하는 그에게 절교를 선언했고 주변의 지인知人들도 그에게서 등을 돌렸다. 특히 시엔과의 동거는 개신교 목사인 아버지의 입장을 난처하게 만들었다. 신도들에게 해서는 안 된다고 늘 설교하는 수치스러운 일을 성직자의 아들이 앞장서서 범하는 꼴이었으니 말이다. 시엔도 고흐 못지않게 파란만장한 삶을 살았는데, 그녀는 고흐와 헤어진 뒤 어느 홀아비와 살다가 1904년 로테르담의 실드강에 몸을 던져 자살했다.

● 고흐 〈슬픔〉 1882년, 44.5×27cm, 종이에 초크

헤이그에서 고흐와 동거하던 시엔이 모델이다. 그림의 하단에 미슐레의 말을 인용하여 "어찌하여 이
땅 위에 여인이 홀로 버려진 채 있는가?"라고 쓰여져 있다. 고흐의 헤이그 시절은 슬픔과 고독으로 얼
룩진 시기였다.

안도 히로시게의 에도시대의 밤

　일본 에도시대 서민들의 삶과 아름다운 자연을 극적으로 형상화시킨 안도 히로시게歌川
広重 1797~1858는 우키요에Ukiyo e의 대가였다. 우키요에는 일본 에도시대江戸 1600~1867에 서민
계층을 기반으로 발달한 풍속화를 말하는데, '우키요浮世'는 덧없는 세상, 속세를 의미하고,
우키요에는 그것을 그린 그림이다. 아둥바둥 살아가야 하는 현세는 어느 나라, 어느 시대를
불문하고 늘 힘들다. 에도시대 서민들의 삶도 그랬다. 그러나 이왕 살아가야 할 시간이라면
들뜬浮 기분으로 마음 편히 세상世을 살아가자는 것이 우키요浮世의 정신이었고, 그런 모습
을 그린 그림이 우키요에浮世畫였다.

●안도 히로시게 〈벚꽃이 핀 저녁〉 에도시대

● 안도 히로시게 〈저녁비〉 에도시대

　안도 히로시게는 1856년 2월부터 1858년 10월에 걸쳐 에도의 여러 명소를 담았는데, 그
것이 〈에도 백경〉이다. 총 118장의 그림으로 이루어진 〈에도 백경〉은 봄, 여름, 가을, 겨울의
4부로 나누어지는데, 특히 히로시게의 〈에도 백경〉은 사람들을 매료시켰고, 많은 사람들의
사랑을 받았다. 히로시게는 원경과 근경을 극적으로 대비시킨 원근법이나 부감법俯瞰法 등을
이용하여 에도의 명소를 감동적으로 표현하였다.

● 안도 히로시게 〈유가산〉 에도시대

●안도 히로시게 〈칸바라〉 에도시대

에도 백경 중 동해도 53경인 〈칸바라Kanbara〉이다. 산악 지방의 저녁, 칸바라의 역참驛站 : 역마驛馬를 바꾸어 타던 곳에는 많은 눈이 쌓였고, 어두운 밤하늘에는 계속하여 눈이 내린다. 갓과 도롱이, 우의를 쓴 사람들이 추위와 눈을 피해 숙소로 걸음을 재촉한다. 사람들이 황급히 자리를 떠나며 하얀 눈에 새겨진 발자국이 눈으로 뒤덮여 다소 삭막해 보이는 산악 지방에 시적인 분위기를 만들어내고 있다.

히로시게의 풍경화는 화려한 색채와 대담한 원근법, 시적 아름다움으로 유명하다. 히로시게의 역동적인 작품들은 다수의 인상주의 화가들과 고흐와 고갱, 휘슬러와 같은 후기인상주의 화가들에게 큰 영향을 미쳤다. 특히 히로시게의 〈사루와카초의 밤 거리 풍경Night View of Saruwaka-Machi〉은 고흐의 아를시절 걸작 〈밤의 카페테라스Cafe Terrace at Areles〉에 직접적인 영향을 주었다고 한다. 〈사루와카초의 밤 풍경〉이다.

가을 밤하늘엔 커다란 보름달이 떠있고, 거리에는 사람들로 북적인다. 공연이 끝나자 사람들이 급히 집으로 돌아가는 장면으로 하얀 달빛이 사루와카초 거리를 비추고 바닥엔 사람들로 인해 생긴 그림자가 몽환적인 분위기를 만들어내고 있는 낭만적인 그림이다.

● 안도 히로시게 〈바람과 달〉 에도시대

● 안도 히로시게 〈사로와카초의 밤 풍경〉 에도시대

Vincent van Gogh

05

밤(Night)
방종과 일탈, 그리고 침묵

밤은 태양을 등진 시간으로, 세상이 어둠에 잠겨 있는 시간이다. 밤의 어둠은 익명성을 보장하여 우리의 마음속에 잠재되어 있는 내적 불만을 폭발시키도록 충동질하여 무질서를 조장한다. 밤은 낮 시간 동안에 써야만 했던 가면을 벗어던지고, 진정한 자신의 모습으로 되돌아오는 시간이기도 하다. 깊은 밤 지상의 모든 것은 활동을 중지하고 잠에 빠져 든다. 이때 세상은 침묵에 잠긴다.

● 고흐 〈댄스홀〉 1888년, 65×81cm, 캔버스에 유화

휘청거리는 밤

"사람들은 이곳을 〈밤의 카페〉라고 부른다. 이곳은 밤새 영업하는 술집으로 여관비가 없는 술주정꾼이나 밤에 거리를 배회하는 부랑자들이 쉬어가는 곳이다."

고흐가 프랑스 남부도시 아를^{Arles}에 머물 때 제집 드나들듯 들르던 단골 술집이 바로 이 〈밤의 카페^{Night Cafe in the Lamartin}〉였다.

〈밤의 카페〉는 아를역 근처에 위치한 역전 술집으로, 역 주변의 술집이 그렇듯이 다양한 사람들이 이곳에 모였다. 술을 좋아하는 동네 술꾼들과 기차를 놓친 사람들, 하역을 마친 선원들, 여관비가 없어 밤을 배회하는 사람들, 사랑에 빠진 사람들, 그리고 접대부들이 손님을 끌기 위해 드나드는 곳이기도 했다.

1888년 5월, 라마르틴광장에 위치한 〈노란 집〉을 임대한 고흐는 〈밤의 카페〉의 여주인 지누부인^{Madame Ginoux}의 집에 짐을 맡겼고, 고흐와 지누 부인은 한 가족같이 친하게 지내는 사이가 되었다.

이곳을 제 집처럼 드나들던 9월, 고흐는 사흘 밤을 새워 〈밤의

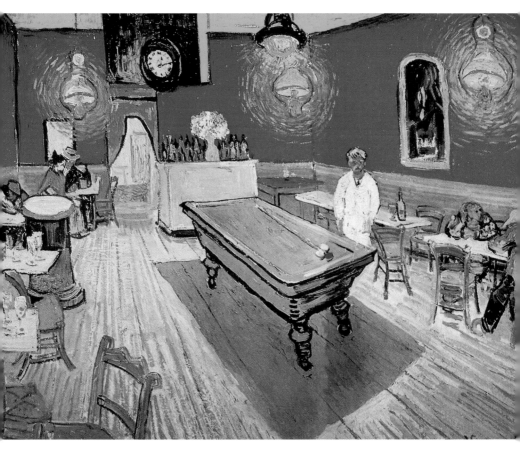

● 고흐 〈밤의 카페〉, 1888, 70×89cm, 캔버스에 유화

고흐는 밤의 카페를 사람을 망치게 하고 범죄를 저지르게 하는 악의 소굴로 표현했다.
그러나 고흐가 진심으로 표현하고자 한 것은 비천한 사람들의 고독과 절망이었다.

● 고흐 〈밤의 카페〉(부분)

카페〉를 그렸다. 고흐가 그리고자 한 〈밤의 카페〉는 하루의 스트
레스를 풀고 희망찬 내일을 다짐하는 그런 곳이 아니었다. 그가 표
현하고자 한 〈밤의 카페〉는 사람을 미치게 하고, 범죄를 저지르게
만드는 악의 소굴이었다. 아니 한 가족 같은 지누부인이 운영하는
작업장을 그렇게 묘사해도 된단 말인가? 좀 심한 것 아닌가? 그렇
다. 친구의 영업장을 악의 소굴로 표현한다는 것은 좀 미안한 일이
었다. 하지만 고흐가 이성적으로 생각한 〈밤의 카페〉는 분명 사람
을 망치게 하는 곳이었다. 〈밤의 카페〉를 출입하며 본격적으로 술

을 입에 대기 시작한 고흐는 녹색의 마주魔酒 압상트가 가져올 해악에 대해 너무나 잘 알고 있었던 것이다.

〈밤의 카페〉의 내부를 보자. 주방 앞의 시계가 밤 12시 15분을 가리키고 있다. 노란 가스등이 이글이글 타오르는 시뻘건 카페의 중앙에는 녹색의 당구 테이블이 놓여 있고, 그 옆에는 흰옷을 입은 사람이 유령처럼 서있다. 카페의 테이블에는 군데군데 사람들이 앉아 있는데, 이미 거나하게 한편이 끝나고 손님들이 돌아간 듯 각 테이블에는 술병들로 가득하다. 오른편 테이블에서 술을 마시는 두 사람은 진지한 이야기를 나누는 것처럼 보이지만 술 마시는 자세로 보아 정상적인 상태가 아닌 듯하다. 앞쪽에 앉은 사람은 술 취한 사람들이 그렇듯이 되지도 않는 공허한 헛소리를 해대고, 뒤쪽에 앉은 사람은 술기운을 못이긴 듯 머리를 숙이고 테이블을 응시하고 있다. 왼편에는 한 술꾼이 테이블에 엎어져 잠을 자고 왼편 끝에는 두 중년 남녀가 서로에게 몸을 밀착하고 심각한 이야기를 나누고 있다. 시골마을에서 기생오라비처럼 말끔하게 차려 입은 남자의 옷차림으로 보아 둘은 수상한 관계인 듯하다.

고흐의 말대로 죽음의 술 압상트를 파는 〈밤의 카페〉는 분명 사람을 망치는 악의 소굴임에 틀림없다. 고흐는 이 저주스러운 〈밤의 카페〉를 사회의 모든 악을 불태워버릴 용광로로 표현하려고 계획했다. 고흐의 의도대로라면 카페 안의 이들은 범죄를 저지르기 전에 태워 없애야 할 사회의 악들이었다. 고흐는 악의 소굴을 표현하기 위해 적색과 녹색의 보색대비를 이용했다.

녹색으로는 악의 소굴의 음울한 분위기를, 그리고 빨강색과 주

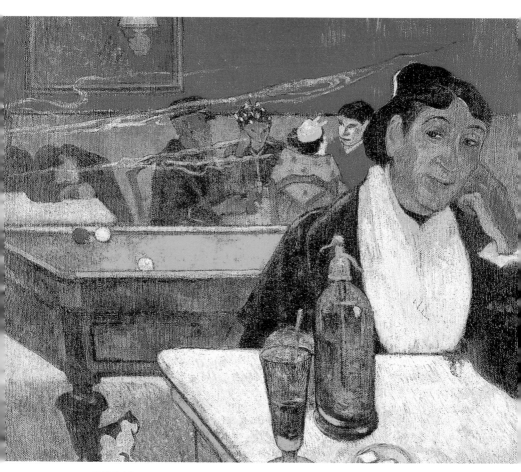

● 고갱 〈밤의 카페〉 1888, 73×92cm, 캔버스에 유화

황, 노란색으로는 모든 악을 녹여버릴 듯한 지옥불의 뜨거움을 표현하고자 했다. 그러나 고흐가 그린 〈밤의 카페〉는 그의 말대로 사람을 망치고 미치게 하는 악의 소굴이 아니라 적색과 녹색이 절묘하게 조화를 이루는 걸작으로 보인다. 실제 고흐는 〈밤의 카페〉가 자기가 그린 그림 중 색채적으로 가장 미묘한 그림이라고 평가했다.

"가엾은 밤의 배회자들이 카페의 구석에서 곯아 떨어져 있다. 노란 가스등 아래의 카페 내부는 붉은색으로 칠했고 녹색의 당구대는 바닥에 커다란 그림자를 드리우고 있다. 이 그림에는 핏빛의 붉은 색에서 핑크빛까지 6~7개 정도의 서로 다른 붉은색이 들어 있는데, 그것들은 같은 수만큼의 다양한 녹색들과 대조를 이룬다."

10월 23일, 고흐와의 공동 작업을 위해 아를에 도착한 폴 고갱Paul Gauguin 1848~1903은 아를에 도착한지 한 달이 지난 어느 날, 고흐와 같은 주제의 〈밤의 카페〉를 그렸다.

긴 시간은 아니었지만 고갱은 그동안 고흐와 수시로 〈밤의 카페〉를 드나들었을 것이다. 어느 정도 카페를 파악했다고 생각한 고갱은 드디어 〈밤의 카페Night Cafe in Arles〉를 그렸다. 고갱의 〈밤의 카페〉를 보면 고흐의 그림에서 보는 녹색의 당구대가 중앙에 놓여 있다. 담배 연기 자욱한 카페 안에는 술이 거나하게 취한 털보가 헛소리를 질러대고 그 옆의 세 여자는 그의 말에는 별 관심이 없는 듯 턱을 괴고 엉뚱한 곳을 쳐다보고 있다. 그의 왼편에는 술을 못이긴 술꾼이 테

이블에 엎드려 자고 있다. 이런 모습은 〈밤의 카페〉에서는 늘 접하는 풍경이었다. 테이블 뒤의 모자 쓴 털보는 고흐의 친구 조셉 룰랭이고 그와 술을 마시는 여자들은 분명 그의 부인은 아니다. 그의 부인 오거스틴 룰랭Augustin Roulin은 뚱뚱한 중년의 여성이다. 이 세 명의 정체불명의 여성은 아를의 접대부인 듯하다. 고갱은 그녀들을 매음굴에서 보았다고 진술하였다. 그녀들이 〈밤의 카페〉에 온 것은 손님들을 유인하기 위해서였을 것이다. 그림의 전면에 팔을 괴고 있는 인물은 카페의 여주인인 지누부인이다. 그녀 앞에는 압상트가 놓여 있고, 그녀는 뒤쪽을 곁눈질하며 계획대로 일이 잘 진행되어 만족스러운 듯 음흉한 미소를 보내고 있다. 고갱의 눈에 비친 〈밤의 카페〉는 말 그대로 사람을 타락시키고 추한 접대부들이 드나드는 곳이었다.

　고흐는 고갱의 〈밤의 카페〉를 매우 못마땅해 했다. 비록 그가 〈밤의 카페〉를 악의 소굴이라고 표현했지만 그의 속마음은 그렇지가 않았다. 〈밤의 카페〉가 그리 권할 만한 곳이라고 생각하지는 않았지만 그렇다고 정말로 악의 소굴은 아니었다. 고흐는 친구 베르나르에게 접대부들이 손님을 데리고 이곳에서 술을 마시긴 하지만 이곳이 몸을 파는 매음굴이 아니라 술을 파는 카페라고 강조한 적이 있다. 고흐에게 〈밤의 카페〉는 부담없이 들러 세상살이와 인생을 논하는 삶의 공간이었던 것이다. 또 〈밤의 카페〉는 악의 소굴이기 이전에 친구 지누부인의 사업장이었다. 그런 이유로 고흐는 대놓고 〈밤의 카페〉를 비난할 수는 없었다. 고흐는 고갱이 친구 룰랭과 지누부인을 이렇게 그리는 것은 정말 참기 어려웠다. 룰랭이 술을 좋아하는 것은 사실이지만 인사불성이 되어 접대부들과 노닥거리는 모습

● 고흐 〈아를의 여인〉 1888, 91.4×73.7cm, 캔버스에 유화

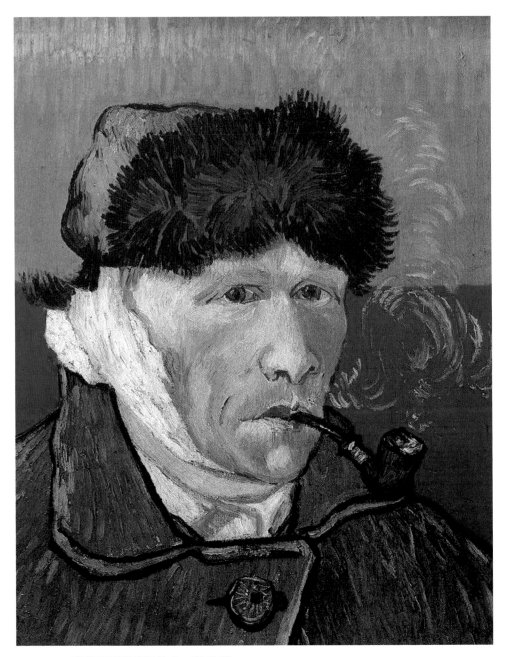

●고흐 〈귀 자른 자화상〉 1889년, 51×45cm, 캔버스에 유화

으로 그를 표현한 것은 좀 지나쳤다고 생각했다.

그것만이 아니었다. 룰랭의 왼편에 엎어져 곯아떨어진 인물은 아를에서 사귄 주아브 용병부대의 장교 밀레 Paul Eugine Millet였는데, 그는 고흐에게 열정적으로 그림을 배웠던 사람이었다. 아를에서 친구가 없던 고흐는 한때 밀레와 그림 스케치를 다녔고 예술에 대한 진지한 토론도 나누었다. 또 그는 종종 고흐를 위해 파리의 테오에게 그림 배달 심부름도 해주었다.

하지만 역시 가장 참을 수 없는 것은 지누부인을 뚱쟁이로 표현한 것이었다. 고갱의 눈에는 지누부인이 아를에서 동네술집이나 운영하는 뚱쟁이로 보였겠지만 고흐에게 지누부인은 각별한 사람이었다. 고흐에게 지누부인은 단순히 술집 카운터나 지키는 여자가 아니라 근대 소설을 읽고 사색에 잠기는 지적인 여성이었고, 고급양산과 장갑을 끼고 외출하는 멋쟁이 여인이었다.

12월 후반의 어느 날, 고흐는 〈밤의 카페〉에서 술을 마시다 마시던 술잔을 고갱에게 집어 던졌다. 후에 고흐는 이 사건에 대해 전혀 기억이 나지 않는다고 얼버무렸지만 고갱과의 여러 일들이 마음에 앙금으로 남아 벌어진 사건이었다. 술잔을 집어 던진 사건이 일어난 지 얼마 후 고흐와 고갱의 갈등은 극에 달했고 급기야 12월 23일, 고갱과 다툰 직후 고흐는 자신의 귀를 자르는 일을 저지르고 말았다.

노란 밤, 카페테라스

"푸른 밤, 카페테라스의 커다란 가스등이 불을 밝히고 있다. 위로는 별이 반짝이는 파란 하늘이 보인다. 이곳에서 밤을 그리는 것은 무척 흥미롭다."

1888년 9월, 고흐는 아를의 포럼광장The Forum에 위치한 〈밤의 카페테라스The Cafe Terrace on the Place at the Forum〉를 그렸다. 3월에 아를에 도착한 고흐는 즉시 아름다운 아를의 밤하늘을 그리고 싶었다. 그러나 가을에 되어서야 이곳의 아름다운 밤풍경을 그릴 수가 있었다. 그 첫 번째 작품이 〈밤의 카페테라스〉이다.

프랑스 남부의 어느 가을날 저녁, 카페 입구에 설치된 커다란 가스등 아래서 사람들이 술을 마시고 있다. 테라스의 노란 가스등은 테라스뿐 아니라 주변의 도로까지도 노랗게 물들이고 있다. 램프의 등불은 너무나 강력해 어둠이 카페 안으로 접근하지 못하게 할 기세다.

목이 커다란 노란 램프가 켜진 카페의 테라스는 청록색의 하늘, 흑청색의 건물들과 대조되어 더욱 노랗게 보인다. 바다같이 파란 하늘엔 별들이 꽃처럼 온 하늘을 수놓고 있다. 뒤편의 어두운 건물 속에서 마차가 다가오고 사람들은 도로를 오고 간다. 낭만적인 아를의 가을밤이다. 아를에서는 이른 밤, 카페에서 술을 마시는 것은 일상적인 일이었고 쉽게 접할 수 있는 밤의 정경이었다.

"이곳 아를 사람들은 북쪽의 사람들보다도 밖에서, 그리고 카페에서 많은 시간을 보낸다."

아직 밤이 깊지 않은 시간이라서 매우 차분한 분위기이다. 시간이 좀 더 지나고 술꾼들만 남는다면? 아마 〈밤의 카페〉와 같이 변하여 가지 않을까. 아닐 수도 있다. 이곳은 밤의 카페처럼 하위 층의 사람들이 이용하는 역전(驛前) 카페가 아니다. 이 카페는 아를의 중심부에 위치한 반면, 밤의 카페는 아를의 변두리인 역전 근처에 위치한 카페니까 상황은 많이 다를 것이다.

고흐는 삼일 밤을 꼬박 새워 〈밤의 카페〉를 그렸는데, 〈밤의 카페테라스〉를 그릴 때는 〈밤의 카페〉를 그릴 때와는 정 반대로 작업을 하였다. 이 그림을 그릴 때, 밤에는 야외 카페의 분위를 스케치하였고, 낮에 그림을 완성하였다. 밤에 그림을 그리면 색채에 문제가 생긴다는 것을 알았기 때문이다.

"어둠 속에서는 녹색을 파란색으로, 핑크빛 라일락을 파란색 라

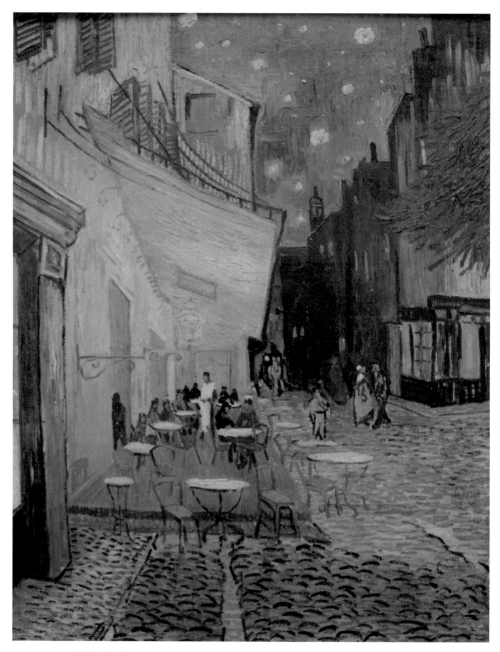

● 고흐 〈밤의 카페테라스〉 1888년, 81×65cm, 캔버스에 유화

일락으로 잘못 칠한다."

아를의 밤하늘은 별이 총총 떠 있고 깊고 푸르렀다. 깊고 푸른 하늘이 마치 벨벳처럼 펼쳐져 있고 반짝이는 자수처럼 별이 수놓아져 있었다. 어두움에도 다양한 빛깔이 있다는 것을 이곳 밤하늘에서 알 수 있었다. 고흐는 밤이 낮보다도 훨씬 색채적으로 풍성한 세계라고 생각했다. 〈밤의 카페테라스〉를 그리며 고흐는 검은색을 전혀 사용하지 않았다. 검푸르게 보이는 하늘에도, 흑청색의 건물에도 전혀 사용하지 않았다.

"이 그림에는 전혀 검은 색이 없다. 나는 단지 아름다운 청색과 보라색, 그리고 녹색으로 〈밤의 카페테라스〉를 처리하였다."

고흐는 밤풍경을 그리며 검은 색을 사용하지 않은 데에 대해 굉장한 자부심을 가지고 있었다. 〈밤의 카페테라스〉를 그리며 고흐는 프랑스 남부지방의 시적인 밤하늘을 표현하고 싶었다.

밤의 유혹

"밤은 수치를 모른다."

밤의 방종의 끝은 성적 욕망에 이끌려 〈매음굴The Brothel〉까지 가는 것이다.

녹색의 어두운 방, 노란 가스등 아래서 창녀들과 손님들이 압상트를 마시며 이야기를 나누고 있다. 성급한 커플들은 서로의 몸을 만지고 있다. 당시 아를에는 알제리 용병들이 주둔하고 있고, 수시로 선박들이 드나들어 군인들과 선원들을 상대로 한 매춘이 성행했다. 돈도 없고 몸도 안 좋아 자주 찾지는 않았지만 고흐는 아를의 매음굴에 대해 잘 알고 있었다. 12월 23일, 귀를 자른 고흐는 자신의 잘린 귀를 들고 와 평소 알고 지내던 창녀에게 건네주었으니까.

고흐의 〈매음굴〉은 다른 그림에 비해 리얼리티가 떨어진다. 아마 직접 현장에서 스케치를 하지 못하고 기억에 의존한 그림인 듯하다. 이 방면의 전문가는 고흐의 친구 로트렉이다. 그는 실제 파리의 매음굴에서 거주하며 창녀들의 삶을 적나라하게 표현하였다.

1888년 5월, 노란 집을 임대 계약한 고흐는 이곳에서 고갱과 베르나르와 함께 작업할 날을 손꼽아 기다리면서 행복한 나날을 보냈다. 고흐는 성미가 급한 사람이다. 그때까지 친구들을 기다리자니 참을 수가 없었다. 그는 친구들에게 서로의 자화상을 그려 교환하자고 제안했다. 그냥 각자의 자화상이 아니라 자신들의 자화상에다 다른 친구의 얼굴을 그려 넣는 조건이었다. 고흐는 〈폴 고갱에게 바치는 자화상Self-potrait dedicated to Paul Gauguin〉을 그려 보냈고, 고갱은 그 답례로 베르나르의 옆모습이 있는 자화상 〈레 미제라블Les Miserable〉을 그려 보냈다. 고흐가 머리를 빡빡 깎은 수도승의 모습의 자화상을 보낸 것은 자기를 최대한 금욕하며 생활하는 일본의 수도승에 비유한 것이었다. 실제 고흐가 수도승처럼 머리를 깎았던 것은 아니고 술과 섹스를 절제하면서 수도승처럼 살아가고자 하는 자신의 강한 의지를 표현한 것이다.

"그림을 그리면서 섹스를 많이 할 수는 없다네. 정신력이 약해지거든. 정말 아쉬운 노릇이지."

그러나 공동 살림살이의 재정을 맡은 고갱은 창녀들에게 지불할 예산까지 세웠다. 혈기왕성한 30대의 두 남자가 성욕을 억제하며 살기란 쉬운 문제가 아니었다. 젊은 남자들에게 섹스는 정말로 극복하기 어려운 문제였을 것이다. 하지만 고흐는 되도록 매음굴에는 가지 않으려고 굳게 마음을 먹었다.

좋은 작품을 그리기 위해서라고 주장했지만, 사실은 돈 문제 때

문이었다. 앞에서도 고흐의 가계부를 살펴보았지만, 그림을 그리며 이곳을 이용하려면 도저히 계산이 나오질 않았다. 이곳에 오지 않아도 가계부가 적자니까 말이다. 고흐의 자화상은 고갱에 대한 일종의 경고이고도 했다. 말하자면, 아를에서의 생활이 그리 풍족하지 못할 것이니 미리 단단히 각오하라는 메시지였다. 사실 예술가공동체는 오로지 인도적 입장에서 어려움에 처한 작가들을 돕기 위한 프로젝트였던 것은 아니었다. 고갱의 초청과 예술가공동체는 고흐 형제의 비즈니스의 일환이었다.

"한해 2천 프랑을 쓰는 작가가 50년을 산다면 10만 프랑을 쓰게 된다. 그는 10만 프랑을 벌어야 한다. 그것을 하려면 1백 프랑짜리 그림 1천 점을 그려야 하는데, 그것은 정말 어려운 일이다."

테오로부터 한 달에 2백 프랑, 일 년에 2천 프랑 정도를 받아쓰는 고흐가 50년을 작업한다면 10만 프랑 정도를 쓰게 된다. 동생에게 진 빚을 조금이라도 보상하고 싶은데 작품 한 점 팔지 못하는 고흐로서는 자신이 없었다. 10만 프랑을 벌려면 1백 프랑짜리 작품을 1천 점을 그려야 한다. 계산을 해보니 끔찍하기 그지없다.

고흐는 이미 테오로부터 많은 돈을 받아 쓴 상태였다.^(이때까지 고흐는 테오에게 이미 15만 프랑의 돈을 받아 쓴 상태였다.) 고흐는 동생에게 진 빚을 갚을 현실적인 두 가지 방법을 생각해냈는데, 가장 좋은 방법은 돈 있는 여자를 찾는 것이고 다른 하나는 공동 작업할 작가를 찾는 것이었다. 그러나 돈 있는 여자를 찾을 수가 없었다. 아니 돈 있는 여자를 찾

● 고호 〈매음굴〉 1888년, 33×41cm, 캔버스에 유화

● 로트렉 〈연인〉 1894~1895년경, 캔버스에 유화

● 고흐 〈폴 고갱에게 바치는 자화상〉 1888년, 62×52cm, 캔버스에 유화

을 자신이 없었을 것이다. 알다시피 고흐는 여자를 꼬드기는 일엔 젬병이었으니까. 그렇다면, 방법은 하나. 예술가공동체를 세우는 일이었다.

예술가공동체란 작가들이 공동으로 제작한 작품을 싸게 매입한 후 팔아 생활과 그림 제작에 필요한 공동경비를 충당하는 집단 창작 제도였다. 실제 목적은 공동체에서 만든 작품을 동생 테오가 팔아 테오의 그림 판매 사업을 독립시키는 것이었다. 고흐는 예술가공동체를 만들어 그동안 자기에게 투자해 많은 돈을 잃은 테오의 돈을 되찾게 해주고 싶었다. 결국 예술가공동체는 단순히 어려운 작가를 돕자는 순수한 의도만 있었던 것이 아니었던 셈이다.

사실 고흐는 단순한 화가가 아니었다. 그는 비즈니스맨이었다. 고흐는 10대부터 20대 초반까지 화랑점원으로 일했던 사람이다. 그냥 그렇고 그런 화상이 아니라 그는 장래가 촉망되던 유능한 직원이었다. 그동안 그는 수시로 테오에게 비즈니스 조언을 해왔다. 고흐는 자신의 마지막 비즈니스인 예술가공동체가 성공하기를 간절히 기원하였다.

"고갱이 이곳에 온다면 이곳에서의 우리의 사업의 중요성이 백 퍼센트 증대할 것이다. 나는 그가 이곳을 떠나는 것을 보지 않겠다."

고흐가 계획한 비즈니스를 성공적으로 수행하기 위해서는 상품성도 있고 젊은 작가들에게 인기가 있는 고갱이 반드시 필요했다. 그러나 그것은 어디까지나 고흐의 희망사항일 뿐. 고갱은 처음부

터 고흐 형제의 의중을 꿰뚫고 있었다. 그래서 시간을 끌며 최대한 좋은 조건을 만들어 나갔다. 고갱은 아를에 오는 조건으로 테오에 게서 생활비와 작품을 팔아준다는 약속을 받아냈다. 그리고 고갱은 금전상, 건강상의 문제만 해결되면 언제든지 아를을 떠나 적도의 마르티니크로 떠날 생각이었다. 적도의 환상적인 풍경에 혼이 빠진 고갱의 눈엔 애당초 촌동네 같은 아를의 풍경이 들어오질 않았다. 그는 늘 퐁 타방Pont-Aven과 마르티니크Martinique 자랑만 늘어놓아 고흐의 속을 뒤집어 놓았다. 10월, 아를로 떠나기 전 고갱은 친구 슈페네커에게 편지를 보냈다.

"이달 말 아를로 가서 잠시 지내다 오려고 하네. 한동안 돈 걱정 없이 작업에만 몰두할 수 있을 것 같네. 테오가 매달 돈을 보내 주기로 했네."

그런 고갱을 오래 잡아 두려면 술만으로는 부족했다. 뭔가 그를 사로잡을 더 자극적인 오락과 여흥이 필요했다. 그 중 하나가 '댄스홀'이었다.

하루의 스트레스를 푸는 데는 댄스홀만한 것이 또 있겠는가. 고흐와 고갱은 12월, 댄스파티에 다녀왔다. 아를의 〈댄스홀Dance Hall〉을 보면 시골의 댄스홀답지 않게 꽤 많은 사람들로 우글거린다. 모자를 쓴 주아베 용병부대의 군인도 보이고, 룰랭의 부인인 듯한 사람도 보인다. 그렇지만 파리의 물랭루주 같은 무도장에서 놀아본 사람이라면, 이런 댄스홀은 시시하기 그지없었을 것이다. 파리 같

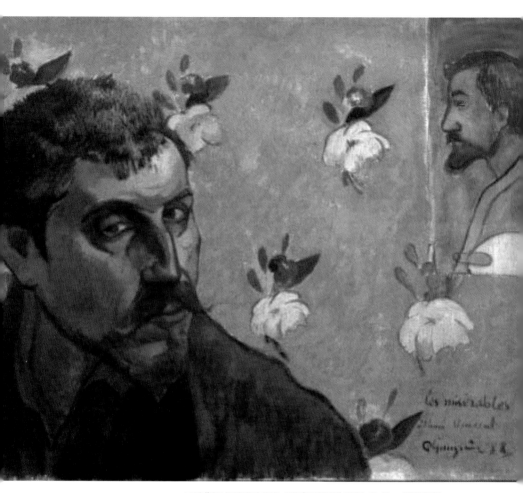

● 고갱 〈(베르나르의 옆모습이 있는 자화상)레 미제라블〉 1888년, 45×55cm, 캔버스에 유화

은 대도시에서 있었다면 무도회나 오페라, 음악회 등 즐거운 밤의
문화를 즐겼겠지만, 아를에서는 이 정도 이상의 오락거리는 없었다.

● 고흐 〈댄스홀〉 1888년, 65×81cm, 캔버스에 유화

● 로트렉 〈물랭루주〉 1895년, 캔버스에 유화
로트렉이 좋아하는 작품의 주제는 카페, 매음굴, 댄스홀과 카바레 등
근대생활의 이면으로부터 따온 것들이다.

시인의 방과 노동자의 방

　1888년 여름, 고흐는 고갱이 오기를 간절히 기다렸다. 그렇게 하루하루 애타게 기다렸건만 막상 그가 올 날이 다가오자 고흐는 슬슬 걱정이 되었다. 혹 고갱이 누추한 〈노란 집〉을 보고 실망하여 금방 가버리면 어쩌나 하는 걱정이었다.

　그를 실망시키지 않기 위해 고흐는 고갱의 방을 근사하게 꾸미기로 계획을 세웠다. 막상 집을 꾸미려 하니까 어디서부터 시작해야 할지 고민이 되었다. 특히 고갱과 같이 시적이고 낭만적인 예술가의 방을 꾸미려하니까 더욱 고민이 되었다. 십대 때부터 줄곧 객지생활을 했지만 고흐는 한 번도 제대로 집을 꾸며본 적이 없었다. 기껏해야 1885년 엔트워프에 머물 때 하숙집 방을 일본 목판화 몇 장을 붙여 장식한 것이 전부였다.

　우선 고흐는 있는 돈, 없는 돈을 다 털어 좋은 침대와 가구, 그리고 고급 팔걸이의자와 카펫 등을 구입하였다. 제일 비싼 것은 침대였다.

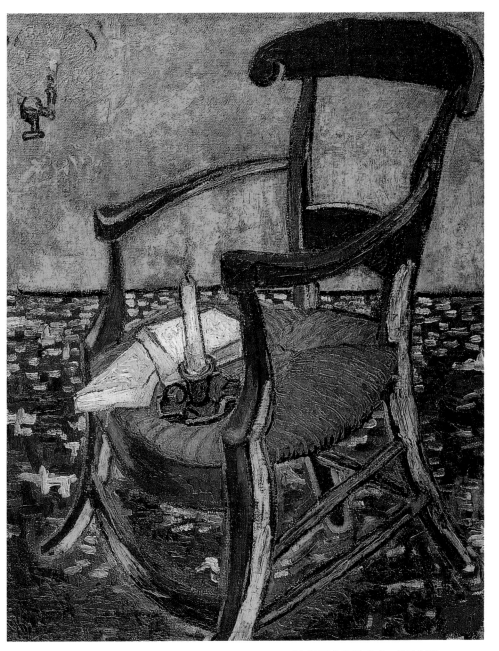

● 고흐 〈고갱의 의자〉 1888년, 72×91cm, 캔버스에 유화

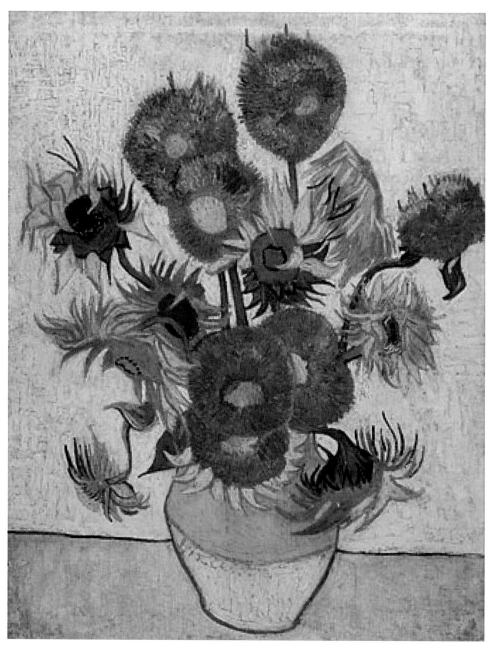

●고흐 〈열다섯 개의 해바라기〉 1888년, 91×72cm, 캔버스에 유화

고갱의 침대 하나는 고흐의 한 달 생활비나 다름없는 2백 프랑이나 되었다.

이때 구입한 가구 중의 하나인 〈고갱의 의자Gauguin's Chair〉이다. 침대만큼은 아니었겠지만, 꽤 주고 산 의자다. 가을 밤, 고급 카펫이 깔린 녹색의 방안에 노란 가스등이 켜져 있고 팔걸이 의자 위에는 두 권의 책이 놓여 있다.

있는 그대로, 본 그대로, 직설적으로 표현하는 고흐의 다른 그림들과는 달리 꽤나 상징적이다. 의자의 촛불은 고갱이 낭만적이고 시적인 감수성을 지닌 예술가임을 강조하고자 한 것이며 의자 위의 책은 프랑스 근대소설로서 고갱이 지적 노동자임을 보여주고자 하는 상징이었다.

고흐에게 고갱은 그렇고 그런 예술가가 아니었다. 고갱은 아주 지적이고 시인적인 기질을 지닌 예술가였다. 그를 위해 고급 가구를 준비하는 것만으로는 안심할 수가 없었던 고흐는 고갱의 방을 아름다운 그림으로 장식하기로 계획했다. 어떤 그림으로 고갱의 방을 채울까? 고민하던 고흐는 자기가 제일 자신 있고 고갱이 좋아하던 〈해바라기Sunflowers〉 연작으로 고갱의 방을 꾸미기로 했다. 1년 전 파리에서 고갱이 고흐의 해바라기 그림을 칭찬한 것을 기억했던 것일까. 8월, 고흐는 〈해바라기〉의 작업에 몰입하였다. 처음의 계획은 12점의 해바라기를 그려 그의 방을 장식하는 것이었지만 아쉽게도 네 점밖에 그릴 수가 없었다. 원하는 수만큼의 그림을 그리지 못한 고흐는 〈시인의 정원The Poet's Garden〉 연작을 그려 고갱의 방을 꾸미기로 했다.

이처럼 〈해바라기〉를 비롯한 고흐의 명작 탄생에는 고갱이 사실상 큰 역할을 한 것이다. 고흐는 고갱에게 얕잡아 보이지 않기 위해 고갱이 오기 전까지 정말 최선을 다해 그렸다.

고흐의 이런 정성스러운 노력에도 불구하고 공동 작업을 시작한 지 두 달 만인 12월, 두 사람의 갈등은 극에 달했다. 결국 12월 23일, 고흐는 자신의 귀를 잘랐고 고갱은 도망치듯 아를을 떠났다. 세계 미술사를 빛낸 후기 인상파의 두 거장의 공동 작업은 불과 두 달 만에 허무하게 끝이 났다.

고갱이 시인이라면 고흐는 노동자였다. 아를에서 고흐가 먹고 자던 〈예술가의 침실Bedroom in Arles〉을 보자.

나무 침대 하나, 푸른 작업복 세 벌, 검소한 의자 두 개, 타월 하나, 주전자 하나. 이게 고흐의 살림살이 전부였다. 그는 단벌 신사였다. 옷이라고는 똑같은 푸른색 작업복 밖에 없었으니까. 그가 가진 가구 중 최고급품은 거울이었다. 돈 없는 고흐가 자신의 자화상을 그리기 위해서는 좋은 거울이 필요했기 때문이다. 원래 고흐의 꿈은 인물화가로서 살아가는 것이었다. 그러나 인물화를 그리려면 모델료가 필요했다. 파리에 있을 때 동생 집에서 따뜻한 잠자리와 먹는 문제는 해결되었지만, 모델료는 해결할 수가 없었다. 인물화가가 되려면 뭔가 대책이 필요했다. 고흐는 그 대책을 찾아냈는데, 그것은 자기 자신을 그리는 일이었다. 자기를 그리면 인물화 연습도 되고 무엇보다도 모델료가 안 드니까 일석이조이다. 거울만 있으면 준비 끝이다. 고흐는 우선 좋은 거울을 하나 사서 자신을 그리기 시작했다.

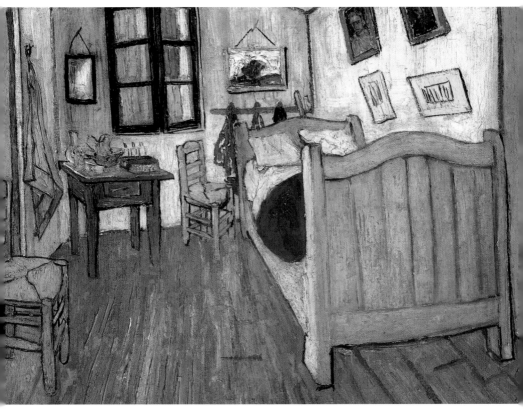

●고흐 〈예술가의 침실〉 1888년, 72×90cm, 캔버스에 유화

"어려운 일이지만 내가 어렵지 않게 나를 그리는데 성공한다면
다른 사람들도 그릴 수 있을 것이다"

자화상을 선택한 것은 돈이 없어 궁여지책으로 선택한 일이었
다. 그러나 고흐는 단지 거울에 비친 자신의 얼굴만을 그린 것이
아니었다. 그는 자화상 연작을 통해 인상파의 밝은 색채와 파리에
서 배운 새로운 미술양식을 실험해 나갔다.

● 고흐 〈시인의 정원〉 1888년, 73×92cm, 캔버스에 유화

초기의 자화상은 여전히 네덜란드 시절의 회색과 갈색의 색채가 두드러졌으나 그것들은 점차 노랑, 녹색, 빨강의 강렬한 색채들로 대체되었다. 붓질은 인상주의 미술가들이 개발한 색면 분할식 터치로 바뀌어갔다. 고흐는 평생 33점의 자화상을 그렸는데, 파리에 머물 때 27점 이상의 자화상을 그렸다. 자기의 얼굴을 그리며 고흐는 새로운 양식의 실험뿐만 아니라 인물의 정신까지도 표현해내려고 노력했다. 〈펠트 모자를 쓴 자화상Self Portrait with Felt Hat〉은 당시 파리에서 유행하던 점묘법이라는 신인상주의의 색채이론을 응용하여 그렸는데, 고흐는 그림에 강력한 감성적 효과를 주기 위해 머리 주변에 후광 형태의 긴 붓 터치를 가미했다. 이 표현기법은 후에 고흐의 그림을 특징짓는 트레이드마크가 되었다.

고갱에게 책과 촛불이 있다면 고흐에게는 담배가 있다. 〈고흐의 의자Vincent's Chair〉를 보면 고갱의 화려한 의자와는 대조되는 아주 소박한 의자이다. 의자에는 손수건과 담배 파이프, 그리고 담배가 놓여 있는데, 담배는 노동자화가 고흐가 자신에게 최소한으로 허용한 사치였다. 고흐는 2년 후 오베르에서 죽는 순간까지도 담배를 손에서 놓지 않았다. 〈폴 고갱의 의자Paul Gauguin's Armchair〉는 밤을 배경으로 그려졌는데, 밤은 여성을 상징한다. 책과 촛불이 놓여 있는 고갱의 의자가 여성의 상징이라면 담배가 놓여 있는 고흐의 의자는 남성을 상징한다. 고흐가 고갱을 어떻게 생각했는지 상상할 수 있다.

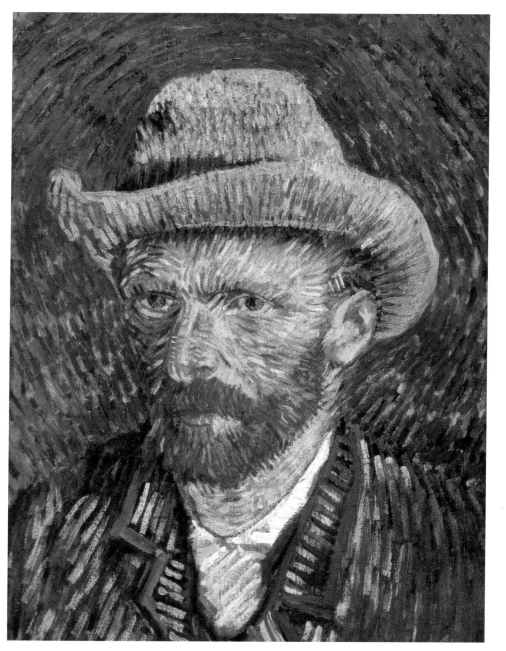

● 고흐 〈펠트 모자를 쓴 자화상〉 1887년, 44×37.5cm, 캔버스에 유화

● 고흐 〈고흐의 의자〉 1888년, 93×73.5cm, 캔버스에 유화

불 꺼진 촛불, 침묵하는 시간

1885년 3월, 고흐는 갑자기 뇌일혈로 돌아가신 아버지를 추모하며 〈성서와 프랑스 소설이 있는 정물Still Life with Bible and Novel〉을 그렸다.

촛불이 꺼진 어두운 방, 테이블의 중앙에는 커다란 성경책이 펼쳐져 있고 테이블의 오른편 모서리에는 노란색의 작은 책이 위태롭게 놓여 있다. 전형적인 정물화로 보이지만 이 그림은 고흐의 그림에서는 보기 드물게 매우 상징적이다. 〈성서와 프랑스 소설이 있는 정물〉에서 커다란 성경책은 성직자인 아버지를, 테이블 가장자리에서 떨어질 듯이 위태롭게 놓여있는 노란 소설책은 고흐를 상징한다. 권위적으로 보이는 커다란 성경책이 조그만 소설책과 대비되어 매우 위압적으로 보인다. 그러나 사실 고흐의 아버지 테오도루스는 권위적인 사람이 아니었다. 그는 설교를 잘 못해 인기는 없었지만 잘생긴 외모에 성실하고 가정적인 성직자였다. 아버지와의 불화는 전적으로 아들 역할을 다하지 못한 고흐의 탓이 컸다. 아버지는 자식이 사회적으로 인정된 바른 길을 가기를 원하던 일반적인 아버지였다. 그러나 아들은 그 길을 가지 못했고 아버지

는 그런 아들에 실망하였을 뿐이다.

아무튼 갑작스런 아버지의 죽음에 고흐는 가슴이 아팠고 당혹스럽기도 하였다. 장남 고흐에 대한 기대는 일찍이 접어버렸지만 1883년 12월, 고흐가 드렌테에서 패잔병처럼 집으로 돌아왔을 때 아버지는 아들이 너무나 측은하였다. 아버지는 집에 돌아와 작업실 하나 없이 어둡고 좁은 방에서 그림을 그리는 아들이 안쓰러워 사목관 뒤편의 세탁실을 고쳐 작업실을 만들어주었다. 또 아들이 추울까봐 난로도 마련해주었다.

고흐는 잠시나마 어린 시절 존경하던 아버지가 떠올라서 콧등이 시큰해졌다. 어린 시절 마을의 교회에서 사람들에게 주님의 말씀을 설교하시던 아버지는 너무나 존경스러웠다. 크면 꼭 아버지와 같은 성직자가 되기로 결심했었다. 목사는 못되었지만 고흐는 아버지의 영향으로 탄광촌의 임시전도사가 되어 하늘나라의 복음을 전하기도 했다. 이제 다 끝난 일이 되었지만, 아버지가 자기를 얼마나 원망스러워 했을까 생각하니 가슴이 미어졌다.

목사였던 아버지는 매일 밤, 늦은 시간까지 이 방에서 촛불을 켜고 성경을 읽었을 것이다. 슬프게도 촛불은 이제 다시는 켜지지 않을 것이다. 꺼진 촛불은 성경을 읽던 아버지의 부재, 즉 아버지의 죽음을 상징한다.

테이블의 오른편 가장자리에 위태롭게 놓인 노란색의 작은 소설책은 프랑스 소설가 에밀 졸라^{Emile Zola 1840~1902}가 쓴 〈생의 기쁨〉이다. 〈생의 기쁨〉은 걱정 없이 살아가는 인생의 즐거움을 표현한 프랑스 소설로 늘 회개하고 자기에게 엄격한 성직자의 삶과는 정

● 고흐 〈성서와 프랑스 소설이 있는 정물〉 1885년, 65×78cm, 캔버스에 유화

반대로 자유롭게 살아가는 예술가의 삶을 상징한다. 아버지 테오
도루스는 아들이 교회에 나가지도 않고 타락한 가장 큰 이유가 프
랑스 소설을 지나치게 많이 읽어서라고 생각했다. 아버지는 고흐
에게 프랑스 소설을 읽지 말라고 꾸중을 했는데, 아버지의 꾸중에
고흐는 미슐레Jules Michelet 1798~1874 프랑스의 역사가, 문학가의 책을 되풀이 하여
읽으면 성경보다 더 많은 것을 얻을 수 있다"고 대꾸했다.

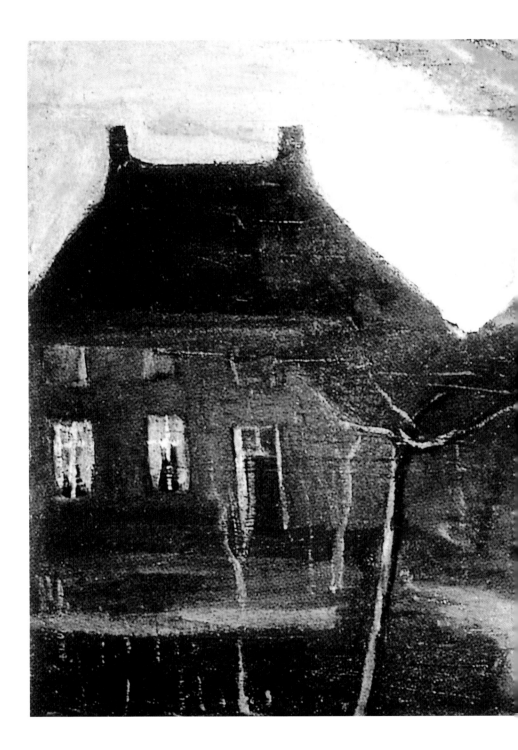

● 고흐 〈달빛이 비추는 뉴에넨의 교구〉 1885년, 41×54.5cm, 캔버스에 유화

앙리 루소의 동화 속 밤

*"온실에 입장해 외국 땅에서 자라는 이상한 식물들을 보았을 때,
나는 꿈속으로 들어간 것 같았다"*

—H. Rousseau

프랑스 화가 앙리 루소Henri Rousseau 1844~1910는 낮에는 세관稅關에서 일하고 집에 돌아와 밤늦게까지 그림을 그렸다. 앙리 루소는 가난한 함석공의 아들로 태어나 제대로 교육을 받지 못했다. 젊은 시절, 어려운 환경에서 가족을 부양해야 했던 그는 세관원으로 근무하면서 독학으로 그림을 그렸다. 그런 이유로 르 두아니에Le Douanier 세관원라는 애칭을 얻게 되었다. 루소는 49세의 늦은 나이에 전업 화가가 되기로 결심하고 세관원을 그만두었다. 그러나 생각과는 달리 퇴직 후 생활이 어려워진 그는 그림과 병행하여 그림 교습과 바이올린 교습 등을 하며 생활해야만 했다.

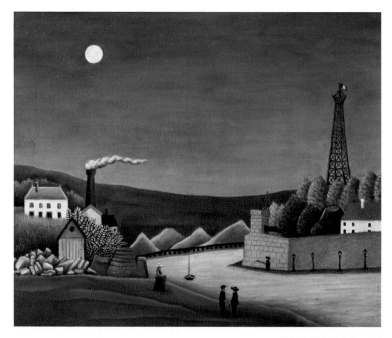

● 앙리 루소 〈쉬렌느의 센강〉 1911년경

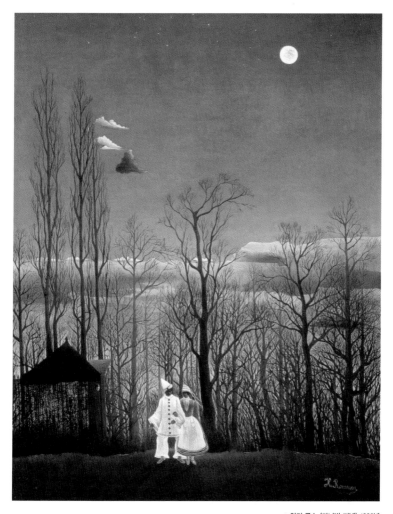

● 앙리 루소 〈카니발 저녁〉 1886년
겨울 숲을 배경으로 우스꽝스러운 복장을 한 두 연인이 걸어간다.
이들은 유랑극단의 두 주인공이다. 노을진 배경은 마치 동화 속 한 장면 같다.

루소의 대표작 〈잠자는 집시The Sleeping Gypsy〉이다. 평온한 사막의 밤, 집시와 백수의 왕 사자가 만났다. 루소는 이 작품에 대해 "만돌린을 연주하는 떠돌이 집시가 자고 있다. 그녀의 옆에는 물병 항아리가 놓여있다. 그녀는 피곤에 지쳐 깊은 잠에 빠졌다. 마침 지나가던 사자가 그녀의 냄새를 맡았지만 집어삼키지는 않았다. 달빛이 조용히 그들을 비춘다." 라고 적었다. 루소의 순진무구한 눈은 무시무시한 이야기를 꿈같은 동화로 바꾸었다.

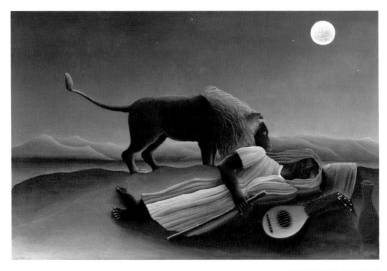

●앙리 루소 〈잠자는 집시〉 1897년

〈뱀을 부리는 마법사The Snake Chamer〉이다. 울창한 열대림의 은은한 달밤 아래 마법사 여인이 피리를 분다. 그녀의 피리를 듣고 거대한 뱀들이 잠에서 깨어나 그녀를 따른다. 뱀들만이 아니다. 열대의 새와 주변의 온갖 식물들, 심지어 물과 공기까지도 그녀의 마법에 홀린 듯한 분위기이다. 시간이 정지된 듯한 원시의 적막감과 이국적 풍경이 몽환적인 분위기를 만들어내고 있다. 사실 가난한 루소는 여행을 제대로 하지 못해 열대지방을 가본 적이 없었다. 그가 그린 밀림이나 열대지역의 그림들은 온실에서 열대식물들을 보고 그린 상상화이다.

초기, 사실과 환상을 교차시킨 독특한 루소의 그림은 사람들의 조롱을 받았다. 그러나 상상력 넘치고 순진무구한 정신에 의해서 포착한 소박한 그의 그림들은 사람들에게 큰 감동을 주었다.

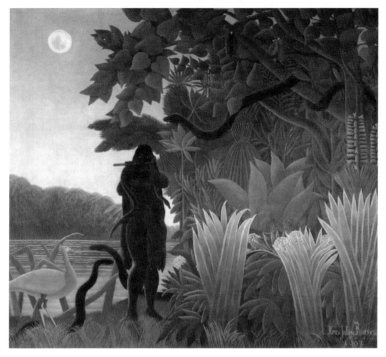

● 앙리 루소 〈뱀을 부리는 주술사〉 1907년

루소의 순진한 눈으로 본 밤은 우리가 아는 밤과는 사뭇 다르다. 〈생 니콜라 부두에서 바라본 생 루이 섬의 저녁 풍경A View of the Ile Saint Louis from Port Saint Nicolas Evening〉이다. 지극히 일상적인 풍경을 그렸음에도 그의 그림은 마치 이름 모를 동화 속 모습 같다.

처음 아마추어 화가, 일요화가로 여겨져 조롱거리가 되거나 아예 무시당하기도 했지만, 오히려 정규 교육을 받지 않은 것이 그의 가장 큰 장점이 되었다. 그는 순수한 정신과 순수한 눈으로, 그만의 밤의 풍경 · 밤의 이야기를 만들어냈다.

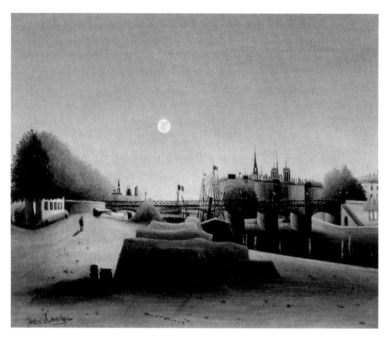

●앙리 루소 〈생 니콜라 부두에서 바라본 생루이 섬의 저녁 풍경〉 1888년

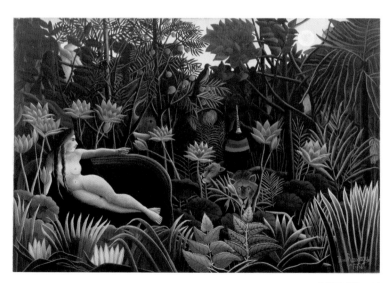

●앙리 루소 〈꿈〉 1910년

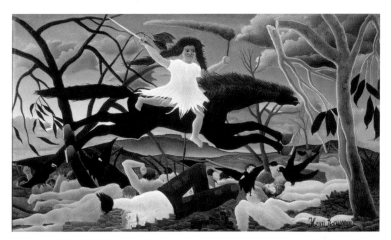

● 앙리 루소 〈전쟁〉 1894년

Vincent van Gogh

06

달과 별(Moon and Stars)
낭만과 추억

밤이 되면 동편 하늘엔 달이 떠오른다. 달은 초승달에서 반달로, 보름달로, 다시 반달로, 그믐달로 모습을 바꿔가며 성장과 쇠퇴를 반복한다. 센티멘탈하고 로맨틱한 분위기를 만들어내는 달과 별은 문학이나 음악, 미술 등 많은 예술작품의 주제였으며 예술가들에게 많은 영감을 제공해왔다. 또 달밤은 낮 시간 동안에는 느낄 수 없는 독특한 분위기 속에서 환상의 세계를 여행하는 시간이기도 하다.

● 고흐 〈달이 뜨는 저녁 풍경〉 1889년, 72×92cm, 캔버스에 유화

꿈꾸는 밤의 강가

"이곳의 밤은 정말 아름답다."

1888년 3월, 아를에 도착했을 때부터 고흐는 이곳의 아름다운 밤하늘을 그리고 싶었다. 그러나 가을이 되어서야 별이 빛나는 밤을 그릴 수 있었다. 파리의 복잡한 도시를 벗어나 아를에서 보는 밤은 너무나 낭만적이었다. 9월, 고흐는 어두운 론강가의 가스등 아래에 초 달린 모자를 쓰고 앉았다. 그리고 모자에 불을 붙여 촛불을 밝히면서까지 〈론강의 별이 빛나는 밤Starry Night over the Rhone〉을 그렸다.

깊어가는 가을 밤, 청록색의 밤하늘에는 커다란 북두칠성이 떠 있고, 수많은 별들이 반짝거린다. 강 건너편의 노란 가스등도 별처럼 반짝인다. 론강의 물결에 따라 가스등의 노란빛은 초록색에서 주황색, 분홍색을 발산하며 흔들거린다. 프랑스 남부의 가을밤의 정취가 잘 느껴지는 낭만적인 가을밤이다.

별이 빛나는 밤을 그리는 일은 감청색 물감의 표면에 하얀 점을

찍는 단순한 일이 아니었다. 고흐는 신중하게 밤하늘을 관찰하였고 색채를 선택했다. 또 그가 그린 달이나 별을 보면 그가 단순한 관찰자가 아니라 매우 과학적으로 관찰했다는 것을 알 수 있다. 그는 별이 빛나는 밤하늘이 강렬한 보라색과 파랑색, 녹색의 다양한 색조로 이루어졌다고 생각했다.

"하늘은 청록색, 물은 감청색, 대지는 엷은 보라색이다. 도시는 파란색과 자주색, 가스등은 수면 위로 비치며 붉은 황금색에서 초록색을 띤 청록색으로 변한다. 청록색 하늘의 북두칠성은 녹색과 분홍색으로 반짝거린다. 그 중에서 희미하게 보이는 빛나는 별은 가스등의 강렬한 황금색과 대조를 이룬다. 전경에는 두 연인의 모습이 뚜렷하게 보인다."

은은한 달빛이 비추는 가을 밤, 연인과 사랑의 밀어를 속삭이는 것은 누구나 꿈꾸는 소망일 것이다. 고흐도 그랬다. 〈론강의 별이 빛나는 밤〉은 프랑스 남부의 가을 밤, 다정하게 가을밤의 낭만적인 시간을 즐기는 연인들을 담고 있다. 모자를 쓴 사람이 혹시 고흐? 아마 그럴 것이다. 그럼 그 옆의 여인은 그의 애인일까? 그렇다고 할 수 있다. 그러나 이 연애는 진짜가 아니라 상상으로 그린 것이다. 고흐는 늘 이런 사랑을 꿈꾸어왔지만, 아쉽게도 고흐에게는 단 한 번도 이런 행운이 찾아오질 않았다. 평생 고흐가 꿈꾸던 아름다운 사랑은 한 번도 이루어지지 않았다.

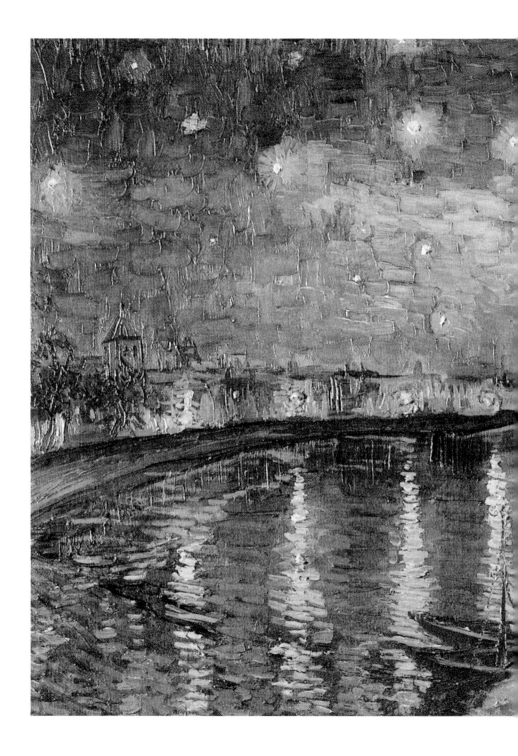

● 고흐 〈론강의 별이 빛나는 밤〉 1888년, 72×92cm, 캔버스에 유화

●고흐 〈론강의 별이 빛나는 밤〉(부분)
북두칠성이보인다. 고흐는 매우 과학적으로 밤하늘을 관찰했다.

영국의 구필화랑 분점에서 근무할 때 하숙집 딸 유제니 로이여Eugene Loyer와의 첫사랑의 실패를 시작으로 연상의 미망인 외사촌 누이 스트리커 케이Cornelia Adriana Vos-Stricker Kee에게의 청혼 실패, 헤이그 시절 거리의 여인 시엔Sien과의 짧은 동거와 이별, 뉴에넨에서 열 살 연상의 이웃집 노처녀 마르호트Margot Begemann와의 사랑과 자살사건, 그리고 드 구르트씨의 딸 고르디나Gordina de Groot와의 스캔들, 파리 시절 카페 탱버린의 여주인 아고스티나 세가토리Agostina Segatori와의 짧은 사랑과 이별 등등. 사랑과 관련된 여자 문제는 어느 것 하나 제대로 풀린 적이 없었다. 어떻게 이렇게도 운이 따르지 않을 수가 있을까? 그래서 그는 이상적이고 낭만적인 사랑을 마음속에 키워왔을 것이다. 현실에서는 이루지 못했지만, 그림 속에서만은 아름다운 사랑을 표현하고 싶었다. 사랑하는 사람과 팔

● 고흐 〈연인들〉 1887년, 75×112.5cm, 캔버스에 유화
고흐의 그림에 등장하는 연인들은 항상 이렇게 팔짱을 낀 모습이다.

● 얀 스텐 〈세레나데〉 1675년 , 캔버스에 유화

짱을 끼고 뜨거운 밀어를 속삭이는 것 말이다.

달과 별이 빛나는 밤은 사랑을 고백하는 낭만적인 시간이기도 하다. 세레나데를 곁들이면 금상첨화가 될 것이다.

17세기 네덜란드의 풍속화가 얀 스텐의 〈세레나데Serenade〉를 보면 광대 복장을 한 사람들이 창밖에서 흥겹게 세레나데를 부르고 있다. 세레나데는 '맑게 갠'을 뜻하는 이탈리아어 sereno에서 나왔으며 16세기 이후 '저녁'을 가리키는 이탈리아어sera와도 관계가 있다. 보통 소야곡·야곡 등으로 번역된다.

초승달 아래서 산책하는 연인

노란색과 녹색이 절묘하게 조화를 이루는 달밤 아래서 두 연인이 다정스럽게 올리브나무 사이로 산책을 하고 있다. 뒤로는 하늘까지 닿을 정도로 커다란 사이프러스가 높이 솟아 있다. 노란 옷의 여인은 밤의 카페의 여주인 지누부인이고, 푸른 작업복의 남자는 고흐이다. 이건 정말 있었던 일일까? 물론 아니다. 이것도 고흐가 상상으로 그린 그림 속 이야기다. 1890년 봄, 생-레미를 떠나며 우울증이라는 저주스러운 병으로 고통스러워하고 있던 지누부인이 빨리 회복되어 낭만적인 밤하늘 아래서 즐거운 산책을 하고픈 고흐의 소망을 담은 그림, 〈초승달 아래서 산책하는 연인Landscape with Couple Walking and Crescent Moon〉이다.

생폴 병원에 입원한 지 1년이 넘어서자 고흐는 더이상 병원 생활에 견딜 수가 없었다. 더 병원에 있다가는 자기도 정말로 정신병자가 될 것만 같았다. 다 때려치우고 고향으로 돌아가고 싶었다. 고향으로 돌아가면 저주스러운 자신의 병이 나을 것 같았다.

고흐는 주치의인 페이롱박사Theophil-Zachaire-Auguste Peyron와 테오를

●고흐 〈초승달 아래에서 산책하는 연인〉 1890년, 49×45cm, 캔버스에 유화

압박하여 퇴원 허락을 받아냈다. 그토록 원했던 퇴원이었건만 막상 생폴 병원을 나간다고 생각하니 시원섭섭하기도 하고 우울하기도 했다. 특히 지누부인을 두고 떠나려니 발걸음이 무거웠다.

고흐가 생폴 병원에 입원하여 정신분열증으로 고통을 받을 무렵 지누부인도 비슷한 증세로 고통스러워하고 있었다. 지누부인도 우울증으로 고통을 받고 있다는 사실을 안 고흐는 그녀가 저주받은 질병에서 하루 빨리 회복되도록 간절히 빌었다. 그녀의 병은 〈밤의 카페〉를 운영하다 생긴 병이었을 것이다. 아를역 부근에 위치한 〈밤의 카페〉는 밤새 여는 술집으로 밤의 배회자, 동네 술꾼, 그리고 접대부들이 손님과 함께 찾아오는 곳이었다. 그들은 카페에서 밤새도록 술을 마시고 취하면 테이블에서 자기도 했다. 그들을 상대로 밤의 술장사를 한다는 것은 쉬운 일이 아니었을 것이다. 거칠고 까다로운 손님들을 상대하며 원하지 않은 술도 무수히 받아먹어야 했을 것이다. 정확한 이유는 알려지지 않았지만 그녀의 병도 압상트와 무관하지 않았을 것이다.

고갱에게 지누부인은 사람들의 인생을 타락시키는 악의 소굴 〈밤의 카페〉의 여주인일 뿐이었다. 그러나 고흐에게 지누부인은 세상을 아는 지혜로운 여인이었고 책을 좋아하는 지성적인 여인이었고 멋쟁이 여인이었다. 고흐가 귀를 자르고 아를의 시립병원에 입원했을 때 그녀는 룰랭부인과 함께 고흐의 작업실을 정리해주기도 했다. 자기도 병으로 고통 받고 있었지만 지누부인의 안타까운 소식에 고흐는 마음이 아팠다. 고흐는 프랑스 남부를 떠나기 전 그녀가 꼭 회복되기를 빌고 또 빌었다.

아름답고도 쓸쓸한 추억

달밤이라고 다 낭만적인 것은 아니다. 우울하고 쓸쓸한 달밤도 있다. 1889년 가을, 프랑스 남부를 떠나기 전, 고흐는 또 한 점의 별이 빛나는 밤을 그렸는데, 〈사이프러스 나무가 있는 길Road with Cypress and Stars〉이 바로 그런 달밤이다.

뿌연 밤하늘에 초승달이 떠 있고 오른편에는 달만큼이나 커다란 별이 반짝이고 있다. 무척이나 신비스러운 밤이다. 흰 말이 끄는 노란색의 마차가 뒤에서 다가오고 앞 편에는 두 명의 나그네가 길을 걷고 있다. 낭만적인 듯 하지만 어딘지 모르게 우울해 보인다. 하늘을 향해 우뚝 솟은 사이프러스는 그림의 분위기를 더욱 우울하게 보이게 한다.

〈사이프러스 나무가 있는 길〉은 고흐답지 않게 몽환적이다. 노란색 마차와 두 나그네, 그리고 심하게 구부러진 길은 현실의 풍경이 아니라 마치 동화 속의 한 장면 같다. 그림 전면의 두 여행자는 고흐와 고갱이다. 아를의 노란 집에서 공동생활을 할 때 함께 남쪽으로 미술 순례를 떠났던 날을 회상하며 그린 것이다.

고흐와 고갱은 아를의 노란 집에서 2개월간 역사적인 공동 작업을 했는데, 이들은 함께 지내기에는 너무나 다른 사람들이었다. 두 사람은 자라난 환경, 성격, 종교, 세계관 어느 것 하나 일치하는 것이 없었다. 시간이 지나자 서서히 본래의 성격들이 드러났고 사사건건 부딪치기 시작했다. 고갱은 고흐가 철 지난 인상주의 미술에서 벗어나질 못하고 있어서 자신의 지도가 필요한데, 고집 센 고흐가 이를 받아들이지 않는 것이 늘 불만이었다. 하지만 고흐는 고갱의 지도를 받을 정도로 수준이 낮은 화가가 아니었다. 고흐는 지난 2년 동안 미술의 중심지 파리에서 진절머리가 날 정도로 예술논쟁에 참여하여 나름대로의 예술관을 정립하였고 이미 십대부터 미술계에 뛰어들어 현대미술의 큰 흐름을 꿰뚫고 있었다. 그런 자기를 초급자 취급하는 고갱을 참을 수가 없었다. 시간이 지나면서 둘은 점점 싸우기 시작했다. 예술논쟁으로 밤새도록 싸워 아침에는 간신히 일어설 정도였다.

　　"들라크로아나 렘브란트, 그 밖의 다른 화가들에 관한 고갱과 나의 토론은 너무나 과격해서 토론을 마칠 때면 우리 두 사람 모두 한동안 자리에서 일어나지 못할 만큼 몸과 머리는 완전히 지치고 말지."

　　고흐의 계획은 〈노란 집〉을 남부의 예술 중심지로 만드는 것이었다. 이를 위해선 고갱의 도움이 절대적으로 필요했다. 그러나 일시적으로 어려워진 경제적 문제를 해결하기 위해 아를에 온 고갱

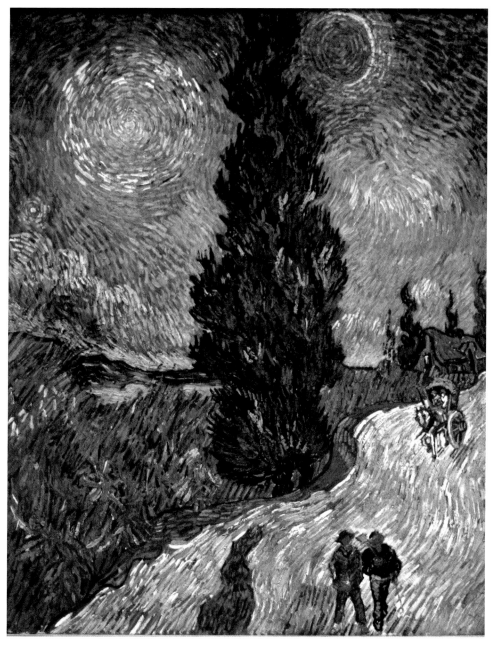

● 고흐 〈사이프러스 나무가 있는 길〉 1890년, 92×73cm, 캔버스에 유화

은 그런 고흐의 계획에는 처음부터 관심이 없었다. 고갱이 아를에 온 이유는 단 한 가지, 돈 때문이었다. 그는 필요한 돈만 모으면 뒤도 안 돌아보고 아를을 떠날 예정이었다. 브리타니Britany의 퐁타방Pont-Aven에 머물고 있던 고갱은 작품이 안 팔리는데다 병까지 나서 어쩔 수 없이 아를의 〈노란 집〉으로 임시 피난을 온 것이다. 자기의 뜻을 몰라주는 고갱에게 화가 났지만 고갱을 중심으로 한 예술가공동체라는 원대한 목적을 이루기 위해 어떻게든지 고갱을 자극하지 않으려 했다. 그러나 시간이 지나면서 둘의 관계는 악화되었고, 12월이 되자 회복 불능의 상태에 빠져들었다. 설상가상으로 고갱이 떠나는 것에 대해 불안감을 느끼던 고흐의 정신분열증 증세가 악화되고 있었다. 고흐의 상태가 악화되자 고갱은 불안해했다. 귀를 자르는 사건이 일어나기 얼마 전 고흐는 몽유병 환자처럼 야밤에 일어나 잠자는 고갱을 물끄러미 내려다보다가 고갱을 놀라게 하거나 〈밤의 카페〉에서 마시던 술잔을 고갱에게 집어던져 당황하게 만들었다.

운명의 12월 23일 저녁, 고갱과 다툰 후 고흐는 면도칼로 자신의 오른쪽 귓불을 잘라내는 사건을 일으키고 말았다. 아를에서 새로운 꿈을 펼쳐보려던 고흐의 꿈은 무참히 깨졌고, 고갱은 유쾌하지 못한 추억만 남기고 다음 날 간단한 경찰의 조사를 받은 후 도망치듯 아를을 떠났다.

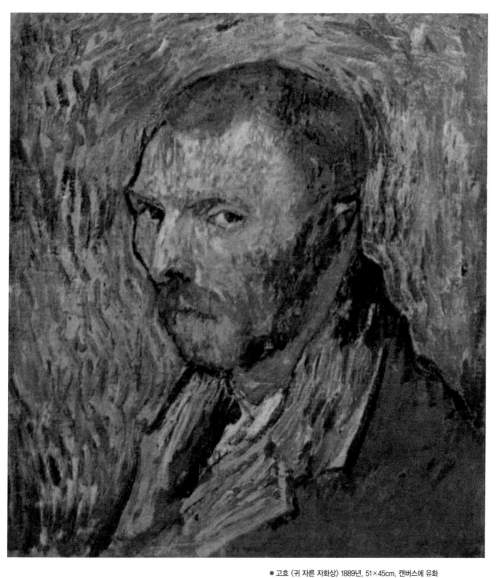

● 고흐 〈귀 자른 자화상〉 1889년, 51×45cm, 캔버스에 유화
그의 자화상을 보고 오른쪽 귀를 잘랐다고 하는 사람도 있으나 잘린 귀는 고흐의 왼쪽 귀였다.
거울에 비친 모습을 그리다 보니 좌우가 바뀐 것이다.
또 잘린 부분은 귀 전체가 아니라 귓불로 귀 전체의 삼분의 일 정도였다.

별은 고통 속에서 반짝였다

"고요한 마을이 잠 속에 녹아들었고 밤은 깊어만 간다."

1889년 여름, 고흐는 사이프러스가 있는 밤하늘을 그렸다. 그 유명한 〈별이 빛나는 밤The Starry Night〉이다.

모두가 잠든 고요한 밤. 불꽃 모양의 사이프러스가 하늘까지 닿을 듯 뻗쳐오르고 밤하늘엔 별들이 거대한 소용돌이를 일으키며 웅장한 밤의 드라마가 펼치고 있다. 장대한 밤의 드라마는 보는 사람을 감동으로 흥분시킨다. 밤하늘 별들이 소용돌이치는 생-레미의 소란스런 여름 밤. 땅에서는 아는지 모르는지 사람들은 잠에 곯아떨어졌고 마을은 침묵에 잠겨 있다.

1년 전 봄, 아를의 밤에 매혹된 고흐는 도착한 직후부터 좀 특별한 밤을 그리고 싶었다. 고흐는 사이프러스Cypress가 서있는 별이 빛나는 밤이나 수확철 잘 익은 옥수수밭을 배경으로 한 별이 빛나는 밤을 그리고 싶었다.

묘지 주변에서 자라는 사이프러스는 측백나무과의 교목으로 지

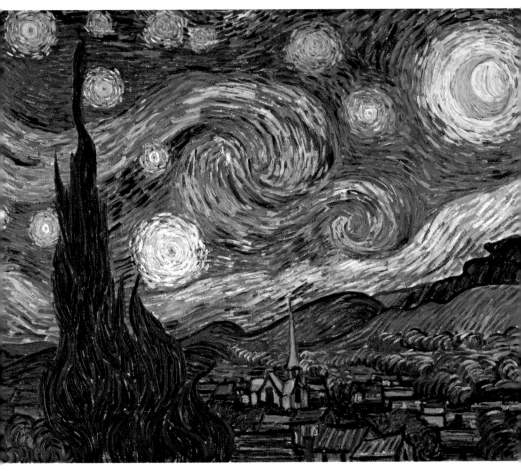

● 고흐 〈별이 빛나는 밤〉 1889년, 74×92cm, 캔버스에 유화

별은 언제나 고흐를 꿈꾸게 했다.

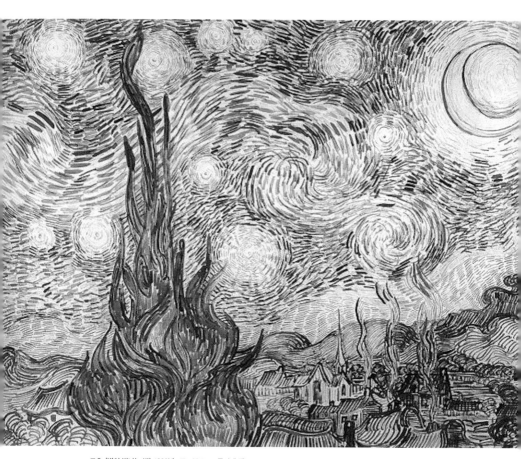

●고흐 〈별이 빛나는 밤〉 1889년, 47×62.5cm, 종이에 펜

중해지역에 널리 퍼져 있으며 전통적으로 무덤 및 죽음, 슬픔과 연관된 나무로 죽음을 상징한다. 고흐가 생각한 별이 빛나는 밤은 그리 유쾌한 별이 빛나는 밤은 아니었던 셈이다. 사실 〈별이 빛나는 밤〉에는 죽음의 그림자가 드리워 있다. 그러나 별이 빛나는 여름밤, 웅장한 별들의 드라마를 보고 있노라면 죽음의 우울함을 느낄수가 없다. 웅장한 별들의 드라마 속에 죽음은 이내 묻혀 버리고 만다.

1888년 9월, 고흐는 아름다운 아를의 별이 빛나는 밤을 주제로 〈론강의 별이 빛나는 밤〉과 〈밤의 카페테라스〉를 그렸다. 그렇지만 거기에는 사이프러스가 없었다. 사이프러스가 있는 〈별이 빛나는 밤〉은 그로부터 일 년이 지나서야 그릴 수가 있었다. 그것도 희망으로 가득 찼던 아를의 〈노란 집〉에서가 아니라 최악의 상태로 고통 받던 생폴 정신병원에서였다. 이곳에 도착한 직후부터 사이프러스를 그리고 싶은 충동을 느꼈으나 생각보다 그리기가 쉽지 않았다. 몇 점의 사이프러스를 그린 후 고흐는 〈별이 빛나는 밤〉을 그릴 수 있었다.

1889년 여름, 병원에서 〈별이 빛나는 밤〉을 그릴 때, 고흐는 정상적인 상태가 아니었다. 발작은 더욱 심해져 몸을 추스르기도 어려울 정도였다. 특히 아를로 외출을 하고 온 날은 상태가 더욱 심했다. 밖에서 압상트를 마신 탓이다. 고흐는 술을 마실 수 없을 때는 유화물감을 먹거나 석유를 마셔댔다. 상태가 악화된 것은 당연한 일. 급기야 고흐의 주치의 페이롱박사는 고흐의 외출을 제한했고 밤에는 그림을 그리지 못하게 했다.

생-레미의 잠 못 드는 여름밤. 쇠창살에 갇힌 병실에서 고흐는 밤하늘을 올려다보았다. 별들이 강물처럼 흐르는 아름다운 밤이었다. 아름다운 별이 빛나는 밤을 보니 고향 생각이 더욱 간절했다. 혹 두 번 다시 고향에 돌아갈 수 없는 것이 아닌지 불안한 마음이 들었다. 몸이 아프니 더욱 많은 것들이 그리웠다. 고흐는 아름다운 프랑스 남부의 밤하늘 아래 고향 네덜란드의 추억 어린 풍경을 담았다. 그것이 〈별이 빛나는 밤〉이다.

〈별이 빛나는 밤〉은 프랑스 남부의 생-레미의 풍경이 아니다. 그것은 프랑스 남부와 고향 네덜란드의 풍경을 결합하여 만들어낸 풍경이다. 사이프러스와 올리브나무는 프랑스 남부에서 볼 수 있는 풍경이고 하늘을 향해 솟아오른 뾰족한 첨탑의 교회는 고향 네덜란드에서 볼 수 있는 풍경이다. 고갱과의 공동 작업은 헛된 것이 아니었다. 고흐가 상상력을 동원하여 〈별이 빛나는 밤〉과 같은 걸작을 그릴 수 있었던 데는 기억과 상상으로 그리라고 충고한 고갱의 영향이 있었다.

원래 보지 않고는 그림을 그리지 못하는 고흐에게 상상력만으로 그림을 그린다는 것은 고역이었다. 고갱의 강권(強勸)에 기억과 상상력에 의존해 그리는 방법을 수용했지만 고흐는 고갱의 상징주의 예술론을 수용하지는 않았다. 고흐는 여전히 인상파와 일본미술의 특징을 결합한 자신의 스타일을 고수했다. 〈운하에서 빨래하는 여인들Canal with Women Washing〉을 보면 고흐 그림의 특징을 잘 알 수 있다. 빠른 물살, 반짝이는 물결, 해 질 녘의 눈부신 태양……. 현장감을 충실히 반영하는 고흐의 그림은 박진감이 넘쳐흐른다. 고흐

● 고흐 〈운하에서 빨래하는 여인들〉 1888년, 캔버스에 유화

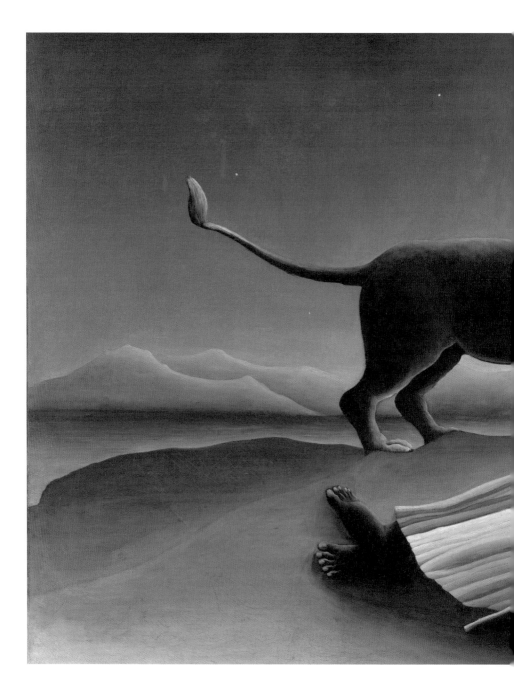

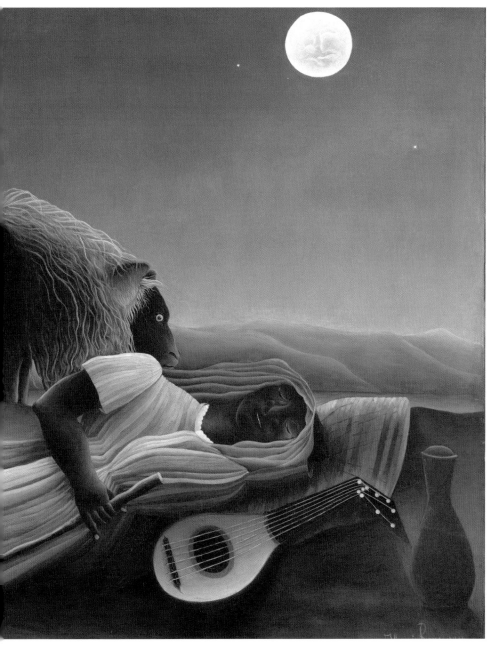

● 앙리 루소 〈잠자는 집시여인〉 1897년, 129×200cm, 캔버스에 유화

● 고갱 〈운하에서 빨래하는 여인들〉 1888년, 74×60cm, 캔버스에 유화

는 평범한 풍경에서 극적인 장면을 잡아내려 애쓰는 연출가와 같다. 고갱의 〈운하에서 빨래하는 여인들〉을 보면 둘의 작품 스타일이 얼마나 다른지 알 수 있다.

고흐는 "별은 언제나 나를 꿈꾸게 한다."고 말했지만 고흐의 밤 그림 중 꿈에 관한 그림은 없다. 원래 밤은 다음 날의 생산 활동을 위하여 단순히 물리적인 잠을 자는 시간만이 아니다. 밤은 꿈이라는 신비의 세계로 여행을 하는 시간이다. 꿈은 밤의 가장 신비스러운 부분이며, 밤의 가장 깊숙한 곳이다. 고흐의 그림에서 소박파 화가 앙리 루소^{Henri Rousseau}의 〈잠자는 집시여인〉과 같은 그림이 없는 것이 아쉽기는 하지만, 당시의 그에게 여기까지 바라는 것은 욕심일 것이다.

우울한 밤,
추억 속으로 사라지는 시간

"지도에서 도시나 마을을 가리키는 검은 점을 보면 꿈을 꾸게 되는 것처럼 별이 빛나는 밤하늘은 늘 나를 꿈꾸게 한다. 그럴 때는 묻곤 한다. 프랑스의 지도 위 검은 점에서는 왜 반짝이는 저 별들에게 갈 수가 없는 것일까? 타라스콩이나 루앙에 가려면 기차를 타는 것처럼 별까지 가기 위해서는 죽음을 맞이해야 한다. 죽으면 기차를 탈 수 없듯이 살아 있는 동안에는 별에 갈 수가 없다."

생의 말년, 오베르에서 고흐는 〈밤의 하얀 집The White House at Night〉이라는 특이한 밤풍경을 그렸다. 푸른 밤 파란 서쪽하늘엔 유난히 반짝이는 별이 떠 있다. 한 여자가 앞쪽을 향하여 걸어가고 두 여인은 유령 같이 보이는 집으로 들어가고 있다. 1890년, 생의 마지막 정착지 오베르-쉬르-우와즈Auvers-Surs-Oise에 도착한 고흐는 오베르의 시청 맞은편에 위치한 라보여관Ravoux Inn으로 숙소를 정했다. 가셰박사가 하루 6프랑짜리 여관을 소개했으나 고흐는 하루 3.5프랑에 식사가 제공되는 라보여관을 택했다. 한 푼이라도 돈을 아끼

●고흐 〈밤의 하얀 집〉 1890년, 59.5×73cm, 캔버스에 유화
파란 하늘에 유난히 반짝이는 별은 그가 지상에서의 생을 끝내기 전 마지막 불꽃을 태울
운명의 상징이었다.

기 위해서였다. 고흐는 라보여관의 2층에 세 들어 살았고 1층의 방 하나를 작업실로 사용했다. 고흐는 오베르에 도착한 5월 20일부터 자살한 7월 29일까지 70여 일간 이곳에 머물렀다.

오베르에서의 고흐는 이전과는 달리 극도로 절제된 생활을 했다. 좋아하던 압상트는 입에도 대지 않았다. 그는 아침을 먹은 후 오베르의 들판에 나가 그림을 그렸고, 점심이 되면 여관에 돌아와 점심식사를 했다. 오후에는 1층의 작업실에서 들판에서 그린 그림

의 마무리 작업과 정물화를 그렸다. 저녁식사 후에는 주인집 어린 딸과 잠시 놀아주고는 숙소에 올라가 편지를 쓰고 일찍 잠자리에 들었다. 그런 생활 패턴으로 이때 고흐는 깊은 밤의 풍경을 그릴 수가 없었다. 그러므로 이 그림은 늦은 밤이 아니라 초저녁에 그린 그림일 것이다. 그렇다. 이 그림은 고흐가 자살하기 6주 전인 1890년 6월 16일, 저녁 7시경의 풍경이고 찬란하게 빛나는 노란 별은 저녁의 별인 금성이라고 한다.

〈밤의 하얀 집〉은 불과 얼마 후 다가올 자신의 운명을 예고하는 그림이기도 하다. 지옥 같았던 생폴병원에서 퇴원하여 치유의 희망을 안고 오베르로 왔지만 이곳에서는 새로운 고통이 기다리고 있었다. 고흐가 오베르에 온 것은 이곳에 거주하던 정신과 의사 폴 가셰Paul Gachet박사에게 우울증 치료를 받기 위해서였다. 고흐는 가셰박사에게 자신의 병 치료에 마지막 희망을 걸었다. 그러나 가셰박사를 본 고흐는 치료의 희망을 버렸다. 놀랍게도 그는 자기와 같은 정신병자였던 것이다. 어쩌면 자기보다도 더 지독한 환자일지도 모른다고 생각하니 그가 가엾기까지 했다. 그러나 동시에 고흐의 삶도 종착역을 향해 나아가고 있었다.

1890년 7월, 고흐를 둘러싼 환경은 급속히 변화하고 있었다. 우선 지금까지 고흐를 지원해준 동생 테오에게 큰 변화가 생겼다. 테오는 화랑 주인과의 갈등으로 사직 문제를 놓고 심각한 고민에 빠져 있었다. 얼마 전 결혼한 테오의 부인 봉허르와도 경제적인 문제로 심한 언쟁이 있었다. 자기 코가 석자인데, 가망 없는 예술가에게 피 같은 돈을 대주니 가만히 있을 마누라가 있겠는가. 고흐에게

정기적으로 보내주던 돈이 이따금씩 중단되었다. 고흐는 자신에게 다가오는 위기감을 뼈저리게 느끼고 있었다. 7월, 고흐는 들판에 나가 물끄러미 밀밭을 쳐다보았다.

"이유도 없이 일어나는 일들을 생각하면 밖에 나가 밀밭을 바라보는 것 이외에 우리가 무슨 일을 할 수 있겠는가? 아내도 자식도 없는 나는 그저 밀밭을 바라보고 싶을 뿐이다."

7월 27일, 여느 때와 같이 오베르의 밀밭에서 그림을 그리고 있던 고흐는 문득 새를 쫓기 위해 지니고 있던 권총을 꺼내 들었다. 그는 아랫배에 권총을 갖다 대고는 방아쇠를 당겼다. 심한 통증이 느껴졌다. 고흐는 아랫배를 움켜쥐고 라보여관으로 돌아왔다. 저녁 시간에 고흐를 발견한 여관 주인 라보는 급히 가셰박사를 불렀다. 가셰박사가 여관으로 달려왔지만 그는 테오에게 연락하는 일 이외엔 별다른 조치를 취하지 않았다. 놀랍게도 그는 죽어가는 고흐를 그리기까지 했다.

고흐는 가셰박사에게서 담배를 건네받았다. 담배를 피우며 고흐는 지난날을 떠올렸다. 고향 준 데르트에서 동생 테오와 뛰놀던 어린 시절, 화상으로 세속적인 성공을 꿈꾸며 동분서주하던 청년 시절, 보리나주 탄광촌에서 복음을 전파하던 전도사시절……. 아다시 돌아갈 수 있다면…….

저녁에 파리에서 테오가 왔다. 테오를 보니 눈에서 뜨거운 눈물이 솟아올랐다. 이 모든 것이 자기 때문에 발생한 것이라고 자책한

● 고흐 〈까마귀가 있는 밀밭〉 1890년, 50.5×103cm, 캔버스에 유화

사람들은 때때로 후기의 이러한 밀밭 풍경을 반 고흐가 인생의 종착점에 접근하는 전조로 본다.

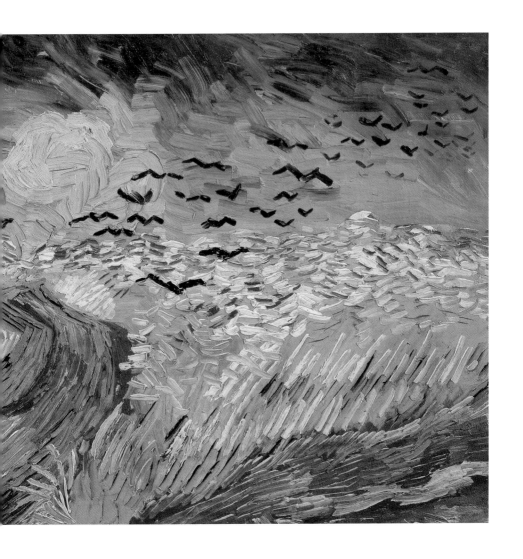

테오는 어쩔 줄 몰라 했다. 고흐는 테오에게 아무 말도 하지 말라고 말하고는 그의 가슴에 얼굴을 묻고 속삭였다.

"테오야, 이렇게 죽고 싶었다."

김성호의 우리 시대의 새벽

우리시대 대표적인 밤의 화가 김성호는 고독한 밤의 순례자이다. 도시에서 시골까지, 땅에서 바다까지, 국내에서 세계 여러 도시까지 그는 빛을 찾아 다양한 밤을 순례한다. 밤에 관심을 갖고 그림을 그리는 작가는 많지만 평생을 오직 밤만 그리는 작가는 그가 거의 유일하지 않은가 싶다. 김성호는 처음 개인전부터 지금까지 줄곧 밤과 새벽을 그려오고 있다.

● 김성호 〈새벽 – 한강〉 2003년

● 김성호 〈새벽 – 광장동〉 2006년

● 김성호 〈새벽〉 2000년

김성호의 밤은 고요하다. 그러나 김성호가 그린 우리 시대의 밤은 어둠에 잠긴, 시간이 정지된 밤이 아니다. 인적은 없지만 어둠의 시간 속에 살아 꿈틀거리는 것이 있다. 빛이다. 빛이 어두운 밤의 빈 공간을 흐느적거리며 유동流動한다.

빛에 의해 분해되고 일그러진 김성호의 밤의 풍경은 익숙한 듯하면서도 아주 낯설다. 김성호의 야경은 한눈에 볼 때는 도시의 순간적인 모습을 생생하게 보여주고 있는 듯하지만, 자세히 들여다보면 마치 추상표현적인 작품을 보는 듯 역설적이다.

김성호의 밤은 희망적이다. 김성호는 빛과 어둠을 통해 희망을 말하고, 아픔과 고독을 어루만져 주고자 한다. 그는 깜깜한 어둠 속에서 비추는 빛들을 통해 시대의 아픔과 고통을 위로하고자 한다.

아스라한 밤의 환상여행이 끝나면 우리는 일상의 현실세계로 되돌아와야 한다. 현실세계로 되돌아오는 과정에서 우리는 새벽이라는 전이轉移 단계를 거치게 된다. 황혼이 밤의 신비세계로 들어가는 길목이라면 새벽은 밤의 환상세계를 뒤로 하고 다시 일상으로 되돌아오는 길목인 것이다. 김성호의 새벽은 고요한 듯하지만 분주하다. 그는 빛을 품은 새벽을 통해 평화로움과 고요함, 그리고 빛의 역동성과 분주함을 표현하고 있다.

● 김성호 〈새벽〉 2004년

● 김성호 〈새벽〉 2008년

● 김성호 〈새벽 – 길〉 2008년

⊙참고서적

고바야시 다다시 《우키요에》 이다미디어, 2004년
고바야시 히데키 《고흐의 증명》 바다출판사, 2001년
김광우 《성난 고갱과 슬픈 고흐 1,2》 미술문화, 2005년
노르베르트 볼프 《카스퍼 다비드 프리드리히》 마로니에북스, 2005년
노무라 아쓰시 《고흐가 되어 고흐의 길을 가다》 마주한, 2002년
로저 에커치 《밤의 문화사》 돌베개, 2008년
마리 엘렌 당페라외 《반 고흐》 창해, 2001년
민길호 《빈센트 반 고흐, 내 영혼의 자서전》 학고재, 2002년
박덕흠 《폴 고갱》 도서출판 재원, 2001년
브래들리 콜린스 《반 고흐 VS 폴 고갱》 다빈치, 2002년
빈센트 반 고흐 《반 고흐, 영혼의 편지》 예담, 2002년
빈센트 반 고흐 《반 고흐, 우정의 대화》 예담, 2001년
신시아 살츠만 《가셰박사의 초상》 예담, 2002년
안젤라 벤첼 《앙리 루소》 랜덤하우스, 2006년
울리히 비쇼프 《에드바르트 뭉크》 마로니에북스, 2005년
주디 선드 《고흐》 한길아트, 2004년
즈느비에브 라캉브르 《밀레》 창해, 2001년
파스칼 보나푸 《반 고흐 태양의 화가》 시공사, 2002년
파스칼 보나푸 《빈센트가 그린 반 고흐》 눌와, 2002년